V 26/2
5.

24088

TRAITÉ DE LA PEINTURE,

Par Mr. RICHARDSON, le Père.

TOMES I. ET II.

Contenant,

TOME I.

Un Essai sur la
THÉORIE DE LA PEINTURE;

TOME II.

Un Essai sur
L'ART DE CRITIQUER,
en fait de Peinture;
& un Discours
sur la
SIENCE D'UN CONNOISSEUR.

Traduit de l'Anglois;

Revu & Corrigé par l'Auteur.

Is mihi vivere demùm, atque frui animâ videtur, qui aliquô Negotiô intentus, præclari facinoris, aut Artis bonæ famam quærit.

SALLUSTIUS.

TRAITÉ
DE LA
PEINTURE,
ET DE LA
SCULPTURE.
PAR
Mr. RICHARDSON, Père & Fils.
DIVISÉ EN
TROIS TOMES.

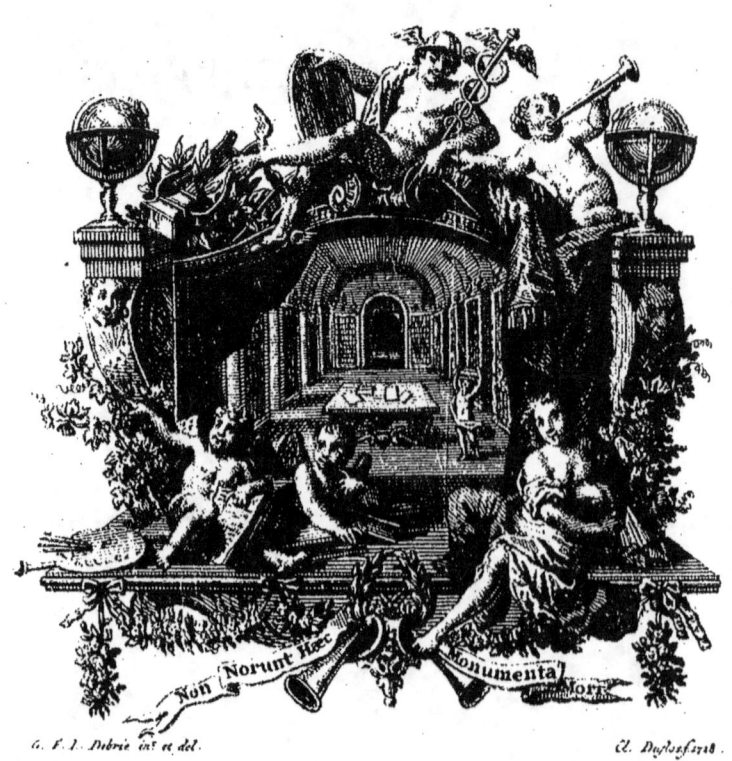

G. F. J. Debrie inv. et del. A. Duflos fecit.

à AMSTERDAM,
Chez HERMAN UYTWERF. 1728.
Et se vend à PARIS chez BRIASSON.

PRÉFACE

DE

Mr. J. RICHARDSON

LE PÈRE.

Comme Monsieur Uyt-werf, Libraire à *Amsterdam*, m'a écrit, qu'il avoit dessein de publier, en *François*, mes Ouvrages sur la PEINTURE, & qu'il m'a prié, en même tems, de vouloir bien lui donner quelques éclaircissemens, par raport aux termes de l'Art, non-seulement je le lui ai promis, sur ce que j'ai apris qu'il est célèbre dans sa Profession, mais même je me suis engagé à examiner la Traduction entière, pour voir si elle exprime le sens de l'Original, & outre cela, d'enrichir l'Ou-

Tome I. * vra-

PRÉFACE.

vrage, autant que je le pourois faire, en revoïant le tout, après l'intervale de quelques années, qui se sont écoulées, depuis qu'il a paru pour la première fois; sur-tout depuis que les premières Parties ont été mises au jour. C'est ce que j'ai fait, par des Additions utiles, & en retranchant d'autres choses moins nécessaires, autant que j'ai trouvé que ce changement pouroit contribuer à l'avantage de mon dessein géneral, jugeant que ce seroit donner au Public un TRAITÉ DE PEINTURE, aussi complet qu'il me seroit possible.

Pour ce qui est de la Traduction, nous l'avons revue, mon Fils, & moi après lui, avec soin, & nous trouvons qu'elle exprime très-bien les pensées de l'Original. Elle étoit même déja assez préparée pour cette revue, avant que de venir à nous : car, outre que le Traducteur n'y a pas épargné ses soins,

Mon-

PRÉFACE.

Monsieur A. RUTGERS, *le Jeune*, qui est un Homme d'esprit, grand Amateur de l'Art, qui possède lui-même de belles choses, & qui les connoît, s'est chargé de conduire l'Edition entière, comme il avoit eu la bonté de repasser la Traduction, avant que de nous l'envoïer; cet Ami Officieux nous a aussi assuré, qu'en plusieurs cas, il a fait cette révision avec l'assistance de Monsieur TEN KATE, Connoisseur célèbre, & fort connu pour son magnifique Récueil de Desseins, & de plusieurs autres belles choses, aussi-bien que pour sa profonde érudition en tout ce qui regarde l'Art, dont nous traitons. Ainsi, nous remercions très-humblement ces Messieurs de toute leur bienveillance; mais une obligation particulière, que nous leur avons, c'est qu'ils ont bien voulu nous faire remarquer des endroits auxquels nous n'avions pas assez pensé; &

PRÉFACE.

même, qu'ils nous ont fait la grace de nous fournir quelques Obfervations nouvelles & très-curieufes. Nous leur en fommes redevables, auffi-bien que le Public ; & nous nous fervons de cette ocafion, comme nous ferons toujours de celles qui fe prefenteront, pour leur en témoigner notre reconnoiffance. Ainfi, nous efpérons, que bien loin que nos Penfées perdent rien en paroiffant dans une Langue étrangère, elles en recevront un avantage qui leur auroit manqué, fi elles n'avoient été imprimées qu'en *Anglois*.

Lorfque j'entrepris de revoir ce que j'avois mis au jour, je ne penfois guéres à tous les changemens qu'on y trouvera. Il eft vrai, que j'avois déja paffé en revue la THÉORIE, dans la feconde Edition *Angloife*, qui s'en eft faite ; mais pour les autres Parties, on les a confidérablement changées. On ne peut pas dire,

PRÉFACE.

dire, qu'il s'y soit glissé des erreurs de jugement, ou de fait, qui fussent importantes par leur nombre, ou par leur qualité; cependant, nous avons corrigé celles qui s'y sont rencontrées. J'ai jugé à-propos de retrancher, du second Volume, les *Digressions Philosophiques*, comme quelques-uns les ont apelées, & quelques autres choses de conséquence. Mais, en récompense, nous avons fait de grandes Additions, sur-tout à nos Remarques sur les principales Pièces de Peinture & de Sculpture que mon Fils a vues en *Italie*. Nous avons élagué les plus petites branches, pour donner aux autres plus de nouriture: ou, pour me servir d'une Métafore, qui aproche plus de notre Sujet, nous nous sommes, à l'imitation des grands Maîtres, tenus au grand Contour, & avons négligé plusieurs petites parties; & c'est à quoi on doit principalement

* 3 atri-

PRÉFACE.

atribuer la dignité qui se rencontre dans leurs Ouvrages.

Ainsi, quoique le Libraire, par un éfet de sa modestie, apèle cet Ouvrage une simple Traduction d'un Livre imprimé, on peut bien lui donner, en quelque façon, le titre d'Original ; mais tel qu'il ressemble à un Enfant né dans un Pays étranger, dont il parle la Langue, plutôt que celle de ses Parens naturels.

J'ai tant traité de la Peinture, & de la Sculpture, soit à dessein, ou par ocasion, dans tout ce que j'ai écrit, & cela a paru si juste, qu'il est inutile de m'étendre ici, en faveur de mon Sujet. Ce sont des moïens de nous communiquer nos Idées par les yeux, comme les sons le font par les oreilles ; & ces Arts répondent au Théatre, ou plutôt à l'*Opera*, par raport à leur beauté, & à leur énergie. Ils ne sont pas, à la vérité, si nécessaires à la vie, que plusieurs autres : les Sauvages,

PRÉFACE

vages, & les Brutes peuvent s'en passer; mais, comme notre Etat est un Etat mêlé, & qu'il est partagé entre les éforts qu'on fait pour éviter la douleur, ou pour s'en délivrer, & la jouïssance positive, il y a des Arts & des Siences qui nous sont nécessaires à chacun de ces égards. Ceux dont je traite ne nous sont pas nécessaires, comme à des Créatures misérables, mais ils le sont absolument, entant que nous retenons quelque chose de ce qui existoit dans l'Etat d'Innocence. Il se peut qu'ils ne servent de rien pour prolonger la vie, mais il est certain, qu'ils contribuent à la rendre heureuse; ils tiennent même leur rang parmi les principales de ces nobles distinctions, dont la Nature Humaine a été honorée, par le Divin Arbitre des choses; comme aussi les grands Maîtres, qui ont excellé dans ces Arts, brillent

PREFACE

lent parmi ceux qui se sont distingués du reste des Hommes.

C'est pourquoi, mon Sujet mérite d'être traité à fond, & aussi amplement que j'ai tâché de le faire, si l'on en excepte cette Partie qui concerne la Pratique, qui d'ailleurs est une matière sèche, & qui ne regarde que très-peu de personnes.

Si j'avois connu, sur ce Sujet, quelque Livre qui m'eût satisfait, je me serois épargné la peine d'écrire, & je me serois contenté de le lire, & de l'étudier. On trouve plusieurs Traités de Peinture & de Sculpture, sur-tout composés par des Auteurs *Italiens*; mais la plupart ne parlent que des Vies des Peintres, & les autres, autant que se sont étendues mes recherches, qui assurément n'ont pas été petites ni négligées, ne sont que très-superficiels, ou du moins fort imparfaits, & défectueux. Je ne prétends pas, par-là, insinuer

que

PRÉFACE,

que le mien soit sans défaut; mais, si je disois, que je ne le crois pas meilleur que les autres, je me rendrois plus ridicule, qu'en avouant ingénûment, que j'en ai une opinion plus avantageuse. Cependant, quoique ce soit mon opinion particulière, qui lui a donné la naissance, c'est par celle du Public qu'il faut qu'il se soutienne. C'est dans cette vue, que je le recommande très-humblement à son indulgence, & à son équité; & j'ose espérer, que pour être étranger, comme il le sera éfectivement dans cette Edition, quelque part qu'il se trouve, il n'en sera pas plus mal-traité.

On m'a souvent demandé comment j'ai pu trouver le tems d'écrire? à cette demande je pourrai, en partie, répondre par un Trait d'Histoire que me fournit Plutarque: (*)

,, PHI-

(*) *Vie de* Timoleon., Traduction de Mr. Dacier.

PRÉFACE.

„ Philippe de *Macédoine* étant
„ un jour à table avec Denis
„ *le Jeune* (qu'on avoit déja chaſſé
„ de *Syracuſe*, dont il avoit été
„ Tiran) ſe mit à parler mal des
„ *Odes* & des *Tragédies*, que De-
„ nis *le Vieux* avoit laiſſées, &
„ faiſoit ſemblant d'être en peine
„ en quel tems il avoit pu trouver
„ le loiſir de les compoſer. De-
„ nis, qui comprit le venin ca-
„ ché ſous ces paroles, lui repar-
„ tit bruſquement: *Vous voilà bien*
„ *embaraſſé, il les compoſa aux*
„ *heures que vous & moi, & une*
„ *infinité d'autres, qui nous en fai-*
„ *ſons tant à croire, paſſons à boi-*
„ *re & à ivrogner* ". J'ai aimé la
Peinture dès mon enfance; je l'ai-
me pour l'amour d'elle, & je dois
l'aimer encore pour une autre rai-
ſon, en-tant qu'elle eſt ma Profeſ-
ſion, mais ce que j'ai ſur-tout en
vue, c'eſt d'*exceller*; & c'eſt pour
cela, que j'y ai toujours emploïé

au-

PRÉFACE.

autant de tems qu'il m'a été possible, ou du moins autant que j'ai dû. Mais il y a bien des heures dans les vingt-quatre, qu'on ne sauroit emploïer de cette manière, & il y a un jour de la semaine qu'on ne le doit pas même faire. Au-lieu de donner tout ce tems-là au Repos, à la Table, & au Divertissement, j'en ai apliqué une partie considérable à écrire, & même sur d'autres Siences, que sur la Peinture. Il m'en restoit encore assez, pour entretenir ma santé, pour me délasser, & pour tout ce qui est nécessaire à un Homme, qui, comme moi, aime la Régularité, le Repos & la Retraite. Je n'ai pas emprunté de la Peinture, mais j'ai mis le tems à profit, & j'ai rafiné sur le Divertissement. Par ce moïen, au-lieu de pécher contre mes obligations, en qualité de Peintre, j'ai rempli mon devoir de ce côté-là, aussi-bien qu'en

qua-

PREFACE.

qualité d'Homme; & de plus j'ai aquis des ocafions de m'apliquer à confidérer, que je fuis un Etre raifonnable. On me poura blâmer d'avoir avancé ce que j'ai dit; mais je répondrai avec S. PAUL (*): *Je le dis encore, afin que perfonne n'eftime que je fois imprudent; finon, fuportez moi, même comme imprudent, afin que je me glorifie auffi un peu.* Si vous trouvez que j'aie tort, de parler de cette manière, c'eft vous-même qui avez tort; mais j'aime mieux que vous me blâmiez en cela, qu'en ce qui eft de plus grande conféquence.

(*) II. Cor. xi. 16.

TA-

TABLE DES MATIÈRES

POUR L'ESSAI SUR LA THÉORIE DE LA PEINTURE.

Introduction. Pag. 1

DE L'INVENTION. 31

Le Peintre doit aprendre parfaitement l'Histoire qu'il veut representer, telle qu'elle lui a été donnée par les Historiens; après quoi, il doit méditer ce qu'il peut y ajouter du sien, sans s'écarter des bornes de la probabilité. 31

Le Peintre a quelquefois la liberté de s'écarter, même de la Vérité Naturelle & Historique. 38

En géneral, il faut s'en tenir à la Vérité Naturelle & Historique. 40

Non-feulement l'Histoire, mais aussi les Circonstances doivent être observées. Ibid.

Chaque Peinture Historique ne nous represente qu'un seul Instant de tems, c'est pourquoi il le faut bien choisir; & celui de l'Histoire qui est le plus avantageux, est celui qui en doit faire le Sujet. 41

Il ne faut faire entrer dans une Peinture, aucune Action, qu'on ne puisse suposer s'être faite dans le même Instant. 43

Il faut qu'il y ait une Action principale, dans une Pièce de Peinture. 44

Aucune chose, quelque excellente qu'elle puisse être en elle-même, ne doit détourner l'atention du Sujet principal. 46

Il faut éviter les petites circonstances, à moins qu'elles ne soient nécessaires. 47

Cha-

TABLE DES MATIE'RES.

Chaque Action doit être repréſentée, non-ſeulement comme elle a pû ſe faire, mais auſſi de la manière la plus convenable. 47

Il ne faut point faire entrer, dans une Peinture, des Figures, ni des Ornemens ſuperflus. 48

Le Peintre doit laiſſer quelque choſe à l'Imagination. 49

Il ne doit inférer dans ſon Tableau rien d'abſurde, d'indécent, ou de bas, rien qui ſoit contraire à la Religion, ni qui choque la Morale. 50

Ces reſtrictions bien obſervées, il doit faire entrer dans ſon Tableau autant de Variété, que le Sujet le peut permettre. 51

Le Peintre doit éviter la ſuperfluité des Penſées & de l'obſcurité. 58

Le Peintre en Portrait, ne doit pas toujours ſuivre une même route, ni peindre les autres comme il voudroit lui-même être tiré. 62

Lorſqu'il juge à propos de flater ſes Portraits, il faut que la flaterie ſoit réellement une flaterie, ce qui ne pouroit être ſi elle étoit trop viſible. *Ibid.*

Quoiqu'on demande une Reſſemblance exacte, il faut pourtant faire atention aux accidens défectueux, & y remédier. 63

Il faut donner à toutes les Créatures imaginaires, des Airs & des Actions auſſi étranges, & auſſi chimériques, que leurs Formes le ſont. 66

Pour faciliter l'Invention, le Peintre doit converſer avec toutes ſortes de gens: il doit lire les meilleurs Livres; il doit obſerver les diférens éfets des Paſſions de l'Homme, & des autres Animaux, & étudier la Nature en général, & les Ouvrages des habiles Maîtres. 68

De l'EXPRESSION. 69

Le Caractère général du Sujet qu'on repréſente ſe doit faire remarquer d'abord, dans toutes les Parties de la Peinture. *Ibid.*

Il y a certaines petites circonſtances qui contribuent à l'*Expreſſion*. 71

Les Robes, les Habits, &c, des Figures, ſervent à en exprimer les diférens Caractères, la Dignité, &c; comme le font auſſi les places qu'elles tiennent. 72

La Face, l'Air, & les Actions expriment l'Eſprit. 73

Toutes les Expreſſions des Paſſions & des Sentimens doivent répondre aux Caractères des Perſonnages. 74

Pour les *Portraits*, il faut bien conſidérer le Caractère de la Perſonne, & ſa Condition. 80

Lorſque le Sujet a quelque choſe de ſingulier, dans la diſpoſition, ou dans les mouvemens de la Tête, des Yeux,

TABLE DES MATIE'RES.

Yeux, &c. (pourvu que cela ne soit pas messéant) il faut l'exprimer par des traits bien marqués. 80

S'il y a quelque chose de particulier à remarquer, dans l'Histoire de la Personne, & qu'il convienne de l'exprimer, cela sert d'addition à l'Expression, & contribue au mérite du Portrait, pour ceux qui sont instruits de cette circonstance. 81

Il y a plusieurs sortes d'Expressions artificielles, recherchées des Peintres, pour supléer à l'avantage que les Paroles ont sur l'Art, en cette rencontre. 82

Un autre Expédient, dont les Peintres se servent, pour exprimer leurs sentimens, c'est de peindre des Figures qui representent certaines choses, lorsqu'ils ne peuvent le faire autrement. 85

La simple Ecriture doit être emploïée quelque fois, dans un Tableau, pour supléer à l'Expression. 89

Pour exceller dans l'Expression, il faut qu'un Peintre observe soigneusement l'Air & les Actions des Hommes, dans toutes les ocasions. 94

De la COMPOSITION. *Ibid.*

Explication du Terme. *Ibid.*

Il faut que chaque Peinture soit telle, qu'elle fasse un composé de Masses de jour & d'ombre, dont la dernière serve comme de repos à l'œil ; & il faut que ces Masses, quelles qu'elles soient, réjouïssent la vue, & que le Tout-ensemble soit agréable & récréatif. 95

Si le Tout-ensemble d'une Peinture doit être beau, par raport à ses Masses, il ne doit pas l'être moins, par raport à ses Couleurs : & comme la principale chose doit être, en général, la plus visible, il faut que ses Couleurs prédominantes soient répandues sur le Tout. 101

Dans une Figure, dans chaque partie de cette Figure, & généralement par-tout, il doit y avoir une certaine partie qui domine, & qui se fasse remarquer d'abord : & il faut que toutes les autres parties lui soient subordonnées, comme aussi elles doivent l'être les unes aux autres. C'est encore ce qu'il faut observer dans la Composition d'une Peinture entière ; & il faut que cette partie principale, & distinguée, du Tableau, soit la place de la Figure principale, & de l'Action la plus éclatante : aussi faut-il que chaque chose soit plus finie en cet endroit, & que les autres parties le soient moins à proportion. 102

C'est quelquefois la place, & non pas la force, qui fait dans une Peinture la distinction du Personnage. 104

Il arrive aussi quelquefois, que le Peintre est obligé de mettre une Figure dans une place, & de ne lui donner

qu'un

qu'un certain degré de force, qui ne la distingue pas
assez. En ce cas, il faut réveiller l'atention, par la
Couleur de sa Draperie, ou d'une partie seulement, ou
par le fond sur lequel elle est peinte, ou par quelque
autre artifice. 105

Dans une Composition, de-même qu'en chaque Figure
en particulier, & génerálement en tout ce qui fait par-
tie d'un Tableau, il faut que l'un soit contrasté, &
diversifiée par l'autre. 106

Du Dessein. 114

Définition du Terme. Ibid.

Il faut que le *Dessein*, outre qu'il doit être juste, soit pro-
noncé hardiment, clairement, & sans ambiguité. 116

Il faut qu'un Dessinateur, qui travaille d'après Nature,
considère, que sa tâche est de décrire cette forme qui
distingue son Sujet, de tous les autres de l'Univers. 117

Il lui est impossible de voir ce que sont les choses, à moins
que de savoir ce qu'elles doivent être. Ibid.

Des *Desseins*. 119

Du Coloris. 124

Il faut que le Coloris d'un Tableau varie, selon le Sujet,
selon le Tems, & selon le Lieu. Ibid.

C'est dans la Beauté naturelle & dans la Variété, de-même
que dans l'Harmonie, & dans l'Agrément d'une Cou-
leur avec une autre, que consiste la bonté du Colo-
loris. 126

Le Peintre, pour donner de la Maturité, & de l'Union à
ses Ouvrages, doit rompre les extrémités du Noir & du
Blanc parfaits. Il faut, sur-tout en fait de Carnation,
éviter la Couleur de craie, de brique, ou de charbon,
& songer à celle de perle & de pêche mûre. 128

Il faut que les Couleurs soient mises ensemble de sorte,
qu'elles s'aident réciproquement. Ibid.

Il faut observer le Naturel, & la manière, dont les meil-
leurs Coloristes l'ont imité. Ibid.

Du Maniment. 131

Définition du Terme. Ibid.

Le Maniment, dans un Tableau doit répondre au Carac-
tère du Sujet representé. 133

Il faut, en géneral, que les Peintures petites, & qui doi-
vent être regardées de près, soient exactement fi-
nies. Ibid.

Tout ce qui a beaucoup de brillant demande, dans
ses rehaussemens, des touches de pinceau raboteuses &
hardies. Ibid.

Il faut que le Pinceau paroisse sufisamment en tout ce qui
a du lustre. Ibid.

Tous

TABLE DES MATIERES.

Tous les grands Tableaux & toutes les Pièces qui se voient de loin, doivent être rudes de Maniment. 134

Plus une chose est suposée éloignée, moins elle doit être finie. ibid.

Les Carnations des Tableaux, & sur-tout des *Portraits*, doivent être travaillées avec exactitude, & après cela, les touches y doivent être placées avec vérité, dans les principaux jours, & dans les principales ombres. 135

Dans les Portraits, il ne faut point faire de lignes longues, & d'une grosseur égale, comme sur les paupières, sur la bouche, &c; & il faut éviter un trop grand nombre de traits durs. ibid.

Ce qui est le plutôt fait est le meilleur, suposé qu'il soit également bon, à tout autre égard. ibid.

DE LA GRACE, ET DE LA GRANDEUR. 137

La Nature commune n'est pas plus propre pour une Peinture, que la simple Narration l'est pour un Poëme; ainsi le Peintre doit relever ses Pensées au-dessus de ce qu'il voit, & s'imaginer un Modèle de perfection, qu'il ne trouve point réellement, sans qu'il y ait rien contre la Vrai-semblance, ou qui choque la Raison. 139

Le *Peintre en Histoires* doit décrire tous les diférens Caractères, réels, ou imaginaires, d'une manière qui convienne à un chacun en particulier, & cela dans toutes leurs situations. 148

Le *Peintre en Portraits* doit representer ses Personnages enjoués & de bonne humeur; mais avec une variété, qui convienne au Caractère de la Personne tirée. ibid.

Le Peintre en Portraits doit aussi relever, par son Idée, les Caractères de ses Personnages. 149

Pour donner la *Grace* & la *Grandeur*, le Peintre doit, sur-tout faire atention aux Airs des Têtes. 153

Il faut aussi avoir le même égard à toutes les Attitudes, & aux Mouvemens. ibid.

Il faut que les Contours soient grands & carrés, qu'ils soient prononcés hardiment, pour donner de la *Grandeur*; & qu'ils soient délicats, ondés finement, & bien contrastés, pour donner de la *Grace*. 154

Pour donner de la *Grandeur*, il faut que les Draperies aient de grandes Masses de jour & d'ombre, & des Plis nobles & grands: la subdivision de ces derniers, artistement faite, est ce qui y ajoute la *Grace*. 155

Il faut que le Linge soit net & fin, & que les Soies & les Etofes soient neuves, & de la meilleure sorte. 156

Il ne faut pas prodiguer la Dentelle, ni le Galon, ni la Broderie, ni les Joïaux. ibid.

TABLE DES MATIERES.

Il est important au Peintre, de bien penser aux Habillemens de ses Figures. 157

Il ne faut pas que le Nud se perde sous la Draperie, ni qu'il y soit trop marqué. 158

Confidérations sur la manière de Draper, en fait de *Portraiture*. *Ibid.*

Il y a une *Grace* & une *Grandeur* artificielles, qui naissent de l'oposition de leurs contraires. 161

Le Peintre doit remplir son Esprit d'Images nobles. 162

Il faut qu'un Peintre ait des Idées originales de *Grace* & de *Grandeur*, qu'il tire de ses propres observations sur la Nature. 167

Il faut que l'Esprit même du Peintre ait de la *Grace* & de la *Grandeur*. 169

Du Sublime. 182

Ce que l'on entend par ce Terme. 184

Le *Sublime*, en fait de Peinture, consiste dans les Idées les plus grandes, & les plus belles, lorsqu'elles nous sont communiquées, de la manière la plus avantageuse. 201

Il ne sufit pas au Peintre de plaire; il faut qu'il surprenne. 208

Liste historique & Chronologique des Peintres. 217

TABLE DES MATIÈRES

POUR

L'ESSAI SUR L'ART DE CRITIQUER, &c.

Introduction. Pag. 1
DE LA BONTÉ D'UN TABLEAU. 4
Il n'y eut jamais un Tableau sans défauts. 5
Il y a deux moïens, dont on se sert, pour juger de la Bonté d'un Tableau ; savoir, directement par la chose même, ou indirectement par l'autorité d'autrui : on ne prétend point traiter ici de ce dernier moïen. 6
Pour devenir bon Connoisseur, on doit éviter les Préjugés & les faux Raisonnemens. 7
Il faut examiner uniquement ce qu'on trouve dans un Tableau, sans avoir égard à l'intention que le Peintre peut avoir eue. 10
Il faut s'établir des Règles. 11
Un Extrait de ces Règles. 12
Il faut avoir une parfaite connoissance des meilleurs Morceaux. 15
On peut raporter les degrés de Bonté, en fait de Peinture, à trois Classes générales, savoir : le Médiocre, l'Excellent, & le Sublime. 16
Définition du *Sublime*. *ibid.*
Outre la Bonté d'un Tableau, par raport aux Règles de l'Art, il y en a une autre sorte qui l'est à proportion que les Pièces de l'Art répondent à la fin, pour laquelle elles ont été faites. 18

TABLE DES MATIÈRES.

Le but principal de la Peinture eſt de cultiver l'eſprit, &, avec cela, de donner du plaiſir. 19

En quelle proportion les diférentes ſortes & parties de la Peinture répondent à leur but. 21

Un Tableau, ou un Deſſein doit être conſidéré diſtinctement. 27

Avec Métode & avec Ordre. 28

Exemple, dans une Diſſertation ſur un Portrait, de Van Dyck. 30

Autre Diſſertation, ſur un Tableau d'Hiſtoire, du Pouſſin. 42

Exemple d'une autre manière plus courte, pour conſidérer un Tableau, priſe ſur une Pièce d'Annibal Carache. 55

De la Connoissance des Mains. 58

Dans toutes les Peintures & dans tous les Deſſeins, il faut conſidérer la Penſée & le Travail. Ibid.

Jamais deux Hommes ne penſent, ou n'agiſſent parfaitement de-même. 59

C'eſt pourquoi il y a une diférence réelle, dans les Ouvrages de diférens Maîtres. 61

Elle y paroît d'une manière remarquable. 62

Mais plus grande dans les uns que dans les autres. Ibid.

Le Moïen de connoître les Mains, c'eſt de ſe faire des Idées des diférens Maîtres. 64

C'eſt de l'Hiſtoire & des Ouvrages des Maîtres, que naiſſent les Idées qu'on en a. 65

Précautions, dont il faut uſer dans le premier cas. Ibid.

Obſervations à faire dans l'uſage de l'autre moïen. 70

Les Maîtres ont été diférens d'eux-mêmes, auſſi-bien que des autres; c'eſt pourquoi il faut connoître toutes leurs diférentes Manières. 71

Quelques particularités citées à cet égard. 72

Il faut avoir grand ſoin que les Ouvrages qui nous ſervent de règles, pour nous former les Idées des Maîtres, ſoient véritablement leurs productions. 84

Quels Guides un Novice, dans la Sience d'un Connoiſſeur, peut prendre à cet égard. 85

Ce qui eſt néceſſaire à un Connoiſſeur des Mains, qui eſt.

I. De connoître l'Hiſtoire de la Peinture & des Peintres. 88

II. D'être capable de ſe former des Idées claires & juſtes. 89

III. Une aplication particulière. Ibid.

Des Originaux et des Copies. 90

De leurs diférentes ſortes, & divers degés. Ibid.

Des

TABLE DES MATIERES.

Des Ouvrages équivoques. 92
La Question établie, si un Tableau, ou un Dessein est *Original* ou *Copie?* 95
Certains Raisonnemens là-dessus, que l'on doit rejetter. 96
Le premier Cas, dont on vient de parler, savoir si une Pièce est Original, ou Copie, amplifié. 97
2. S'il est d'une telle Main, ou bien d'après tel Maître? 99
Une Objection avec la Réponse. 101
3. Si un Ouvrage, qu'on reconnoît, pour être d'un tel Maître, est originairement de lui, ou s'il l'a copié de quelque autre Maître. 103
4. Si une Pièce a été faite par le Maître d'après Nature, d'Invention, ou bien s'il l'a copiée sur ses propres Ouvrages. 105
Des Estampes. Ibid.
Il faut savoir prendre, retenir, & ranger des Idées claires & distinctes. 110
DISCOURS SUR LA SIENCE D'UN CONNOISSEUR. 114
Introduction. *Ibid.*
La Sience recommandée, par son Excellence, par sa Certitude, par le Plaisir, & par l'Avantage qu'elle procure. 117
Une Idée de la Peinture, par laquelle on démontre qu'elle n'est pas seulement un bel Ouvrage mécanique, & une Imitation de la Nature commune; mais que son But principal est, de relever & d'embellir la Nature, & sur-tout de communiquer les Idées. 119
La Peinture comparée avec l'Histoire, avec la Poësie, & particulièrement avec la Sculpture; & préférée. 127
La chose éclaircie par une Histoire du Comte UGOLINO de *Pise*, raportée par VILLANI. 131
La même Histoire, de la manière qu'elle est contée par DANTE. 134
Un Bas-relief de la même Histoire, par MICHEL-ANGE. 138
La Peinture & la Sience d'un Connoisseur peut être d'une grande utilité au Public. 145
1. Par raport à la Réformation des Mœurs. *Ibid.*
2. Par raport à l'Avancement du Peuple. *Ibid.*
3. Par raport à l'Acroissement des Richesses, *&c.* *Ibid.*
La Dignité de la Sience se manifeste encore plus par les Qualités requises dans un Connoisseur. 162
Entre autre Qualités mentionnées, il doit être bon Historien. 163
Essai d'une Histoire de la Peinture. 165

TABLE DES MATIERES.

Plusieurs Ecoles de la Peinture moderne. 171
Question, savoir lesquels des Peintres, Anciens, ou Modernes, ont été les plus excellens ? 173
L'Histoire des Vies des Peintres doit être nécessairement sue d'un Connoisseur. 176
Une Idée générale de cette Histoire. 177
Les Ouvrages des Peintres rendent leur Histoire complète. 183
Les Personnes de la première Qualité n'ont pas été seulement Connoisseurs, mais elles ont même pratiqué la Peinture. 184

SECTION II. *Ibid.*

La Certitude de la Connoissance, comparée avec celle des autres Siences. *Ibid.*
La Branche principale de cette Sience, je veux dire, la Manière de juger de la bonté d'un Ouvrage, fondée sur des Règles si bien établies, & si conformes à la Raison, que tout le monde en peut convenir. 185
La même Certitude prouvée dans plusieurs autres Cas, comme dans la Connoissance des Mains, des Originaux, & des Copies. 188
D'autres preuves moins certaines. *Ibid.*
D'autres encore plus douteuses. 190
Objection, sur la diversité de sentimens, parmi les Connoisseurs. 192
Cette diversité ne vient pas toujours de l'obscurité de la Sience, mais de quelque défaut de l'Homme même. *Ibid.*
Il arrive souvent que la diférence d'opinions n'est pas en éfet si grande, qu'elle paroît l'être. 195

SECTION III. 204

La Sience recommandée, par raport au plaisir qu'elle est capable de donner. *Ibid.*
Par la découverte des grands Efets & des Beautés de l'Art. *Ibid.*
Et lorsque la Beauté des choses est relevée. 207
Par la Variété, suivant les diférens Génies des Maîtres. 208
Par le moïen de cette Connoissance, on voit mieux les Beautés de la Nature même. *Ibid.*
Elle fournit aussi l'esprit de belles & de grandes Images. 209

TABLE DES MATIERES.

Ce qui est rare & curieux produit naturellement du plaisir. 209

Plaisirs accessoires. 211

Plaisirs qui naissent de la Connoissance des Mains, lorsqu'en considérant les Histoires des Maîtres, nous voïons leurs Ouvrages en même tems. 212

Lorsque nous comparons les Mains & les Manières de deux Maîtres, ou bien celles que le même Maître a eues en diférens tems; ce qui fait aussi un bel exercice pour notre Raison. 215

Par la liberté, dont l'Esprit peut jouïr dans cet exercice. 216

SECTION IV. 217

Les Avantages de la Connoissance. 219

1. Elle sert à réformer nos Mœurs, à épurer nos Plaisirs & à augmenter nos Richesses, & notre Réputation. *ibid.*

Elle contribue beaucoup à perfectionner les Peintres, les Sculpteurs, & d'autres Artistes. 220

2. C'est une perfection qui convient à tout honnête-Homme. 221

3. Cette Connoissance nous rend capables de juger par nous-mêmes. 224

ESSAI

ESSAI

ESSAI
SUR LA THEORIE
DE LA
PEINTURE.

Omme les Peintures plaisent à tout le monde, & que par cette raison, elles font partie de nos plus riches ameublemens, je m'imagine aussi, que c'est ce qui a donné lieu à bien des gens, de mettre l'ART DE PEINDRE au rang des choses, qui ne sont pas d'une grande utilité au Genre-Humain, s'ils ne le regardent pas tout-à-fait comme une superfluité agréable.

Quand la Peinture ne seroit éfectivement qu'un amusement sans crime; quand ce ne seroit qu'une de ces Douceurs, qu'il a plu à la divine Providence de nous accorder, afin que le Bien de notre Etat présent

sent l'emportât sur le Mal qui l'acompagne, nous devrions la regarder comme une Faveur du Ciel; & sur ce pié-là, lui donner place dans notre estime. Nous avons beau mépriser le plaisir; il n'en est pas moins vrai, que nous ne cessons tous de le rechercher avec ardeur. Quand donc ce plaisir est innocent, & par conséquent une Bénédiction de Dieu, c'est sous ce point de vue, que nous devons l'envisager; nous devons le considérer comme une Douceur, que la Sagesse suprême à jugé nécessaire à la Vie Humaine.

La Peinture est cet amusement agréable, cet amusement innocent: mais il y a plus, elle est d'une grande utilité. C'est un des moïens, qui servent aux Hommes, pour se communiquer leurs idées; & même on peut dire, qu'à certains égards, ell'a l'avantage sur tous les autres. Nous devons donc placer la Peinture dans le même rang: nous ne devons pas la regarder comme un simple plaisir, mais comme un autre Langage, qui achève de perfectionner l'Art entier de nous communiquer nos pensées les uns aux autres; une des qualités, qui constituent la Dignité de la Nature Humaine, qui l'élèvent au-dessus de celle des Bêtes; qualité d'autant plus considérable, que c'est un Don, que Dieu a accordé même à un assez petit nombre de notre Espèce.

Les Paroles peignent à l'Imagination;
mais

mais chaque homme les interprète à sa fantaisie. Toutes les Langues sont fort imparfaites: il y a une infinité de Couleurs & de Figures, pour lesquelles nous n'avons point de noms ; & nous n'avons point de mots universellement déterminés, pour désigner un nombre infini d'autres idées. Au-lieu que le Peintre peut, sans ambiguité, faire sentir ce qu'il en pense, & nous entendons ce qu'il nous dit, dans le même sens qu'il l'a lui même entendu.

Son Art est un Langage universel: soit qu'il s'exprime en Poëte, en Moraliste, en Historien, ou en Théologien, en un mot, sous quelque Caractère qu'il prenne, de quelque Nation qu'on soit, il parle à chacun de nous, en sa Langue maternelle.

La Peinture a encore un autre avantage sur les paroles; elle pénètre tout d'un coup notre esprit de ses Idées, au-lieu que les paroles ne les y portent que successivement. (*) Nous voions, par exemple, une agréable Perspective de *Constantinople*, les Flammes que vomit le Mont *Etna*, la Mort de Socrate, la Bataille de *Blenheim*, la Personne du Roi Charles premier, & tout cela, en un instant.

La Manière, dont le Théatre nous represente les choses, difére de l'une & de l'autre, ou plutôt c'est un composé des deux ensem-

A 2

(*) Segnius irritant animos demissa per aurem,
Quàm quæ sunt oculis subjecta fidelibus. Hor. Art. Poët.

ensemble. Nous y voïons une espèce de Tableaux mobiles & parlans, mais qui ne font que passer, au-lieu que la Peinture demeure toujours exposée à notre vue. Mais ce qu'il y a de plus considérable, le Théatre ne nous represente jamais les choses telles qu'elles sont, sur-tout si la Scène est éloignée de nous, & que l'Histoire, dont il s'agit, soit ancienne. Quand un homme, qui a quelque connoissance des Habillemens & des Mœurs de l'Antiquité, y vient pour réveiller, ou pour cultiver les idées qu'il a du malheur d'Oedipe, ou de la mort de Jule César, & qu'au-lieu de ce qu'il a été acoutumé à voir aux Statues, aux Basreliefs, ou aux Médailles, il y trouve des Figures Fantasques & Grotesques, ces objets ne peuvent que confondre & brouiller les idées justes qu'il en avoit. Mais la Peinture nous fait voir ces Héros, tels qu'ils étoient, dans leur véritable Grandeur, & dans leur noble Simplicité.

Le plaisir que nous donne la Peinture, considérée comme un Art muet, ressemble à celui que nous donne la Musique; ses belles Formes, ses Couleurs, & leur Arrangement agréable sont aux yeux ce que les Tons & leur Harmonie sont aux oreilles: les uns & les autres nous réjouïssent, en nous faisant remarquer l'habileté de l'Artiste, autant que nous sommes capables d'en juger. C'est cette beauté & cette harmonie

monie, qui nous donne tant de plaifir à la vue des Peintures naturelles, d'une belle Perspective, d'un Ciel serain, d'un Jardin, &c. Et c'eſt ce qui fait, que les repreſentations qu'on en fait, en renouvellant les idées qu'on en a, nous font tant de plaiſir. C'eſt ainſi que nous voïons le Printems, l'Eté & l'Autonne, dans le cœur de l'Hiver, de même que la Gelée & la Neige, au fort de la Canicule. Nous avons, par le ſecours de cet Art, le plaiſir de voir une extrême variété de choſes & d'actions; de voïager par Mer & par Terre; de connoitre le Naturel du menu Peuple & leurs Caprices, ſans nous mêler parmi eux; d'enviſager des Tempêtes, des Batailles, des Inondations; & en un mot toutes ſortes d'objets, réels ou imaginaires, ſoit dans le Ciel, ſur la Terre, ou dans l'Enfer; & tout cela, ſans ſortir de notre Chambre, ſans autre peine que d'y promener notre vue. Nous avons la ſatisfaction de porter nos idées d'un objet à un autre; & nous pouvons, quand il nous plaît, fixer notre imagination ſur un ſeul. Nous ne voïons pas ſimplement une variété d'objets naturels, dans les bons Tableaux, mais nous y voïons la Nature dans ſa perfection, ou du moins, nous y voïons un choix exquis de ce qu'elle a de meilleur. C'eſt par ce moïen, que nous avons des idées plus nobles & plus nettes des Hommes, des Animaux, des Paysages &c. que

nous

nous n'aurions peut-être jamais eues, sans ce secours. Nous y découvrons des particularités & des beautés, que nous ne rencontrons jamais ailleurs, ou du moins, que très-rarement ; ce qui ne contribue pas peu à en augmenter le plaisir.

Ce même Art nous fait voir les personnes & les visages des Hommes célèbres, dont les Originaux ne sont plus à notre portée, parce que le torrent des Tems nous les a enlevés, ou parce qu'ils sont éloignés de nous. Il nous fait voir nos Parens & nos Amis, morts ou vivans, sous les diférens états de leur vie. Nous ne mourons jamais dans les Tableaux ; nous y sommes toujours les mêmes ; nous n'y vieillissons point. Mais si nous venons à contempler cet Art du côté de l'Instruction, qu'on en peut tirer, c'est-là ce qui en relève le mérite. Il nous donne à la vérité du plaisir ; mais ce plaisir n'est pas simplement tel, puisque le Peintre est non seulement ce qu'est à un sourd un Orateur habile, de bonne mine, & dont les gestes sont agréables ; mais aussi, ce qu'il est à un Auditoire intelligent.

De sorte que la Peinture ne nous représente pas simplement les choses, telles qu'elles paroissent ; mais elle nous les fait voir, telles qu'elles sont en éfet. Elle nous instruit des diférens Pays, de leurs Coutumes, de leurs Armes, de l'Architecture civile & militaire, des Animaux, des Plantes,

tes, des Mineraux, & en un mot, de toutes les fortes de Corps, qui s'y rencontrent.

Elle est outre cela, d'un grand secours à plusieurs Siences utiles. C'est elle qui tire les Plans dont l'Architecte a besoin : elle expose aux Médecins & aux Chirurgiens la Texture & la Conformation de toutes les parties du Corps humain, & de tous les Phénomènes de la Nature : elle est même nécessaire à toutes les Mécaniques. Mais pourquoi m'étendre sur cela ? Les Estampes instructives, dont les Livres sont remplis, & sans lesquelles ils ne seroient pas intelligibles, prouvent assez combien cet Art est utile au Genre-Humain.

Mon Dessein n'est pas d'observer ici, ni dans la suite de cet Ouvrage, un ordre exact de toutes les particularités qu'on pouroit raporter sur ce sujet. Je n'écris qu'à mes heures perdues, autant que mes Occupations ordinaires me le peuvent permettre, pour ma propre satisfaction, & pour l'avantage de mon Fils, qui assurément mérite tout le secours que je puis lui donner, quoiqu'il n'en ait d'ailleurs pas plus de besoin, que la plupart des jeunes gens ; & je dois de mon côté lui rendre cette justice, que, dans cette entreprise, je lui ai l'obligation de plusieurs traits, dont je me suis servi. Si d'ailleurs mes Ecrits peuvent être de quelque utilité à d'autres, en prescrivant

à un Amateur de la Peinture, les règles, qu'il doit mettre en pratique, pour juger fainement d'un Tableau; règles qui, dans la plupart des occafions, peuvent être également à la portée du Gentil-homme & du Peintre: fi je puis réveiller le génie de quelques-uns de la même Profeſſion; ou du moins, ſi je puis les empêcher de la deshonorer, par une conduite baſſe & irrégulière: ſi, dis-je, je puis parvenir à ce but, j'en aurai d'autant plus de joie. Mais retournons à notre fujet; & voions ce qu'il a de plus important.

La *Peinture* ne nous repréſente pas ſeulement la Perſonne des grands Hommes; mais elle nous en fait auſſi voir le Caractère. L'air de la Tête, & la Mine en général, ſervent beaucoup à faire connoître l'Eſprit, & répandent un grand jour ſur toutes les particularités, que raporte un Hiſtorien. Qu'on liſe, par exemple, un des Caractères de Mylord CLARENDON, le Portrait de la même Perſonne, fait par VAN DYCK, relevera encore de beaucoup les idées que l'Hiſtorien nous en a données; & aſſurément jamais Hiſtorien n'a été meilleur Peintre.

La *Peinture* raconte les Hiſtoires des tems paſſés & preſens, les Fables des Poëtes, les Allegories des Moraliſtes, & les choſes édifiantes de la Réligion; de ſorte qu'un Tableau, outre que c'eſt un meuble agréable, outre qu'il ſert à nous cultiver l'eſprit

&

& à le remplir de connoiſſances, peut auſſi contribuer à exciter en nous des ſentimens nobles, & des réflexions edifiantes, tout de même qu'une Hiſtoire, un Poëme, un Livre de Morale, ou de Théologie; & ce qu'il y a de certain, c'eſt que, ſi la Peinture emprunte quelque choſe des autres Siences, elle ne leur eſt peut-être pas d'un moindre ſecours.

Par la lecture, ou par la converſation, nous aprenons des particularités, que nous ne pouvons tirer d'ailleurs; & la Peinture nous aprend à nous former de juſtes idées de ce que nous liſons. Nous voïons les choſes, de la manière que le Peintre les a vues, ou ſur laquelle il a rafiné avec beaucoup de ſoin & d'aplication. Que ſi c'eſt un RAPHAEL ou un JULE ROMAIN, ou quelque génie du même ordre, ils nous les repreſentent plus clairement qu'aucun autre d'une claſſe inférieure, ou même qu'aucun de leurs égaux, qui n'aura pas fait de ſi profondes réflexions. Après avoir lu MILTON, on découvre la Nature avec des yeux plus clair-voïans qu'auparavant; on y remarque des beautés auxquelles on n'auroit point fait atention. De même auſſi, en converſant avec les Ouvrages des plus habiles Peintres, on ſe forme des idées plus nettes de ce qu'on lit; & l'on fait des réflexions plus juſtes ſur la matière qu'on a en main. Quand je lis l'Hiſtoire de notre

Sauveur, ou celle de la Bien-heureuſe Vierge, je me ſouviens du Port & de l'Air tout divin, que RAPHAEL leur donne. En liſant les Actes des Apôtres, ma mémoire me rapèle l'Air vénérable, ſous lequel il nous les repreſente ; & ce ſont les traits de cet excellent homme, & de ceux du même génie, qui relèvent les idées que j'ai de ces Actions. Quand je penſe à l'Hiſtoire des DECIUS, ou à celles des trois-cens *Lacédémoniens* aux *Thermopyles*, je me les repreſente avec les mêmes viſages & les mêmes atitudes, que MICHEL-ANGE ou JULE ROMAIN les auroient dépeints. De même, pour avoir une idée exacte de VENUS & des GRACES, je dois les voir telles, que le PARMESAN auroit pu les repreſenter ; & ainſi des autres ſujets.

De ſorte que, ſi mes idées ſont relevées, les ſentimens qu'elles produiſent dans mon eſprit ſe rectifieront à proportion. Ainſi, je ſupoſe deux hommes parfaitement égaux à tous égards, avec cette ſeule diférence, que l'un s'aplique aux meilleurs Morceaux des plus habiles Maîtres, & que l'autre les neglige ; celui-là l'emportera certainement ſur celui-ci ; ſes idées ſeront plus nobles, il aura plus d'Amour pour ſa Patrie, plus de Vertu morale, plus de Foi, plus de Piété, plus de Dévotion ; en un mot, il ſera beaucoup plus ingénieux & plus homme de bien.

Pour parler des Portraits ; celui d'un Parent

rent ou d'un Ami abſent ſert à conſerver les ſentimens que l'abſence fait ſouvent languir ; il peut même contribuer à fortifier l'amitié, à l'égard de nos Amis, la tendreſſe paternelle, par raport à nos Enfans, le reſpect & l'atachement, par raport à nos Pere & Mere, & l'Amour, entre Mari & Femme.

A la vue d'un Portrait, le caractère & les endroits remarquables de l'hiſtoire de la perſonne, qu'il repreſente, frapent l'eſprit & fourniſſent matière à la converſation. De ſorte que, ſe faire tirer, c'eſt donner au Public un abregé de ſa vie ; c'eſt ſe dévouër ou à l'honneur, ou à l'infamie. Je ne ſai pas qu'elle influence cela peut avoir ; mais il me ſemble, que les Portraits ſont d'un grand ſecours à la pratique de la Vertu ; & il me paroît très-raiſonnable de croire, qu'ils peuvent quelquefois engager les hommes à imiter les belles Actions, & leur inſpirer de l'horreur pour les Vices de ceux, dont les exemples leur ſont repreſentés. Ils nous ſuggérent des réflexions, qui peuvent bien paſſer en pratique. Auſſi ne peut-on pas douter, en faiſant atention au déſir inſatiable des louanges, ſi naturel ſur-tout aux Ames les plus nobles, & à ceux qui ſont élevés au-deſſus du commun, que ceux qui voient, que leurs Portraits ſont expoſés, comme des Monumens d'une bonne réputation, ou de deshonneur, ſe ſentent ſouvent

vent intérieurement encouragés à tâcher d'y ajouter de nouvelles Graces, par des actions dignes de louanges, & d'éviter celles, qui peuvent ternir leur vie; ou d'éfacer, par une bonne conduite, ce qu'il peut y avoir eu de défectueux. Il est vrai, qu'une main flateuse & mercenaire me peut donner une jeunesse & une beauté que je n'ai point, mais si je le soufre, je me fais moquer de moi; & je n'en suis pas, pour cela, ni plus jeune ni plus beau. C'est de moi-même, que mon Portrait doit recevoir ses Couleurs les plus durables; & c'est ma Conduite, qui lui donne les Traits les plus marqués de beauté ou de laideur.

Je n'ai plus qu'une chose à ajouter en l'honneur de cet Art, aussi utile qu'agréable & noble: c'est que, comme les Richesses d'une Nation consistent simplement en ce que la Nature lui produit, ou en ce que l'Art assemble & rectifie, il n'y a point d'Artiste, de quelque espèce qu'il soit, qui produise avec des matériaux si peu considérables, que lui fournit la Nature, rien de si précieux que ce que produit le Peintre: & cela a quelque analogie avec la Création. Avec une très-petite dépense, & à la faveur d'un fort petit nombre des productions de la Nature, le Pinceau de Van-Dyck a augmenté les Fonds de notre Nation de plusieurs milliers de Livres Sterlins, puisque ses Ouvrages ont autant de

cours que l'Or, presque par toute l'*Europe*. Quel trefor ont donc laiffé ce grands Maîtres, ici, & par tout le Monde!

Qu'on ne m'objecte pas, que cet Art a donné lieu à l'Impiété & à la Corruption des Mœurs: j'en tombe d'accord; mais je parle de la chofe en elle-même, & non pas du mauvais ufage qu'on en peut faire. C'eft un malheur, qui lui eft commun avec les chofes les plus excellentes, avec la Poëfie la Mufique, l'Erudition, la Réligion, &c.

Ainfi, les *Peintres*, auffi bien que les *Hiftoriens*, les *Poëtes*, les *Philofophes*, & les *Théologiens*, concourent, par des voies diférentes, à fe rendre utiles au Genre-Humain, mais non pas avec un degré égal de mérite: ainfi on doit eftimer ce mérite, à proportion des talens, qui font requis, pour exceller dans l'une ou l'autre de ces Profeffions.

Je n'entens pas, pour le dire en paffant, qu'on doive honorer du nom de *Peintre* toutes fortes de Barbouilleurs, de même que tous Rimailleurs ou miférables Ecrivains de (*) *Grubbftreet* ne peuvent pas paffer pour Poëtes, ou pour Hiftoriens. Le mot de Peintre doit être un titre honorable, & doit défigner un homme doué des qualités excellentes de l'Efprit & du Corps,

qui

(*) *Grubbftreet* eft une Rue de *Londres*, où l'on imprime une infinité de mauvaifes Pièces, qui ne font bonnes, que pour divertir la Canaille, & pour faire fubfifter les Auteurs de ces Productions.

qui ont toujours été la base de l'Honneur dans le Monde.

Pour bien peindre une Histoire, il faut pouvoir l'écrire; il est même nécessaire d'être parfaitement instruit de toutes les circonstances, qui y ont du raport; & l'on doit en avoir des idées nettes & relevées, sans quoi, il seroit impossible de l'exprimer sur le Canevas. Il faut avoir le jugement solide, & l'imagination vive; connoître toutes les Personnes, & tous les incidens qui y conviennent; & ce que chaque Personne doit faire, dire, & penser. De sorte qu'un Peintre doit avoir toutes les qualités requises à un Historien, excepté le Langage, lequel même s'y rencontre le plus souvent, avec beaucoup de délicatesse, lorsque la chose a été conçue clairement. Mais cela ne sufit pas; il faut encore qu'il connoisse la forme des Armes, les Modes, les Coutumes, & l'Architecture du Siècle & du Pays où la chose s'est passée, avec beaucoup plus d'exactitude que l'autre. Comme son ocupation n'est pas restreinte à faire l'Histoire de quelques Années seulement, mais qu'elle s'étend à toutes sortes de Tems & de Nations, suivant que l'ocasion s'en presente, il a besoin d'un fond sufisant de l'Histoire, tant ancienne, que moderne, de toute espèce.

Outre que, pour peindre une Histoire, il faut avoir les qualités qui sont requises à un

un bon Historien, même d'une manière plus parfaite; il faut encore, qu'il ait les talens d'un excellent Poëte. Les règles, qui sont nécessaires pour bien diriger un Tableau, sont à-peu-près les mêmes que celles qu'on doit observer en composant un Poëme. (*) La *Peinture* de même que la Poësie demande quelque chose de plus relevé, qu'une simple Narration historique : il faut que le Peintre s'imagine des Figures qui pensent, qui parlent & qui agissent, comme feroit, un Poëte dans une Tragédie, ou dans un Poëme Epique ; surtout, si son sujet est une Fable, ou un Allégorie. Si un Poëte doit, outre cela, faire atention au stile & à la versification, le Peintre n'a pas une moindre tâche à remplir; car, après avoir bien conçu la chose simplement, par raport à la Mécanique, & à toutes les autres particularités, dont nous parlerons dans la suite, il faut qu'il connoisse la Nature & les éfets des Couleurs, des Jours, des Ombres & des Réflexions. Comme il ne lui sufit pas de composer une seule *Iliade*, ou une seule *Enéïde*, mais qu'il peut être obligé d'en faire plusieurs, il doit avoir un grand fond, tant de Poësie que d'Histoire

Il est encore absolument nécessaire, qu'un Peintre d'Histoire entende l'*Anatomie*, l'*Ostéologie*, la *Géométrie*, l'*Optique*, l'*Ar-*

(*) Ut Pictura Poësis erit. &c.
HOR. Art. Poët.

l'*Architecture*, & plusieurs autres Siences, qu'un Historien, ou un Poëte n'a pas besoin de savoir.

Il doit, non seulement voir, mais même étudier à fond les Ouvrages des habiles Maîtres, en fait de Peinture, & de Sculpture ancienne & moderne; car, quoi-qu'il y en ait quelques-uns, qui aient fait de grands progrès dans l'Art, sans aucun secours étranger, on peut les regarder comme des Prodiges; & l'on ne doit pas s'atendre ordinairement à de pareils succès; j'ose même avancer, qu'ils n'ont pas fait tout ce qu'ils auroient pu faire, avec les avantages, que leur auroit fourni l'étude des Ouvrages de ceux qui les ont précédés. Je laisse à VASARI & à BELLORI à disputer si RAPHAEL devoit aux Ouvrages de MICHEL-ANGE la sublimité de son stile; mais il est incontestable, qu'étant arrivé à *Rome*, il se perfectionna, par les avantages qu'il tira de ce qu'il y vid. Je ne suis pas sûr, que le CORÉGE ait vu à *Bologne* la Sᵗᵉ CECILE de RAPHAEL; mais je suis persuadé, que la vue de ce Tableau, & des autres Pièces de cet habile Maître lui auroit donné de grandes lumières.

Un bon Peintre en Portraits doit avoir non seulement quelque teinture d'Histoire & de Poësie, mais il faut aussi qu'il possède parfaitement les talens & les avantages, qui font un bon Peintre en Histoire. Il y en

en a même, sur-tout le Coloris, qu'il doit entendre d'une manière encore plus parfaite, que ne fait ce dernier.

Il ne sufit pas d'atraper une ressemblance fade & insipide, à laquelle on puisse reconnoître, pour qui le Portrait a été fait, ni même de le faire tel, qu'on dise qu'il est parfaitement ressemblant, puisqu'un Peintre en Portraits du plus bas étage en peut souvent faire autant ; mais, avec tout cela, ne donner qu'un air simple & rustique. Il faut encore, connoître les Hommes, entrer dans leurs Caractères, & en exprimer l'Esprit, aussi bien que le Visage. Comme un Peintre en ce genre a afaire sur-tout avec les Gens de Qualité, il faut qu'il pense en Homme de Condition, sans quoi, il ne poura jamais leur donner une ressemblance véritable, & qui leur convienne.

Mais si le Peintre en Porttaits n'a pas besoin d'une connoissance si étendue, que celle du Peintre en Histoire ; & que l'ocupation de ce dernier soit, à quelques égards plus noble, que celle du Peintre en Portraits, on ne peut pas disconvenir, que la Profession de celui-ci ne l'emporte sur celle de l'autre, par raport à d'autres circonstances ; & les Dificultés particulières à son Ouvrage pouront bien contre-balancer ce qu'il n'a pas besoin de savoir si parfaitement. Son principal Objet est le Visage, qui étant la partie la plus noble & la plus

B belle

belle de l'Homme, demande aussi la dernière exactitude. Le Peintre en Histoire peut prendre de grandes Libertés: s'il lui faut donner la Vie, la Grandeur, & la Grace à ses Figures, & à ses Airs de Têtes; il peut aussi choisir ses Visages & ses Figures telles qu'il lui plaît; au lieu que l'autre doit donner tout cela, du moins jusqu'à un certain degré, à des Sujets où il ne le trouve pas toujours. Il faut qu'il invente, & qu'il fasse voir de la variété, dans des bornes beaucoup plus étroites, que ne sont celles, où le Peintre en Histoire se renferme.

Ajoutez à tout cela, que les Ouvrages du Peintre en Portraits sont sujets à être vus, dans tous leurs diférens états, non seulement lorsqu'ils sont finis, mais aussi pendant tous leurs progrès, quand ils ne sont encore que très-imparfaits, & même d'abord après la première ébauche; de manière qu'ils sont le plus souvent exposés, pendant qu'ils doivent le moins être vus; & malgré cela, qu'ils sont examinés & critiqués à la rigueur, tout de-même que si l'Artiste y avoit mis la dernière main; outre qu'il n'a pas toujours la liberté de suivre son propre Goût. De plus il arrive souvent, qu'on lui manque de venir au tems marqué, de sorte qu'il est obligé de laisser passer la vigueur de son imagination, ou de cesser de travailler, lorsqu'il est dans toute sa force. Toutes ces circonstances, outre

plu-

plusieurs autres, que je me dispense de raporter ici, sont des épreuves capables d'ébranler la Philosophie & la Complaisance d'un Homme; mais elles relèvent d'autant plus le mérite de celui qui réüssit dans ce genre de Peinture.

Un Peintre doit non seulement être Poëte, Historien, Matématicien; mais il faut encore qu'il soit versé dans la Mécanique; sa main & son œil doivent être aussi experts, que son imagination est nette, vive, & fournie d'un grand fonds de Sience. Il ne sufit pas, qu'il fasse une Histoire, un Poëme, ou une Description, il faut qu'il le fasse en beaux Caractères. Son esprit, son œil & sa main doivent travailler en même tems. Non seulement, il faut, qu'il ait le discernement bon, pour distinguer les choses qui, quoiqu'elles se ressemblent parfaitement, ne sont pourtant pas les mêmes; qui est ce qu'il doit avoir de commun, avec ceux qui sont des plus nobles Professions. Il faut encore, qu'il ait la même délicatesse dans les yeux, pour connoître les Couleurs, dont la variété est infinie; & pour distinguer, si une ligne est droite, ou tant soit peu courbe; si l'une est exactement parallèle à l'autre, ou si elle est oblique; & à quel degré elle l'est; combien cette ligne courbe difére de l'autre; & si elle difére en éfet; si ce qu'il a tiré est de la même Grandeur, que ce qu'il a voulu imiter;

imiter; sans parler de plusieurs autres choses de cette nature. Enfin, il faut qu'il ait la main ferme, pour exécuter dans son Ouvrage ses idées, telles qu'il les a conçues.

Un Auteur doit à la verité penser, mais il importe peu comment il écrive, pourvu que ses Ouvrages soient lisibles. Il faut, que la main d'un habile Artisan dans la Mécanique soit adroite, mais le plus souvent son esprit n'a aucune part à ce qu'il fait; au lieu que le Peintre a besoin de l'un & de l'autre. Après que le Sujet a été bien conçu & bien digéré dans l'Imagination, ce qui est commun au Peintre, & à l'Ecrivain, il reste encore à celui-là beaucoup plus à faire, qu'à celui-ci; & il n'en faudroit pas davantage pour rendre recommandable un homme, qui emploîroit toute sa Vie à se mettre en état d'y réüssir.

Pour tâcher d'établir le mérite de ma Profession, comme d'un Art libéral; je dirai, qu'on n'a jamais cru, qu'il fût indigne d'un Homme de Qualité de posséder la *Théorie* de la *Peinture*: au contraire, celui qui en a une teinture, quelque superficielle qu'elle soit, s'en estime davantage, & est regardé des autres, comme un homme qui s'est aquis une excellence d'esprit, au-dessus de ceux qui n'en ont aucune connoissance. Ne seroit-il donc pas ridicule, qu'un Gentilhomme fût déchu de sa Condition, & tombât dans la Roture, s'il ajoutoit à ces lumiè-

mières l'adresse du Corps, & qu'il exécutât un Ouvrage avec autant de délicatesse, qu'il en a à bien juger d'une Pièce? Pourquoi dégrader un Homme, qui pense aussi juste qu'un autre, parce qu'outre cela il a l'adresse de la main? Quelle est la définition de l'Homme? C'est, *un Animal, qui a l'usage des Mains, de la Parole & de la Raison.* Le Peintre a un Langage commun à tous ceux de son Espèce; mais il en a encore un autre, qui lui est particulier: il exerce ses Mains & sa Raison, autant que la portée de la Nature Humaine le peut permettre. Assurément il ne se deshonore pas pour exceller, dans toutes les qualités qui distinguent l'Homme de la Bête. J'avoue, que les ocupations, qui demandent uniquement, ou du moins d'une façon particulière, la force & l'adresse du Corps, sont serviles & mécaniques; parce qu'elles raprochent l'Homme de la Bête, & qu'il y a moins de ces qualités, qui l'élèvent au-dessus des autres Animaux. Mais tout cela fait pour le Peintre; car quoi-qu'il y ait ici une espèce de travail, il ne demande pas moins qu'une très-grande force d'esprit, pour le bien gouverner.

Je ne crois pas, que l'ocupation soit moins honorable, que l'indolence & l'inaction. Mais, dira-t-on, un Gentil-homme qui s'ocupe à peindre, uniquement pour son plaisir, sans aucune vue de récompense, ne déroge

roge pas; au lieu que d'en faire Profession, & d'exiger le paiement du travail de son esprit & de sa main, cela le deshonore, puisque c'est se louër pour de l'argent, à quiconque veut le satisfaire de sa peine. Soit. Mais, lequel est le plus digne d'un Homme, ou de s'ocuper de manière qu'il puisse se mettre à son aise, se rendre utile à sa Famille, & à ceux qu'il lui plaît, ou de se voir dans l'impuissance de leur faire aucun bien? Pour ce qui est de se donner à louage, nous avouons ingénûment, que nous sommes dans le cas; si cela a quelque chose de bas & de servile, nous serons obligés, à proportion de cette bassesse, de tenir rang parmi le reste des Hommes. Mais, nous aurons du moins la consolation, de n'être pas les seuls, qui recoivent de l'argent, pour l'exercice & l'adresse tant du corps que de l'esprit. Si on examine les diférens états de la vie, on en trouvera une infinité, dans les Cours des Princes, dans celles de Justice, dans les Armées, dans l'Eglise, dans les Conventicules, dans les Rues, dans les Maisons, & généralement par-tout, qui en font de même. Les uns se font payer de chaque service qu'ils rendent; les autres ont des salaires, des revenus, ou des profits annuels; mais cela ne change point le cas.

Il n'y a point de deshonneur à qui que ce soit, de recevoir de l'argent. Celui qui
con-

convient d'une récompenfe, pour le fervice qu'il rend à un autre, agit en Homme fage, & en bon Membre de la Société. Il fournit à un autre Homme, ou l'agréable ou l'utile, mais confidérant combien la Nature Humaine eft corrompue, il ne fe fie pas à la reconnoiffance de celui, qui le reçoit. Il s'affure d'une récompenfe; & comme, avec de l'argent, il peut avoir tout ce dont il a befoin, c'eft auffi ce dont il convient, afin de fe procurer, par ce moïen, ce qui peut lui faire plaifir, ou lui être utile, comme fait celui pour qui il travaille, lorfqu'il l'emploie.

C'eft ainfi, que les Peintres s'ocupent, & fe rendent utiles à eux-mêmes, auffi bien qu'aux autres, par leur travail. Ils fe louent tous, à peu près de la même façon; cependant, il y a des conditions plus ou moins honorables, à proportion du genre & du degré d'habileté dont ils ont befoin, & de leur utilité à la Vie Humaine. Après avoir examiné ce que j'ai dit jufqu'ici, lorfqu'il s'agira du rang que le Peintre doit tenir en cette qualité, parmi tous ces *Mercenaires*, j'efpére, qu'à en juger fans prévention, tout le monde avoûra, qu'il doit aller de pair avec ceux qui paffent pour Gentils-hommes, avec ceux qui font dans des Poftes d'Honneur, & ceux qui ont des Profeffions honorables.

En éfet, cet Art a toujours été fort eftimé

mé par les Gens les plus polis des Siècles passés, aussi bien que de celui où nous vivons ; & les Peintres ont toujours été fort distingués, quelques-uns même ont vécu avec beaucoup de magnificence. Les personnes de la plus haute qualité ne les ont pas crus indignes des plus grands Honneurs; elles les ont même, souvent honorés de leur conversation & de leur amitié, comme j'en pourois raporter plusieurs exemples.

Il est vrai, qu'en general, le Terme de *Peintre* ne donne pas une idée égale à celle, que nous avons d'autres Professions, ou d'autres Emplois qui ne sont pas plus relevés. Mais cela vient de ce que ce nom est commun à tous ceux qui se mêlent de cet Art, dont le nombre est infini, quoique la plupart soient fort ignorans; & comment cela pouroit-il être autrement, puisqu'il n'y en a que très-peu, qui aient l'habileté & les ocasions, qui sont nécessaires à une pareille entreprise. C'est cette ignorance, ce sont leurs vices personels, & leurs folies, qui les ont rendus méprisables; & ces imperfections qui se trouvent dans la plupart d'eux, n'ont pas peu contribué à avilir l'idée qu'on devroit avoir du Terme, dont je parle; Terme, qui par conséquent est fort équivoque, & qu'on doit envisager comme tel, lorsque sa signification s'étend plus loin qu'à désigner un Hom-

Homme, qui pratique cet Art. On ne ſait quel jugement on doit faire de cette perſonne ; on eſt en doute, ſi on doit la mettre au nombre des Hommes du plus bas étage, ou ſi elle mérite d'être placée parmi ceux du plus haut rang.

Enfin, pour rendre un Peintre parfait, il faut qu'il poſſède plus d'un Art liberal, ce qui le fait aller de pair avec ceux qui ont le même avantage, & qui le met au-deſſus de ceux qui n'en poſſèdent qu'un ſeul dans un degré égal. Il faut encore qu'il ſoit adroit de la main ; qualité, qui l'élève au-deſſus de celui, qui poſſédant également les autres Talens, n'a pas cette même adreſſe. Diſons donc, qu'un Raphael non ſeulement égale, mais auſſi qu'il ſurpaſſe un Virgile, un Tite-Live, un Thucidide, & un Homere.

Quelque chimérique, que puiſſe paroître ce que j'avance ici, je demande ſeulement qu'on examine bien la choſe ; & l'on trouvera que c'eſt une conſéquence, qui ſuit néceſſairement de ce que j'ai dit ci-deſſus, comme d'une choſe avouée de tout le monde. Je prétens avoir droit de faire cette demande, quelque extraordinaire qu'elle puiſſe paroître, ici & dans la ſuite ; pour moi, j'écris comme je penſe.

J'ai cru, qu'avant toute choſe, je devois rendre juſtice à l'Art de Peindre, & qu'avant que d'entrer dans un détail des Règles

gles qu'on doit obferver, dans la conduite d'une Peinture, il falloit parler des qualités, que le Peintre lui-même doit avoir. En voici une que j'ajoute, & qui n'eft pas des moins confidérables : je dis, que comme fa Profeffion eft honorable, il faut qu'il tâche de s'en rendre digne par fon habileté, & qu'il fe garde bien de la deshonorer par des actions baffes & honteufes, par une converfation fale & par des paffions criminelles. Comme fon ocupation eft d'exprimer des fentimens nobles & relevés, il faut qu'il fe les rende familiers, il faut qu'il penfe de la même manière, & fon caractère doit parfaitement répondre à l'éclat de ce qu'il peut peindre de plus grand. Comme fon Art eft d'une étendue extrèmement vafte, il a befoin de tout le tems, de toute la force du Corps & de toute la vigueur de l'Efprit, dont la Nature Humaine eft capable ; il faut qu'avec l'aide de la Prudence & de la Vertu, il ménage ce tems & augmente ces facultés, autant qu'il lui eft poffible. Le moïen de devenir un excellent Peintre, c'eft d'être un excellent Homme : & ces deux qualités réünies, forment un Caractère, dont l'éclat pouroit briller, même dans un Monde meilleur que celui-ci.

Mais, comme une Peinture, quoique défectueufe, puis-qu'il n'y en a aucune, qui ait toutes les qualités requifes à une
ex-

excellente Pièce, & que souvent celles qui s'y trouvent, ne sont que dans un degré au-dessous du plus éminent; comme, dis-je, une telle Peinture ne laisse pas d'être estimée & d'avoir son prix, & qu'un Tableau qui n'en a même qu'une seule, mais dans un assèz haut degré de perfection, peut passer pour bon, les Peintres ont droit de prétendre à la même indulgence, & on la leur a acordée, & dans les Siècles passés, & dans celui-ci. Car, soit pour l'amour d'eux, ou par un principe de Raison, de vertu, de bon Naturel, ou par quelque autre motif que ce puisse être, le monde ne manque guéres de favoriser & de récompenser le Mérite, quelque borné, & quelque médiocre qu'il soit; de sorte que, nous n'avons pas sujet de nous en plaindre.

J'ajoute seulement, qu'un Peintre qui n'est que du second ou du troisième ordre dans son Art, mérite le même degré d'estime, qu'un Homme du premier rang, d'une autre Profession, lorsque cette médiocrité, dans l'Art de peindre, demande autant de bonnes qualités, qu'il en faut pour exceller dans l'autre

L'Art de peindre a plusieurs Parties, qui sont.

L'*Invention*, l'*Expression*, la *Composition*, le *Dessein*, le *Coloris*, le *Maniment*, la *Grace* & la *Grandeur*.

On

On verra dans la suite de ce Discours, lorsque je traiterai de ces Parties, par ordre, quelle est la signification de ces Termes : & l'on reconnoîtra, que ce sont des qualités requises à la perfection de l'Art ; qu'elles sont réellement distinctes ; & qu'on ne peut pas en nommer une pour en désigner une autre. C'est ce qui justifiera ma conduite, à donner à la Peinture plusieurs Parties, que d'autres, qui en ont écrit, ne lui ont pas acordées. Pour ce qui est des Propriétés qu'on atribue à un Tableau, & dont on fait si souvent mention, comme sont la *Force*, l'*Esprit*, l'*Entente* du *clair-obscur*, & toutes les autres qualités de quelque nature qu'elles soient, nous en parlerons dans la suite, & nous les raporterons à quelques-uns de ces principaux Chefs.

Comme l'Art est d'une trop grande étendue, pour qu'un Homme puisse parvenir à un médiocre degré de perfection, dans toutes ses Parties, c'est ce qui a fait que les uns se sont dévoués à un certain genre de Peinture, & que les autres en ont choisi quelque autre branche. De là vient qu'il y a des Peintres en *Portraits*, en *Histoire*, en *Paysage*, en *Batailles*, en *Sujets grotesques*, en *choses inanimées*, en *Fleurs*, en *Fruits*, en *Vaisseaux* &c. Cependant chacun de tous ces genres doit avoir toutes les parties & toutes les qualités, dont nous ve-

venons de parler; quoiqu'il soit impossible à un Homme de les posséder généralement toutes, en quelque espèce de Peinture que ce puisse être. Il y a même dans les *Grotesques* une certaine Diférence, il y a une Grace & une Grandeur, qui leur est propre, que les uns ont mieux possédées que les autres. Le *Peintre en Histoire* est souvent obligé de peindre toutes ces sortes de Sujets, dont la plupart font aussi quelquefois l'ocupation du *Peintre en Portrait*. Mais, outre qu'alors ils peuvent emprunter une main étrangère, les Sujets les moins essentiels sont, en comparaison de leurs Figures, ce que sont celles d'un *Paysage*, qui ne demandent pas une grande Exactitude, & où l'on ne s'en pique pas.

Il est hors de doute, que l'*Italie* a fourni les meilleures Peintures modernes, surtout dans les genres les plus excellens; qu'elle a possédé cet Art, pour ainsi dire, seule, pendant qu'aucune autre Nation du Monde, n'en avoit pas seulement une médiocre connoissance; & que, par conséquent, c'en a été la grande Ecole. Il y a environ cent ans, qu'on a vu d'excellens Peintres en *Flandres*, mais dès que Van-Dyck passa ici, il y aporta la Peinture *en Portrait*; & depuis ce tems-là, c'est-à-dire, depuis plus de quatre-vingts ans, l'*Angleterre* l'a emporté sur tout le reste du Monde, dans cette Partie considérable de l'Art.

l'Art. Comme on y voit les Ouvrages des plus habiles Maîtres, soit en Peinture ou en Deſſein, & qu'on y trouve vivans les Patrons les plus excellens de la Nature, ſans parler des autres Avantages qu'y ont les Artiſtes; on peut dire, avec juſtice, que cette Ile eſt à-preſent l'Ecole du Monde la plus parfaite & la plus achevée, en fait de Peinture en Portrait. Je ne doute pas même, qu'elle n'eût été encore meilleure, ſi on avoit ſuivi le modèle de VAN-DYCK. Mais il eſt probable, que quelques Peintres, ſe ſentant incapables de réüſſir dans ſa métode, ont trouvé leur compte à introduire un faux goût, & que d'autres ont ſuivi leur exemple. En negligeant l'étude de la Nature, ils ont proſtitué un Art noble, & ils ont préféré, au Caractère honorable de bons Peintres, celui de ſordides Mercenaires & de Flateurs de Profeſſion. Flateurs d'autant plus miſérables, qu'ils ſignent de leur propre main, & expoſent à la vue de tout le monde, ce que les autres n'ont fait qu'avancer de vive voix, & qu'ils s'adreſſent ſur-tout, à ceux qu'ils trouvent aſſez ſimples, pour en faire leurs Dupes.

Pour ce qui eſt des autres Parties de la Peinture, il s'en eſt trouvé quelques-uns de pluſieurs Nations diférentes, qui y ont excellé; comme le BOURGUIGNON, pour les Batailles; MICHEL-ANGE, DE LA BATAILLE & CAMPADOGLIO, pour les
Fruits;

Fruits le Pere SEGERS, MARIO DE' FIORI & BAPTISTE, pour les Fleurs, SALVATOR ROSA, CLAUDE LORRAIN, & GASPAR POUSSIN, pour les Payſages; BROUWER & HEEMSKERK, pour les Sujets Grotesques; PERSELLIS, & VANDEVELDE, pour les Sujets de Mer; outre pluſieurs autres que je pourois nommer, ſi ce n'étoit que je n'ai pas deſſein de m'étendre davantage ſur cet Article.

DE L'INVENTION.

APrès que le Peintre s'eſt déterminé ſur l'Hiſtoire qu'il doit peindre; la première choſe, qu'il a à faire, *c'eſt de l'aprendre parfaitement, telle qu'elle lui a été donnée par les Hiſtoriens, ou autrement: après quoi, il faut qu'il médite ſur ce qu'il peut y ajouter du ſien, ſans pourtant s'écarter des bornes de la probabilité.* C'eſt de cette maniere que les Anciens Sculpteurs ont imité la Nature; c'eſt auſſi de la même façon, que les meilleurs Hiſtoriens nous ont raporté leurs Hiſtoires. Il n'y a perſonne qui s'imagine, par exemple, que ni TITE-LIVE ni THUCIDIDE aient eu des Mémoires autentiques de toutes les Harangues, dont ils nous font un ample détail, ni même de tous les Incidens qu'ils nous raportent, comme des Faits. Ils ont donné à leurs Hiſtoires toute la Grace & tout l'Ornement qu'ils ont pu:

pu : ils ont eu raison de le faire, puisque par-là, non seulement ils en ont rendu la lecture plus agréable, mais aussi que les additions qu'ils y ont faites en rendent quelque fois la vérité plus probable, que s'ils ne suposoient aucun incident, que ceux dont ils ont eu des garans assurés. C'est de cette maniere que RAPHAEL a embelli l'Histoire de notre Sauveur, qui commande à S. PIERRE de paître son Troupeau, representée dans son Carton quon apèle ordinairement. (*) *Les Clefs données à S. PIERRE*. Il semble, au raport de l'Evangéliste, du moins suivant l'opinion d'un *Catholique Romain*, tel qu'étoit RAPHAEL, que le Seigneur confie à cet Apôtre le soin de son Eglise, préférablement à tout autre, suposant que son Amour pour lui est plus parfait que celui des autres Apôtres. Il n'y a aucun doute, quoique l'Histoire n'en dise rien, que S. JEAN, le Disciple bien-aimé, ne se soit atendu à cet Honneur, & qu'il n'ait été mortifié de passer, dans l'esprit de son Maître, pour l'aimer moins, que ne faisoit

(*) Le Carton de RAPHAEL, dont il s'agit ici, de-même que ceux qui seront cités dans la suite, sont les sept Cartons de ce Maître, qui représentent autant d'évènemens raportés dans les Actes des Apôtres &c, & qui se trouvent dans la Galerie du Palais Roïal de *Hamptoncour*, proche de *Londres*. On a des Estampes gravées d'après ces Cartons, par N. DORIGNI. On en voit encore d'autres détachées, sur quelques-uns des mêmes sujets, & qui ont été gravées par d'anciens Graveurs, sur les Desseins que RAPHAEL avoit faits pour ces Ordonnances.

soit S. Pierre. C'est ce qui donne Ocasion à Raphael d'y représenter St. Jean, avec une ardeur extraordinaire de faire voir son Zèle au Seigneur, & de le persuader que l'Amour qu'il a pour lui n'est pas moins vif, que celui de S. Pierre ou de tout autre Apôtre. Cela fait naître les idées de quelques beaux Discours, qu'on peut suposer avoir été adressés au Sauveur sur ce sujet, de la part de ce Disciple: & par-là, Raphael enseigne la manière d'enrichir & d'embellir cette Histoire.

La liberté qu'on se donne à embellir une Histoire est fort en usage, dans les Tableaux qui représentent le Crucifiment. La Bien-heureuse Vierge y tombe en défaillance, à la vue d'un si triste spectacle: S. Jean, & les Femmes qui en furent témoins, y partagent d'une manière naturelle & qui leur convient fort bien, leur compassion entre ces deux Objets; ce qui relève la beauté de la Scène, & y ajoute une nouvelle grace, puisque la vérité du fait n'en est pas moins probable, encore que l'Histoire n'en dise mot.

De même dans les Peintures qui représentent le Corps Sacré du Seigneur, lorsqu'on le descend de la Croix, on fait entrer sa Mere, qui tombe pareillement en syncope, quoique sa presence n'y soit pas prouvée par l'Histoire Sacrée. Comme, suivant même le récit de l'Ecriture, elle a

pu voir crucifier fon Fils, & qu'il eſt probable qu'elle l'ait pu contempler, après qu'il fut mort; c'eſt une liberté, que le Peintre non feulement peut fe donner, mais dont il eſt même obligé de fe fervir, pour l'Embelliſſement de fon Ouvrage.

L'Aparition fréquente des Anges, qu'on fupofe à la Naiſſance du Sauveur, ou en quelques autres ocafions, l'Habillement noble, quoique modeſte, de la Vierge, & de femblables Inventions, font auſſi des Ornemens de la même nature, encore qu'ils n'aprochent peut-être pas tant de la probabilité.

Il eſt vrai, qu'on auroit dû fuprimer la circonſtance, qui fait entrer fur la Scène la Vierge, comme fpectatrice du Crucifiment de fon Fils, malgré tout l'avantage qu'elle peut donner au Tableau, ſi on n'en avoit une Autorité expreſſe de l'Hiſtoire. La raiſon en eſt facile à comprendre; & dans de femblables rencontres, on doit néceſſairement obferver ces fortes de reſtrictions, & fe conformer à la Bien-féance.

Mais voici encore un exemple d'Embelliſſement fur ce fujet, qui mérite bien d'être raporté ici. J'ai vu un Tableau d'Albani, qui repreſentoit la Vierge, & l'Enfant Jesus endormi: le Sujet en eſt commun & ordinaire; mais le Peintre, pour en relever la beauté, y a repreſenté cet Enfant rêvant de fa Paſſion future.

Com-

Comment cela, direz-vous? C'est, en plaçant tout proche de sa Tête, un Vase de verre, dans lequel on voit, mais foiblement & comme par réflexion, la Croix & tous les autres instrumens de ses Soufrances. Cette pensée est belle, relevée & délicate; elle remplit l'imagination d'idées beaucoup plus étendues, qu'elles ne l'eussent été d'ailleurs.

Comme le Peintre a la liberté d'ajouter du sien, pour l'embellissement de son Histoire; il peut aussi en retrancher quelques circonstances, pour l'avantage de son Tableau. J'ai un Dessein de RAPHAEL, où il s'est donné l'une & l'autre de ces libertés. Le Sujet de cet Ouvrage est la Déscente du S. Esprit au jour de la Pentecôte: Evènement aussi surprenant, qu'il est digne du pinceau du premier Maître du Monde. Les Langues de feu sur la Tête de ceux qui furent inspirés auroient pu sufire, pour nous mettre au fait de l'Histoire, & nous marquer quel a été le concours du S. Esprit dans cette afaire; c'est aussi tout ce que l'Historien Sacré nous en aprend. Mais ce Peintre y a ajouté la Colombe, qui se panche sur tous ceux qui sont presens, & déploie sur les Figures ses rayons de Gloire, & qui en remplit tout l'espace vuide du Dessein: addition qui ne represente pas moins une Majesté étonnante, qu'elle répand une Beauté
ache-

achevée fur le tout. De l'autre côté, comme il y avoit, au dire de l'Ecriture, environ fix-vingts Perfonnes, qui faifoient alors le nombre entier de ceux de l'Eglife naiffante; une fi grande quantité de Figures n'auroit pas fait un bon éfet. Il s'eft donc contenté des douze Apôtres, de la Vierge, & de deux autres Femmes, pour repréfenter tout le refte. Ce Deffein, a été gravé par MARC ANTOINE, mais l'Eftampe en eft affez rare.

On peut raporter à cette règle tous les Incidens, que le Peintre invente, pour enrichir fa Compofition. Il peut, en plufieurs rencontres, donner l'effor à fon imagination; comme lorfqu'il s'agit d'une Bataille, d'une Pefte, d'un Incendie, du Maffacre des Innocens, &c. RAPHAEL a parfaitement bien réüffi dans l'Invention de quelques-unes de ces fortes de Pièces, comme dans celle du *Vatican* à *Rome* qui eft connue fous le nom d'*Incendio di Borgo*. (*) C'eft un Tableau qui repréfente un Incendie à *Rome*, & qui fut éteint par S. LEON IV. d'une manière miraculeufe.
Com-

(*) Ce Tableau, de même que plufieurs autres, qui ont été peints par RAPHAEL, & dont nous citerons quelques-uns dans la fuite, fe trouvent dans les Chambres du *Vatican* à *Rome*. On a des Eftampes gravées d'après ces Tableaux, par FRANÇOIS AQUILA; & G. P. BELLORI en a fait une ample Defcription, dans fon Livre intitulé: *Defcrizzione delle Imagini dipinte da Rafaelle d'Urbino, nelle Camere del Palazzo Vaticano, &c. fol. in Roma* 1695.

Comme il arrive rarement de grands Feux, sans un Vent violent, il y en a peint un, qu'on remarque par les grandes agitations des Chevelures & des Draperies volantes. Vous y voïez plusieurs Emblêmes de consternation & de tendresse. Je n'en raporterai qu'un seul, dont la pensée est prise de l'Histoire d'Enee & d'Anchise: ils sont déja hors du grand danger, & le Fils porte ce Vieillard aussi doucement qu'il le peut, & avec toute la précaution possible, pour ne point broncher ni tomber, avec un fardeau si précieux. Pour le reste je vous renvoie à l'Estampe qu'on a tirée sur ce Tableau.

Le même Raphael, dans un autre de ses Tableaux du *Vatican* qui represente l'Histoire de la Sortie de S. Pierre hors de la prison, lequel, pour le dire en passant, est une Pièce parfaitement bien choisie, pour faire compliment à son Patron Leon X. Pape d'alors, où il fait allusion à son emprisonnement & à sa délivrance, du tems qu'il étoit Cardinal Légat. Dans cette Histoire, dis-je, il a inventé trois Lumieres diférentes, l'une qui émane de l'Ange, la seconde est l'éfet d'une Torche, & la troisième est causée par la lueur de la Lune; & ces Lumieres toutes menagées avec leurs réflexions propres à chacune en particulier, & parfaitement bien entendues, font un éfet surprenant, & qui l'est d'autant plus,

plus, que cette Pièce est peinte au-dessus d'une fenêtre. Il y a encore d'autres circonstances d'une belle Invention dans cette Peinture, qu'on peut voir, dans la Description qu'en fait BELLORI. On pouroit raporter un nombre infini d'exemples, qui font pour ce Sujet, mais ceux-ci sufisent à notre Dessein.

Un Peintre a quelque-fois la liberté de s'écarter même de la Vérité Naturelle & Historique.

C'est ainsi, que dans le Carton, qui représente la Pêche miraculeuse, RAPHAEL a fait une Barque trop petite, pour contenir les Figures qu'il y a placées; cela est si visible, que quelques-uns ont cru triompher de ce grand Homme, & ont dit, qu'il falloit (*) qu'il revât, quand il avoit fait une telle bévue, en cette ocasion. D'autres l'ont voulu excuser, d'une manière assez puérile, en suposant qu'il l'a faite ainsi, pour faire paroître le Miracle plus grand. Mais la véritable cause en est, que si la Barque avoit été d'une grandeur, qui répondît aux Figures, elle auroit rempli le Tableau, ce qui auroit fait un éfet desagréable. Si d'un autre côté, il avoit fait ses Figures assez petites, pour répondre à un Bateau de cette taille, elles n'auroient pas convenu aux Figures des autres Cartons, & elles en auroient été moins considérables: il y auroit

―――――――――――
(*) *Quandoque bonus dormitat* Homerus. HOR.

roit eû trop de Barque, & trop peu de Figure. Cette Pièce eſt imparfaite en cela, mais elle auroit été encore plus défectueuſe, de quelque autre manière qu'on l'eût pu faire, comme il arrive ſouvent en d'autres cas : de ſorte que RAPHAEL a eu raiſon de choiſir le moindre de ces deux inconveniens & de faire cette faute, qui n'eſt telle qu'en aparence ; perſuadé que les perſonnes judicieuſes reconnoîtroient, qu'elle ne l'étoit point en éfet, d'ailleurs ſe ſouciant fort peu de ce que les autres en pouroient dire. En un mot, tant s'en faut, que cela ſoit une faute, qu'il prouve au contraire le jugement incomparable de ce grand Homme, qui avoit ſans doute bien vu de ſemblables exemples, dans ſa grande Ecole, l'Antiquité, où cette liberté eſt fort en uſage. Dans le Carton du Paralitique guéri par St. PIERRE & St. JEAN, il s'eſt écarté de la Verité Hiſtorique, dans les Colonnes, qui ſont à la Porte du Temple, nommée *la Belle*. La ſuperſtition des Juifs de ce tems-là, & d'après la Captivité, ne pouvoit ſoufrir aucune ſorte d'Images; cette eſpèce de Piliers n'étoit pas même connue dans l'Architecture ancienne, de quelque Nation que ce fût. Mais l'Invention de RAPHAEL en eſt ſi noble, il leur donne un air ſi majeſtueux, que çauroit été dommage qu'il ne ſe fût pas laiſſé aller à l'eſſor de ſon Imagination, & qu'il eût

suprimé l'irrégularité qu'il reconnoît lui-même dans cet Ouvrage.

Ce font cependant des libertés, qui demandent beaucoup de précaution & de jugement ; car, en général, *On doit s'en tenir à la Vérité Naturelle & Historique*. On peut bien embellir l'Histoire, & en retrancher quelque chose ; mais il faut que ce soit d'une manière, qu'on la reconnoisse d'abord ; & l'on n'y doit rien ajouter, qui soit contraire à la Nature, à moins qu'une nécessité absolue, ou une raison plausible ne le demande. Il ne faut point corrompre l'Histoire, ni la changer en Fable, ou en Roman. Chaque personne, & chaque chose y doit soutenir son caractère : *Non seulement l'Histoire, mais aussi les Circonstances doivent être observées*. La Scène de l'Action, le Pays, le Lieu, les Habillemens, les Armes, les Mœurs & les Proportions, doivent répondre au Sujet ; & c'est ce qu'on apèle, *observer la Coutume*. Il ne faut point représenter dehors, mais dans le Temple, la Femme surprise en adultère. Pour peindre l'arrivée d'ALEXANDRE vers DIOGENE le *Cynique*, où ce Philosophe le prie de ne pas lui ôter la Lumière du Soleil, qu'il ne peut lui donner : il ne faut pas que cette Lumière vienne du côté oposé, ni que DIOGENE soit au Soleil. Il ne faut pas que Notre Sauveur paroisse prêter son secours, pour être mis dans son Sé-

Sépulcre, comme je l'ai vu repréfenté dans un Deſſein, aſſez bon d'ailleurs. Ce ſont des choſes trop claires, pour en faire un plus long détail.

Chaque Peinture Hiſtorique nous repréſente un ſeul inſtant de tems; ainſi, il le faut bien choiſir, & celui de l'Hiſtoire qui eſt le plus avantageux eſt auſſi celui qui en doit faire le Sujet. Supoſons, par exemple, l'Hiſtoire de la Femme ſurpriſe en adultere: il ſemble, qu'il ſoit au choix du Peintre de repréſenter l'inſtant que les Scribes & les Phariſiens l'acuſent devant Notre Seigneur; ou quand ce Divin Sauveur écrit ſur la Terre; ou bien lorſqu'il prononce ces dernières paroles: *Que celui d'entre vous, qui eſt ſans peché, jette le premier la pierre contre elle*; ou enfin, lorſqu'il l'abſolut, en lui diſant, *va, & ne péches plus.* Le premier ne convient pas, puiſqu'en cet inſtant de l'Hiſtoire, les Scribes & les Phariſiens en ſont les principaux Acteurs. Il eſt vrai, que JESUS-CHRIST y peut paroître, en qualité de Juge; mais il le fait dans la ſuite, avec beaucoup plus d'avantage & d'éclat. Dans le ſecond, Notre Seigneur eſt en action, je l'avoue; mais, comme il eſt panché vers la Terre, & qu'il écrit ſur la poudre, la repréſentation n'en ſeroit pas même ſi agréable ni ſi noble, que celle du premier; d'ailleurs, nous n'avons pas ici les actions, les plus éclatantes des Acuſateurs,

puisque les premiers mouvemens, & la violence de l'Acusation sont déja passés. Lorsque Notre Seigneur prononce ces paroles : *Que celui qui est sans peché jette le premier la pierre*, il est le principal Acteur, & est revêtu de Dignité, pendant que les Acusateurs sont confus & mortifiés, & qu'ils en murmurent peut-être : l'Acusée est dans une belle Posture ; l'espérance & la joie succèdent à sa honte & à sa crainte. Tout cela donne ocasion au Peintre de donner l'essor à son Esprit, & de faire entrer une Variété agréable dans sa Composition. Car, outre les diverses Passions & les diférens Sentimens qui en naissent naturellement, les Acusateurs commencent à se disperser, & donnent par là matière à un beau *Contraste*, dans les *Attitudes* des Figures, les unes étant de profil, les autres de face : les unes tournent le dos, les autres s'avancent pour entendre ce qui se dit ; & d'autres enfin se retirent. C'est celui-ci que je choisirois ; car, dans le dernier cas, quoique Notre Seigneur y prononce sa Sentence définitive, & qu'elle en soit la principale Action, ou le trait le plus relevé de toute l'Histoire ; cependant, comme il n'y avoit plus personne que lui seul avec la Femme, les Acusateurs s'étant retirés les uns après les autres, la Scène se trouveroit trop dégarnie.

Comme la Peinture ne doit representer qu'un

qu'un instant de tems, il ne faut y faire entrer aucune Action, qu'on ne puisse suposer s'être faite dans le même instant. C'est par la même raison, que les Scribes & les Pharisiens, dans l'Histoire que nous venons de raporter, ne doivent pas former leurs Acusations, dans le tems que Notre Seigneur parle, puisqu'elles avoient déja été faites; il faut au contraire, qu'ils paroissent dans une attitude qui convienne à ce qui se passoit alors.

RAPHAEL a parfaitement bien observé ces deux dernières règles, dans le Carton des Clefs données à St. PIERRE, & dans celui de la Mort d'ANANIAS; pour ne point parler de plusieurs autres. Dans le premier, il choisit le moment où Notre Seigneur achève de parler, & que S. JEAN paroît prendre la parole, & dans le second, celui où ANANIAS tombe, avant que toutes les personnes presentes s'en aperçoivent. L'un & l'autre instant sont les deux plus avantageux, qu'on ait pu s'imaginer; & ces deux Tableaux ne representent rien, que ce qu'on peut suposer être arrivé dans un même instant.

On a voulu entreprendre de raporter dans une seule Pièce une suite entière d'Histoire, comme celle du Départ de l'Enfant prodigue, de sa Vie débauchée, de sa Misere, & de son Retour: je l'ai vue representée de même, par le TITIEN, dans un

un seul Tableau, mais c'est une faute semblable à celle qu'on fait, de renfermer une Année entière, dans une Pièce de Théatre; faute qui sera toujours condamnée, quoi qu'elle soit autorisée par (*)SHAKESPEAR.

Il faut, qu'il y ait une Action principale, dans une Pièce de Peinture. Quant aux Actions subordonnées, qui se passent dans le même instant que l'autre, & qu'il convienne d'inserer, pour donner du jour & de l'étendue à la Composition, il ne faut pas qu'elles partagent le Tableau, ni l'atention du Spectateur. Divin RAPHAEL! Pardonnez-moi la Liberté que je prens, de dire, qu'en cette rencontre, je ne puis aprouver cette Pièce surprenante de la *Transfiguration*, (†) où l'Action accidentelle de l'Homme qui amène aux Disciples son Fils possédé du Démon muet, qu'ils ne peuvent exorciser, est aussi visible, & n'est pas moins principale, que celle de la Transfiguration. Il est vrai, que l'Unité de tems y est conservée, & que cette

(*) Poëte Dramatique, que les *Anglois* croient avoir surpassé tous ceux qui ont écrit en ce genre, dans quelque Langue que ce soit, par raport au Sublime & au Pathetique, pour le Tragique; de-même qu'à la Fertilité de son Invention, pour le Comique: mais il a été inégal, & a fort negligé les règles de l'Art.

(†) Tableau célèbre & le dernier que RAPHAEL a fait; il se trouve à *Rome*, dans l'Eglise de S. *Pierre sur Montorio*. On a des Estampes gravées d'après ce Tableau, par CORNEILLE CORT, par N. DORIGNI, par THOMASSIN, & quelques-autres.

te Hiſtoire ſubordonnée auroit pu ſervir d'un bel Epiſode à l'autre, encore que l'autre ne fît pas le même éfet, pour celle-ci, puiſqu'en ce cas, l'Epiſode, ſeroit plus conſiderable & plus diſtingué que l'Hiſtoire principale; cependant étant réünies, elles ſe nuiſent réciproquement.

RAPHAEL a bien diféremment ménagé un Epiſode, dans d'autres ocaſions. Dans le Carton de la Mort d'ANANIAS, cet Evènement étonnant en eſt la principale Action; c'eſt auſſi, ce qui ſe preſente d'abord à la vue, & ce qu'on voit être le Sujet du Tableau. On y découvre, outre cela, des Perſonnages qui ofrent de l'Argent, & d'autres qui le reçoivent; & ils ſont tous ſi ocupés de ce qu'ils font, qu'ils ſemblent dans cet inſtant-là n'avoir aucune connoiſſance d'une choſe même qui fait tant de bruit. Cet Epiſode eſt fort juſte, & s'acorde parfaitement avec l'Hiſtoire; mais il n'entre aucunement en concurrence avec l'Action principale. Dans une Peinture, qui repreſente la Sainte Famille du même RAPHAEL, dont j'ai une Copie admirable, tirée, à ce qu'on croit, par PERIN DEL VAGA, ſi ce n'eſt pas un Original, du moins en partie: dans cette Peinture, dis-je, on diſtingue clairement JESUS-CHRIST & la Vierge; ils y paroiſſent avec une Beauté, une Grace & une Dignité infinie; mais, de peur que Ste. ELI-

ZA-

ZABETH & S. JOSEPH ne fuſſent oiſifs, ou ne fuſſent pas ocupés noblement, comme il arrive le plus ſouvent dans ces ſortes de Tableaux; il a donné un Livre à ce dernier, qui paroît venir de le lire, elle lui parle, comme pour lui faire part de ſes Lumières, & on le voit atentif à l'explication dont, à en juger à ſon air, il ſemble avoir beſoin. Cet Entretien ſe continue derrière les principales Figures: c'eſt l'Action, la plus digne de ces perſonnes, & la plus convenable qu'on leur ait pu imaginer; mais elle paroît inférieure à celle des Figures principales. La Vierge s'ocupe à careſſer, à nourir, à ſoigner ſon divin Fils; & lui, avec autant de Dignité qu'on en peut ſupoſer en un Enfant, Dieu incarné, témoigne ſon retour pour ſa Mere, & ſe réjouït avec elle. On remarque ici deux Actions diférentes, mais ſans aucune diſtraction, ſans ambiguité, & ſans concurrence.

Il faut prendre garde qu'aucune choſe, quelque excellente qu'elle puiſſe être en elle-même, ne détourne l'atention du Sujet principal. PROTOGENE, dans le fameux Tableau de JALISSUS, avoit peint une Perdrix, avec tant de délicateſſe, qu'elle paroiſſoit vivante, & faiſoit l'admiration de toute la *Grèce*; mais, comme c'étoit à quoi on faiſoit le plus d'atention, il l'éfaça entièrement. L'Action illuſtre de MUTIUS
SCE-

SCEVOLA, qui, après avoir tué un autre Homme, par méprife, croïant que ce fût PORSENNA, met fa main dans un Brafier, fournit affez de quoi ocuper l'efprit. C'eft pour cette raifon, que POLYDORE, dans un Deffein Capital que j'ai de lui fur ce Sujet, qui, pour le dire en paffant, eft une des célèbres Frifes qu'il a peintes a *Rome*, a retranché l'Homme qui a été tué. On favoit fort bien, qu'il y en avoit un de tué; mais, fi cette Figure y avoit été inférée, elle auroit néceffairement partagé l'atention, & auroit détruit cette noble Simplicité & cette Unité qu'on y remarque.

Chaque Action doit être reprefentée, non feulement comme elle a pu fe faire, mais auffi de la manière la plus convenable. Dans l'Eftampe gravée par MARC ANTOINE, d'après RAPHAEL, vous voïez HERCULE qui faifit ANTÉE, avec tout l'avantage qu'un Homme peut fouhaiter d'avoir fur fon ennemi. De même, dans un Tableau deffiné par MICHEL-ANGE, & peint par ANNIBAL CARACHE, l'Aigle tient GANYMÈDE d'une façon à pouvoir l'enlever le plus commodément, auffi font-ils groupés de maniere qu'ils font un bel éfet enfemble. Il s'en trouve une Eftampe, parmi celles des Tableaux du Duc LEOPOLD. DANIEL DE VOLTERRA n'a pas fi bien réüffi, dans fon fameux Tableau de la Défcente

de

de la Croix: (*) l'un des assistans se tient sur l'échèle, pour aracher un clou; mais il n'est pas dans une attitude naturelle, ni convenable à pouvoir exécuter ce qu'il veut faire.

Raphael lui-même ne s'est pas servi de sa justesse ordinaire, dans le Ménagement de cette Histoire. S. Jean est sur une échèle, pour aider à descendre le Corps, il le reçoit avec beaucoup d'afection & de tendresse; mais on voit en même tems, que toute la charge va tomber sur lui, & que c'en est plus qu'aucun Homme ne peut soutenir, sur-tout, étant monté sur une échèle. D'ailleurs, il ne se trouve personne en bas, pour recevoir ce fardeau sacré, ni pour assister ce Disciple; de sorte, qu'en suposant chaque Figure, dans la posture que Raphael leur donne, il faut nécessairement, que le Corps de Notre Seigneur tombe sur la Tête de la Bien-heureuse Vierge, & des Femmes qui l'acompagnent. Ce Morceau a été gravé par Marc Antoine.

Il ne faut point faire entrer dans une Peinture des Figures ni des Ornemens superflus. Le Pinceau est le Langage du Peintre: il ne faut point qu'il parle trop, ni trop peu; mais il doit aller droit à son but, & raconter son Histoire, avec toute la simplicité possible. Comme dans une Comédie,

(*) Ce Tableau se trouve à *Rome* dans l'Eglise de la *Trinité du Mont*. L'Estampe en est gravée par N. Dorigni.

die, il ne faut pas qu'il y ait trop d'Acteurs, de même il ne doit point y avoir trop de Figures, dans une Pièce de Peinture. Quoiqu'Annibal Carache n'en ait pas voulu soufrir plus de douze, ce n'est pas une règle sans exception : cependant, il est certain, que tout le ménagement du monde ne poura pas faire entrer à la fois, un grand nombre de Figures & d'Ornemens, avec le même avantage, qu'on aura à en introduire un plus petit.

Lorsque l'Histoire demande une foule de monde, on y peut faire entrer quelques Figures, sans leur donner de Caractère particulier ; alors elles ne sont point superflues, parce qu'elles font partie du Sujet. On ne trouve que très-peu de Figures oisives dans les Cartons de Raphael; celles même qui paroissent l'être, ne le sont pas toujours. Il y en a deux, dans celui de S. Paul prêchant à *Athènes*, qui se promènent en éloignement entre les édifices; mais qui semblables à Gallion (*) font voir, qu'elles *s'en mettent fort peu en peine.*

Tant s'en faut que le Peintre doive inserer rien de superflu, qu'aucontraire, *il faut qu'il laisse quelque chose à l'Imagination.* Il ne doit pas dire tout ce qu'il sait sur son Sujet, pour ne pas paroître se défier de son Lecteur, & pour ne pas faire croire,

(*) Act. XVIII. 17.

croire, que lui-même n'a fu pouffer fes réflexions plus loin.

Il ne faut inférer dans un Tableau rien d'abfurde, d'indécent, ou de bas, rien qui foit contraire à la Religion, ni qui choque la Morale: on ne doit pas même y donner rien à penfer de femblable. Peindre un Chien qui ronge un os dans un Feftin, où des Perfonnes de la plus haute Qualité font à table: repréfenter un Garçon qui fait de l'eau, dans une Compagnie d'Honnêtes Gens; & d'autres traits de cette nature, font des fautes que l'autorité de PAUL VERONESE, ni même d'un Homme encore plus excellent que lui, ne fauroit juftifier.

RAPHAEL, dans la Peinture de la *Donation de* CONSTANTIN dans le *Vatican*, a mis un Garçon nud, à cheval fur un Chien, dans un efpace vuide fur le devant du Tableau. Je ne comprends pas quelle raifon il a eu de le faire, à moins que ce n'ait été uniquement, pour remplir cet endroit, mais felon moi, il auroit mieux valu le laiffer vuide. Dans une Compagnie fi illuftre, & dans une Ocafion auffi folemnelle que l'eft celle, où l'Empereur fait préfent au Pape de la Ville de *Rome*, certainement il n'auroit pas dû inférer un Incident de fi peu de conféquence; encore moins le devoit-il rendre fi vifible.

On trouve quelque chofe de plus vil encore

encore que ceci, dans le Carton *des Clefs*. Je me suis souvent étonné, que RAPHAEL ait pu commettre une pareille faute; & qu'il l'ait souferte dans cet Ouvrage. Dans le Paysage, on découvre une Maison qui brûle, & dans un autre endroit on voit du Linge qui sèche sur des haies.

POLYDORE, dans un Dessein que j'ai vu de sa main, a fait un mauvais choix, par raport à la Bien-séance : il y représente CATON, avec ses boïaux qui lui sortent du ventre. Non seulement cela choque la vue, mais aussi cette attitude, qu'il donne à ce grand Homme, ne répond pas à son Caractère, elle est même indécente. Ce sont des choses qu'on devroit laisser à l'Imagination, sans les faire paroître sur la Scène. MICHEL-ANGE dans son Jugement dernier (*) a peché contre cette règle, de la manière la plus choquante du monde.

Ces restrictions une fois bien observées, il faut faire entrer dans un Tableau autant de Variété, que le Sujet le peut permettre. Elle est même, en certaines Pièces, absolument nécessaire ; comme dans un Sermon, ou dans quelque autre Discours adressé à une Multitude, quand un Saint

(*) Il l'a peint dans la Chapelle de SIXTE IV. qui est dans le *Vatican* à *Rome*. On en voit plusieurs Estampes, gravées par G. MANTOUAN, par MARTIN ROTA, & par d'autres Graveurs.

distribue des Aumônes, ou guérit quelque Malade. Il faut, autant qu'il est possible, introduire une Variété dans les passions, dans les attitudes, dans les conditions, & dans toutes les autres circonstances du Peuple, pourvu qu'elle soit naturelle & sans afectation. REMBRANDT a parfaitement bien réüssi en cela, aussi bien qu'en plusieurs autres Parties de la Peinture, dans la plupart de ses Ouvrages, surtout dans celui de *Notre Seigneur qui guérit les Malades.* La Scène n'est pas surchargée; on y voit cependant des Personnes des deux Sexes, de tous âges, de toutes conditions, des Riches, des Pauvres, des Grasses, des Maigres, avec toute la Variété des Circonstances convenable au Sujet. On n'y découvre pas seulement ceux qui cherchent leur guérison; on en voit d'autres qui observent ce qui se passe; & parmi ceux-ci, il y a des amis, des ennemis, des examinateurs, des moqueurs & des querelleurs. Mais ce grand Peintre ne s'est pas contenté de tout cela: entre ceux qui viennent pour être guéris, on remarque un *Ethiopien*, Homme de Qualité, qui a mal aux yeux, comme on peut le voir au bandage qu'il a dessus: l'attitude même de sa tête & l'expression des traits de sa bouche le donnent à connoître assez clairement. L'équipage qui le suit & ses Bêtes de charge ajoutent beaucoup à cette Variété, dont je parle

parle. Elle en relève le Sujet, en ce qu'elle fait voir, combien la Renommée de Jesus-Christ, & les Miracles qu'il faisoit étoient répandus; & le crédit qu'ils trouvoient, dans les Pays les plus éloignés. (*) J'aurois pu donner des exemples convenables à mon Deſſein, tirés des Ouvrages de pluſieurs autres Maîtres; mais j'ai choiſi celui-ci, non ſeulement parce qu'il eſt, pour le moins, auſſi remarquable, que les meilleurs que j'aurois pu trouver, mais ſur-tout, pour rendre juſtice à un Homme, qui, l'a emporté ſur la plupart des autres Maîtres, en certaines Parties de l'Art, même en celles qui ne ſont pas les moins conſidérables. Cependant, comme il manque ordinairement de Grace & de Grandeur, & qu'il s'atache à la Nature commune, je dis commune, à lui, qui n'a point converſé avec la meilleure, on paſſe légérement ſur ce qu'il a de beau & de ſurprenant; la plupart même des Amateurs de la Peinture, & des Connoiſſeurs n'y font que très-peu d'atention.

Il me ſemble qu'un Peintre, avant même que d'ébaucher le Tableau qu'il a envie de peindre, ne feroit pas mal d'en écrire l'Hiſtoire, & de lui donner toute la beauté poſſible, dans la Deſcription qu'il en feroit, avec un récit exact de tout ce qui s'eſt dit,

(*) C'eſt une Eſtampe de ſa main, connue en *Hollande*, ſous le nom de *l'Eſtampe de cent Florins*.

& ce que lui-même raporteroit, si son but étoit de faire une Histoire dans les formes. Ou encore de faire une Description de sa Peinture, comme si elle étoit déja achevée. Quelque pénible que lui paroisse d'abord cette métode, elle lui épargnera, sur le tout, bien de l'embaras, & lui sera d'un grand avantage, par raport à sa Réputation.

Il y a des Peintures, qui ne représentent pas simplement un Evènement particulier, mais l'Histoire entière de la *Philosophie*, de la *Poësie*, de la *Théologie*, de la *Rédemtion du Genre-Humain*, ou d'autres semblables, comme sont *l'Ecole d'Athènes*, *le Mont Parnasse*, & ce qu'on apèle ordinairement *la Dispute du Sacrement*, toutes peintes par RAPHAEL, dans le Palais *Vatican*. Ajoutez-y le grand Tableau de *l'Annonciation*, peint par FREDERIC ZUCCARO, dans lequel il joint Dieu le Père avec un Ciel, & les Prophètes &c. (*) Ces sortes de Compositions étant d'une nature diférente de celle des Peintures seulement Historiques, elles ne sont pas sujettes aux mêmes règles. Il faut pourtant, qu'il y ait ici des Figures & des Actions principales, & d'autres subordonnées; comme PLATON & ARISTOTE dans *l'Ecole d'Athènes*, & APOLLON dans *le Parnasse*, peints par RAPHAEL au *Vatican*.

Mais,

─────────

(*) L'Estampe s'en trouve, gravée par CORNEILLE CORT, en deux feuilles.

Mais, comme je viens de faire mention de cette Ordonnance, je ne saurois le quiter, sans faire une petite digression, pour observer quelques particularités de ce Groupe admirable des trois Poëtes, Homere, Virgile, & Dante; je l'envisage suivant l'Estampe de Marc-Antoine, car Raphael, dans sa Peinture, s'est mis lui-même du nombre; d'ailleurs, il difére en plusieurs autres Circonstances. (*)

La Figure d'Homere est admirable, elle y est ménagée avec beaucoup de choix. Encore qu'il soit groupé avec les autres, il paroît seul : on diroit, qu' ensèveli dans ses contemplations, il répète quelques-uns de ses Vers sublimes, ce qu'il fait avec une attitude très-gracieuse. Cette particularité, qu'on l'a ouï prononcer ses Ouvrages de sa propre bouche, qu'on se les est imprimés dans la mémoire, qu'on les a écrits, & qu'on en a ensuite rassemblé les Fragmens, pour les mettre en ordre & en faire les Volumes que nous en avons ; cette particularité, dis-je, est parfaitement bien representée, par la Figure d'un jeune Homme, qui atentif à écouter ce grand Poëte, est prêt à écrire ce qu'il dit.

Derrière ce grand Génie & cet Homme Unique, on découvre Virgile, & Dante, dont le premier montre Apollon.

(*) Voïez *Descrizzione delle Imagini di* G. P. Bellori, pag. 25.

LON à l'autre. C'est un compliment, que RAPHAEL fait à DANTE, qui lui a donné le Plan de cette pensée ; car, dans son premier Chant de l'Enfer, il dit :

> *O de gli altri Poeti honore e lume,*
> *Vagliami il lungo studio, e'l grande amore*
> *Che m'hà fatto cercar lo tuo volume.*
> *Tu sei lo mio maestro, e'l mio autore :*
> *Tu sei solo colui, da cui io tolsi*
> *Lo bello stilo, che m'hà fatto honore.*

Dans le même Chant, il fait dire à VIRGILE:

> *Ond'io per lo tuo me penso e discerno,*
> *Che tu me' segui, & io sarò tua guida.*

Et un moment après, DANTE dit:

> *Et io à lui ; Poeta io ti richieggio*
> *Per quello Dio*
> *Che tu mi meni,* &c.

Et finit le Chant ainsi :

> *All'hor si mosse, & io li tenni dietro.*

Mais RAPHAEL flate encore plus son cher DANTE, en le plaçant dans un même rang avec HOMERE & VIRGILE ; car quoiqu'il ait été un excellent Poëte, sa Poësie étoit d'un Genre inférieur à celui des deux autres. Mais c'est encore sur le Plan du même DANTE, dans son quatrième Chant de l'Enfer, que RAPHAEL l'a fait.

Cosi vidi adunar la bella scuola;
 Di quel Signor dell' Altissimo Canto;
 Che sovra gli altri, com'aquila vola.
Da ch'ebber ragionato insieme alquanto;
 Volsersi à me con salutevol cenno;
 E'l mio maestro sorrise di tanto,
E più d'honore ancor assai mi fenno:
 Ch'essi mi fecer della loro schiera.

Il paroît, que RAPHAEL a eu beaucoup d'estime pour DANTE, puisqu'outre ce qu'il a fait ici en sa faveur, il l'a placé parmi les Théologiens, dans sa *Dispute du Sacrement*; à quoi il ne pouvoit pas assurément prétendre, à moins que ce ne fût, parce qu'il donne aux trois Parties de son Poëme les noms de *Ciel*, de *Purgatoire* & d'*Enfer*. Mais retournons à notre Sujet.

Dans les Peintures qui doivent representer le Caractère de quelque Personne, si cette Personne se trouve dans la Pièce, elle en fait la principale Figure; si au contraire, elle n'y est pas, c'est la Vertu qu'on trouve en elle de plus recommandable, qui doit la représenter, comme la principale partie du Caractère.

Dans celles où il s'agit de la Vie humaine, ou de faire quelque leçon particulière, ou d'autres semblables Sujets, ce qui seroit le principal objet d'un Ecrivain doit faire aussi la principale Figure, ou Groupe.

En toutes ces sortes de Tableaux, le Peintre doit éviter la superfluité des pensées & de l'obscurité. Les Figures, qui représentent quelques Vertus, quelques Vices, ou quelques autres Qualités, doivent avoir certains Indices, qui soient autorisés par l'Antiquité & par la Coutume : ou s'il est nécessaire qu'il en ajoute quelques-uns de son invention, il faut qu'ils soient faciles à discerner. La Peinture est une sorte d'Écriture, qui doit être fort lisible. On en a à *Rome* de très-beaux exemples dans le Palais de *Chigi*, ou du petit *Farnese*. RAPHAEL y a peint la Fable de CUPIDON & de PSYCHE, où il a entremêlé de petits Amours, avec les dépouilles de tous les Dieux ; & enfin, un de ces Amours qui gouverne un Lion, & un Cheval marin, par le moïen d'une espèce de bride, pour faire voir l'Empire universel de l'Amour. Le Sieur DORIGNY a fait des Estampes de l'Ouvrage entier. (*)

On pouroit raporter une infinité d'Ouvrages, tant des Anciens que des Modernes, & sur-tout des premiers, pour servir d'exemples à ces sortes de Representations ; mais, comme l'*Iconologie* de RIPA, en est un ample Recueil, je ne m'y arêterai pas plus long-tems. Cependant, il y en a
un

―――――――――――――――――――

(*) BELLORI en a aussi fait la Description, dans son Livre intitulé : *Descrizzione delle Imagini*, &c. pag. 64. seq.

un que je ne saurois passer sous silence, qui est celui du Vrai Dieu.

Peut-être vaudroit-il mieux en faire simplement l'Objet de notre Contemplation, sans lui donner aucune Forme, de quelque nature qu'elle soit. Rubens, dans un Dessein que j'ai, s'en est parfaitement bien aquité. Les Anges y sont suspendus sur leurs aîles, & semblent se réjouïr de quelque chose d'extraordinaire qui est arivé en bas ; & je m'imagine, que ce Dessein étoit destiné pour le haut d'un Tableau, qui devoit représenter la Nativité. Au-dessus de ces Anges paroît une grande Gloire, & un nombre infini de Chérubins, qui sans se soucier de ce qui fait l'atention des Anges, ont les yeux fixés en haut, comme si la Déïté s'y manifestoit d'une façon particulière. Comme ces sortes de Desseins donnent beaucoup à penser, & que les avantages qui en reviennent sont d'une grande étendue, on peut encore suposer, que Dieu s'aproche, pour honorer de sa présence l'Evènement de la partie inférieure du Tableau.

Mais la manière la plus ordinaire de représenter Dieu, c'est de le faire, sous une Forme Humaine. Je n'entreprendrai point de décider, si on doit le peindre de quelque manière que ce soit, ou non. Il sufit que notre Eglise le desaprouve : cependant, il est certain, que ceux qui veulent

le repréfenter, doivent lui donner toute la Dignité & la Majefté poſſible. RAPHAEL a été l'Homme du monde le plus capable de s'en bien aquiter; mais il n'a pas toujours eu cette heureuſe Vivacité d'imagination, pour exprimer ces Particularités. La Figure reſſemble quelque-fois à celle par laquelle on pouroit décrire l'*Ancien des jours*; mais outre cela, elle paroît foible & décrépite. JULE ROMAIN, dans un Deſſein, que j'ai de lui, qui repréſente la Remiſe de la Loi entre les mains de MOYSE, pour éviter cette faute, eſt tombé dans un autre inconvenient: il y a repréſenté Dieu, avec la face d'un Vieillard beau & vigoureux; mais un défaut, auquel on n'auroit pas du s'atendre de ſa part, c'eſt qu'il a manqué de lui donner la Grandeur & la Majeſté qui lui conviennent. Dans les Hiſtoires de la Bible, peintes par RAPHAEL, dans les Loges du *Vatican*, (*) il y a pluſieurs Repréſentations de la Deïté, & dont la plupart répondent parfaitement à l'idée qu'on en avoit du tems de MOYSE; il leur donne quelque choſe de ſublime & de ſurprenant, & c'eſt auſſi ce qu'il devoit faire.

Mais ce Dieu-là n'eſt pas *Notre Dieu*, qui ſe manifeſte à nous, par des endroits plus aimables. Quand on peint l'adorable Tri-

(*) On en voit des Eſtampes gravées; comme ſont celles de CHAPRON, de P. AQUILA, de LANFRANC, & SIXTE BADALOCCHIO.

Trinité, & sur-tout lorsqu'on y fait entrer la Vierge Mere de Dieu, cela sent trop le *Polythéïsme*. J'ai un Deffein de Raphael, ou l'idée qu'il semble donner de Dieu est la Majesté & le Respect, acompagnés d'une grande Clémence, sans pourtant être prodigue dans ses Bienfaits, puisque les bonnes choses que nous en recevons sont mêlées de Malheur; on y voit cependant, que les Faveurs surpassent de beaucoup les Aflictions; & l'on remarque par-là, que le Souverain Maître de l'Univers est un Père sage & indulgent. C'est-là une Idée digne du Génie de Raphael. Le Deffein est une seule Figure, qui represente un beau Vieillard, qui n'est ni cassé, ni acablé de vieillesse: on voit sur sa face une Majesté étonnante, sans qu'elle donne de la terreur: il est assis sur les Nues, & avec sa main droite qu'il éleve, il donne sa Bénédiction; le bras gauche est envélopé, sans rien faire, dans la Draperie, si ce n'est qu'on en voit la main posée sur la Nue, proche du coude droit. Il est impossible de voir & d'examiner cette Pièce admirable, sans adorer en secret l'Etre suprême, sans l'aimer, & le remercier de ce qu'il a acordé à une Créature de notre espèce une capacité pareille à celle de Raphael.

Dans les *Portraits*, le Peintre exerce son Invention sur le choix qu'il fait de l'Air, de l'Attitude, de l'Action, de la Draperie
&

& des Ornemens, par raport au Caractère de la Personne qu'il peint.

Il ne faut pas qu'il suive toujours la même route, ni qu'il peigne les autres, comme il voudroit lui-même être tiré. Il faut, au contraire, que les Habits, les Ornemens, & les Couleurs conviennent à la Personne, & qu'ils répondent à son Caractère. Je me souviens d'une observation judicieuse, qu'a faite un Homme de bon sens, sur deux Peintres modernes qui sont morts. L'un, dit-il, est incapable de peindre un Homme modeste : l'autre ne sauroit tirer un impudent, tant ils mettoient du leur en tout ce qu'ils faisoient.

Pour ce qui est de l'espèce de Ressemblance, qu'on doit donner aux Portraits, les Sentimens sont partagés là-dessus. Les uns sont pour ceux qui sont flatés ; & les autres demandent une Ressemblance exacte.

Lorsqu'on est pour les premiers, *il faut que la Flaterie soit réellement une Flaterie, ce qui ne pouroit être, si elle étoit trop visible.* Il y a eu plusieurs Peintres, qui ont eu la fantaisie de faire des *Portraits chargés*, c'est-à-dire, d'exagérer les défauts d'un visage & d'en cacher la beauté ; sans cependant manquer d'y donner la Ressemblance. Il faut faire ici tout le contraire de cela, mais il faut que le Caractère se distingue clairement ; autrement, ce ne seroit plus faire compliment à la Personne
qu'on

qu'on veut repréfenter ; ce feroit le Portrait de quelque autre, ou plutôt ce ne feroit celui de perfonne. On ne feroit par-là, que lui marquer combien elle eft diférente de ce que le Peintre apèle Beauté.

Quand, au contraire, on demande une Reffemblance exacte, *il faut faire atention aux accidens, au mauvais tems, à l'indifpofition, &c. Et comme il y a de certaines chofes dans la Nature, que l'Art ne peut pas dépeindre, fi l'on n'ajoute quelque chofe au Portrait, qui compenfe cette défectuofité, il ne fera pas plus une Copie exacte du Vifage, qu'une Traduction litérale le fera de fon Original. D'ailleurs, quiconque s'étudie à une parfaite exactitude, dans la Reffemblance, doit s'atendre de n'y pas réüffir.* Nous ne pouvons pas dire au jufte, qu'elle étoit la Reffemblance des Portraits qu'ont fait ces habiles Maîtres, dont nous admirons les Ouvrages, avec tant de raifon ; mais il y a toute aparence, que VAN-DYCK, avec toute fon habileté, n'a pas toujours atrapé parfaitement le Naturel. Les Portraits qu'il a faits ont été, fans doute, parfaitement reffemblans ; mais on ne peut pas nier, qu'ils ne l'euffent été encore davantage, s'il leur avoit donné un peu plus de Grace.

Le Tableau de Famille des Sénateurs, qu'a le Duc de SOMERSET, fait par le TITIEN, eft d'une Invention admirable. Il

paroît clairement, que le plus vieux des trois en est la Figure principale : il a l'Action & le port d'un vieillard ; les deux autres sont bien placés, & ont des attitudes très-convenables. On voit les petits garçons sur la montée, avec un chien qui se foure parmi eux. Le joli amusement qu'ils ont-là, dans le tems que ces graves Personnages sont en Dévotion, ainsi qu'ils sont representés dans cette Pièce ! Les filles y observent un meilleur ordre, elles paroissent ocupées de leur Devotion. Les Attitudes des Figures en général sont justes & délicates ; les Draperies, le Ciel, & toutes les autres choses du Tableau y sont bien inventées & ménagées avec Esprit. Il n'y a aucune aparence de Flaterie, du moins dans un degré qui choque la Ressemblance.

Mais il y a des Sujets qui ont si peu d'avantages naturels, qu'on est obligé d'y supléer, pour en relever le Caractère. J'en ai un bel Exemple, dans une Tête de marbre, qui semble avoir été faite pour un Monument : la face en elle-même est assez chétive, & quelque soin qu'on eût pris en la copiant exactement d'après le naturel, pour en faire quelque chose de beau, elle n'auroit jamais plû ; c'est ce qui a fait que le Sculpteur en a relevé les sourcils, & lui a ouvert à-demi la bouche ; & par cet expédient, il a donné de l'Esprit & de la Gra-

ce à un Sujet, qui d'ailleurs auroit été peu de chofe; outre qu'il eft probable, que la Perfonne avoit cette habitude; & alors il en revient cet avantage, qu'on en remarque mieux la reffemblance.

Il n'eft pas néceffaire, que je m'étende fur les autres Branches de la Peinture, comme font les Payfages, les Batailles, les Fruits &c. on peut, en changeant ce qu'il y a à changer, leur apliquer ce que j'ai dit jufqu'ici. Je ne m'y arrêterai point non plus, dans la fuite, par la même raifon, quand je parlerai des autres Parties de la Peinture. J'ajouterai feulement, qu'il y a une infinité de moïens, pour cacher les Défauts, ou pour donner de la Grace, qu'on peut raporter à ce Chapitre de l'*Invention*. Tels font les Caprices, les Ornemens, les Grotesques, les Masques &c. de même que toutes les autres penfées extraordinaires & délicates: comme les Chérubins qui font autour de Dieu, lorsqu'il fe fait voir à MOYSE, dans le Buiffon ardent, auxquels RAPHAEL a donné des Flammes au lieu d'Ailes; un Ange qui court & élève les deux bras, comme pour prendre l'effor, dont j'ai un Deffein du PARMESAN; outre plufieurs autres exemples de cette nature, dans des Deffeins de RAPHAEL, de MICHEL-ANGE, de JULE ROMAIN, de LEONARD de VINCI &c. On en trouve par-tout, dans les Ouvrages des habiles

Maîtres, qui ajoutent beaucoup à leur beauté, & à leur mérite.

En parlant des Grotesques, il me vient dans la pensée une règle, que je trouve à propos d'inférer ici, qui est: *Qu'il faut donner à toutes les Créatures imaginaires, des Airs & des Actions aussi étranges & aussi chimériques que leurs Formes le sont.* J'ai un Dessein de l'Ecole des *Caraches*, qui représente deux Satires, l'un mâle & l'autre femelle, assis ensemble, d'une Invention jolie & capricieuse, & paroît être une raillerie sur CORYDON & PHILIS. Les Figures Anatomiques de VESALIUS, dessinées par JEAN DE CALCAR *Flamand*, & gravées par CORIOLANE, qui avoit aussi gravé les Portraits des Peintres du Livre de VASARI, sont assez bien imaginées: on en ôte les chairs peu à peu, jusqu'à ce que les os paroissent à nud; elles sont toutes dans des Attitudes, qui font voir la douleur extrême qu'elles ressentent durant l'opération, jusqu'à ce qu'enfin elles tombent dans un acablement dont elles meurent. MICHEL-ANGE a fait de ces sortes de Figures Anatomiques, dont les Faces & les Attitudes sont si bien imaginées, qu'il est impossible d'en pouvoir faire de plus convenables, pour ces Sujets, ni d'en donner même la Description. Monsieur FONTENELLE, dans son Dialogue entre HOMERE & ESOPE, après avoir fait dire au pre-

premier, qu'il ne parloit point allégoriquement, & qu'il vouloit qu'on prît ses paroles à la lettre, fait demander à l'autre, comment il peut s'imaginer, que les Hommes croient une Histoire aussi ridicule, que celle qu'on fait des Dieux? *Oh, dit-il, que cela ne vous embarasse pas: l'Esprit Humain & le Faux simpatisent extrèmement. Si vous voulez dire la Vérité, vous ferez fort bien de l'enveloper sous des Fables, elle en plaira beaucoup plus. Si vous voulez dire des Fables, elles pouront bien plaire, sans contenir aucune vérité. Cela me fait trembler*, repliqua Esope, *je crains furieusement que l'on ne croie que les Bêtes aient parlé, comme elles font dans mes Apologues. Voilà une plaisante peur*, dit Homère, *ah! ce n'est pas la même chose: les Hommes veulent bien, que les Dieux soient aussi foux qu'eux, mais ils ne veulent pas, que les Bêtes soient aussi sages.* Il seroit à souhaiter, que les Peintres pussent representer les Dieux, les Héros, les Anges, & les autres Etres supérieurs, avec des Airs & des Attitudes au-dessus de l'Humain; mais de donner aux Satires, & aux autres Créatures inférieures, une Dignité qui égalàt celle de l'Homme, ce seroit une chose impardonnable.

Pour aider & augmenter l'*Invention*, *il faut que le Peintre converse avec toutes sortes de gens, & qu'il fasse ses remarques principale-*

palement sur ceux qui ont le plus de mérite ; il faut qu'il lise les meilleurs Livres, & qu'il laisse-là les autres. Il doit observer les diférens éfets des Passions de l'Homme, & de celles des autres Animaux ; & en un mot, toute la Nature en géneral, & faire des Ebauches de ce qu'il y trouve de remarquable, pour soulager sa mémoire. C'est aussi ce qu'il doit faire, de ce qu'il observe, dans les Ouvrages des habiles Maîtres, en fait de Peinture, ou de Sculpture, ne pouvant pas toujours les voir, ni les consulter.

On ne doit point avoir honte d'être quelquefois Plagiaire, puisque c'est une Liberté, que les plus habiles Peintres, & les plus grands Poëtes se sont donnée. RAPHAEL a emprunté plusieurs Figures, & plusieurs Groupes de l'Antique, & MILTON a traduit plusieurs passages d'HOMERE, de VIRGILE, de DANTE, & du TASSE, qu'il s'est apropriés ; VIRGILE lui-même a copié. En éfet, ne seroit-il pas étrange qu'un Homme, qui a eu une bonne pensée, en dût avoir une Patente pour toujours. Le Peintre qui peut atraper d'un autre Maître quelques Traits, quelques Figures, ou quelques Groupes, qu'il mêle avec ce que son génie lui fournit, pour en faire une bonne Composition, établira tellement sa Réputation, qu'il n'aura pas lieu de craindre, qu'elle soufre la moindre ateinte, de la part qu'auront dans ses Ouvrages ceux, à qui

qui il aura l'obligation de ce qu'il aura emprunté d'eux.

RAPHAEL, & JULE ROMAIN excellent principalement, pour l'*Invention*. Entre leurs autres Ouvrages, ceux du premier, qui sont à *Hamptoncour*, & dans le *Vatican*, & ceux du dernier, qui se trouvent dans le Palais de T. près de *Mantoue*, en sont des preuves suffisantes. On a des Estampes de presque tous ces Ouvrages: & BELLORI a fait la Description des ceux qui sont dans le *Vatican*, comme FELIBIEN l'a faite de cet Ouvrage surprenant de JULE. (*)

DE L'EXPRESSION.

DE quelque nature que soit le Caractère général de l'Histoire qu'on represente, soit enjoué, mélancolique, grave, ou terrible &c. il faut que cela se fasse d'abord remarquer, dans toutes les Parties de la Peinture. Dans les Tableaux de la Nativité, de la Résurrection, & de l'Ascension, il faut que le Coloris en général, les Ornemens, & tout ce qui s'y trouve, ait un air gai & riant. Le contraire se doit observer dans ceux du Crucifiment, de l'Enterrement, ou d'une *Pietà* c'est-à-dire, de la

(*) Entretiens sur les Vies & sur les Ouvrages des plus excellens Peintres, par FELIBIEN, Edition d'*Amsterdam* 1706. in 12. Tom. II. pag. 114.

la Bienheureuse Vierge avec le Corps mort de Christ.

Mais il faut faire une diférence entre ce qui est Grave, & ce qui est Mélancolique, comme dans la Copie d'une Sainte Famille, que j'ai, & dont j'ai déja parlé ci-dessus, que Raphael a tout au moins dessinée; le Coloris en est brun & grave, sans que la Peinture en général ait rien de lugubre. J'en ai une autre de Rubens, peinte suivant sa Manière, comme si les Figures étoient dans une Chambre exposée au Soleil. J'ai réflèchi sur l'éfet que cela auroit pu faire, si le Coloris de Raphael, avoit été semblable à celui de Rubens, en cette rencontre; & sans doute, il en auroit été moins convenable. Il y a de certains Sentimens de Respect & de Dévotion, qui doivent naître à la première vue des Peintures de cette nature; c'est à quoi le Coloris grave contribue beaucoup plus, que ne fait un Coloris clair & plus éclatant; quoiqu'en d'autres ocasions celui-ci soit préférable à l'autre.

J'ai vu un bel exemple de ce Coloris, qui convient si bien aux Sujets mélancoliques, en une *Pietà* de Van-Dyck: cela seul lui donne un air, non seulement grave, mais aussi triste à la première vue. J'ai encore un Dessein colorié de la Chute de Phaeton, d'après Jule Romain, qui fait voir, combien le Coloris sert à l'Expression.

preſſion. Il y eſt diférent de tous ceux que j'ai jamais vus, & convient parfaitement au Sujet ; c'eſt une couleur de pourpre rougeâtre, comme ſi le Monde entier étoit envelopé dans un feu étoufant.

Il y a de certaines petites Circonſtances, qui contribuent à l'Expreſſion. Tel eſt l'éfet des Lampes alumées, dans le Carton du Malade guéri, à la Porte du Temple, nommée *la Belle :* elles font voir, que la place eſt Sainte, autant que magnifique.

Les grands Oiſeaux, qu'on remarque ſur le Devant du Tableau, dans le Carton de la Pêche miraculeuſe, y font un éfet admirable ; on découvre en eux un air ſauvage & aquatique ; & comme ces Oiſeaux ſe nourriſſent de Poiſſon, cela ne contribue pas peu à exprimer la choſe dont il s'agit, qui eſt la Pêche ; de ſorte qu'ils font une partie agréable de la Décoration.

Passerotto a deſſiné une Tête de Christ, prêt à être crucifié, dont l'Expreſſion eſt merveilleuſement belle : mais, après l'Air de cette ſainte Face, il n'y a rien de plus touchant qu'une Corde ignominieuſe, qui lui paſſe ſur une partie de l'épaule & ſur le cou. La partie de la Croix qu'on voit, ni la Couronne d'épine, ni les goutes de Sang qui tombent de ſes Plaies ne font point une Impreſſion ſi vive, que le fait cet infame objet.

Raphael Borghini, en ſon *Ripoſo,*

poso, dans la Vie de PASSEROTTO, a fait une Description de ce Dessein, que j'ai avec plusieurs autres du même Maître, dont il fait aussi mention.

Les Robes & les autres Habits des Figures; leur Equipage, leurs Marques d'Autorité & de Dignité, comme sont les Couronnes, les Masses &c. servent à en exprimer les diférens Caractères; comme le font aussi ordinairement les places qu'elles tiennent dans la Composition. Il ne faut pas mettre les Personnes les plus considérables, ni les principaux Acteurs dans un coin, ni aux extrèmités de la Peinture, à moins que la nécessité du Sujet ne le demande. On ne doit pas peindre JESUS-CHRIST, ni un Apôtre en Habit d'Artisan, ou de Pêcheur: il faut distinguer une Personne de Qualité, d'un Homme de la Lie du Peuple, comme un Homme bien élevé l'est toujours d'un Paysan, par raport à ses Manières; & ainsi du reste.

Chacun connoît, à l'Habillement, les distinctions communes & ordinaires; mais on trouve un Exemple tout particulier, que je raporterai ici, d'ailleurs très-curieux, & qui poura servir de quelque éclaircissement utile à ce que j'avance. Dans le Carton *des Clefs* données à S. PIERRE, Notre Sauveur a pour tout vêtement, une grande Pièce de Draperie blanche: il a le bras gauche, la poitrine, & une partie des jambes

bes nûs. C'a été, sans doute, pour le faire paroître en Corps ressuscité ; car avant le Crucifiment, cette sorte d'Habillement auroit été entièrement absurde. Ce qu'il y a encore de plus remarquable, c'est que cela n'auroit été fait qu'après une seconde Réflexion, & peut-être, après que la Pièce a été achevée, comme je le connois par un Dessein que j'ai de ce Carton, fort ancien, & fait, suivant toutes les aparences, du tems de RAPHAEL, quoique ce n'ait pas été par lui-même. JESUS-CHRIST y est revêtu de cette même grande Pièce de Draperie, mais il en a outre cela une autre qui lui couvre la poitrine, le bras, & les jambes jusqu'aux piés ; les autres circonstances étant à-peu-près les mêmes, que celles qui se trouvent dans le Carton.

Il est indubitable, que *la Face, & l'Air, aussi bien que les Actions, désignent l'Esprit.* C'est une chose que chacun peut facilement remarquer, dans les deux extremités. Suposons, par exemple, deux Hommes, dont l'un soit sage & l'autre fou, habillés ou déguisés, comme il vous plaira ; loin de les prendre l'un pour l'autre, on les distinguera au premier coup d'œil ; de sorte que, si ces Caractères sont tellement imprimés sur le Visage, dans leurs extremités, que chacun puisse les remarquer, ils seront plus ou moins reconnoissables, à proportion de

ce qu'ils feront plus ou moins éloignés de ces deux extremités. Il en est de même du bon & du mauvais naturel, de la politesse & de la rusticité, &c.

Il faut que chaque Figure, & chaque Animal dans un Tableau, soit ému de la manière, qu'on peut suposer vraisemblablement qu'il doit l'être. Toutes les Expressions des Passions & des Sentimens doivent répondre aux Caractères des Personnes, en qui on les supose. Au retour de LAZARE à la vie, on en pouroit, avec beaucoup de raison, représenter quelques-unes qui tinsent quelque chose devant le nez, pour désigner cette circonstance de l'Histoire, qui fait mention du tems qu'il y avoit qu'il étoit mort; mais ce seroit une addition tout-à-fait absurde & ridicule, lorsqu'on met le Corps de Notre Seigneur dans le Sépulcre, suposé même qu'il eût été mort, depuis plus long-tems qu'il ne l'étoit : c'est cependant une faute, que PORDENONE a faite. Quand APOLLON écorche MARSYAS, celui-ci doit exprimer toute la douleur, & toute l'impatience que le Peintre peut lui donner; mais il n'en est pas de même, dans le cas de S. BARTELEMI. On peut suposer, avec raison, que dans le tems qu'on descend de la Croix le Corps de JESUS-CHRIST, la Bienheureuse Vierge, par un excès de douleur, tombe en défaillance ; mais de la représenter dans une

Postu-

Posture, telle que lui donne Daniel da Volterra, dans son fameux Tableau de la Descente de la Croix, dans l'Eglise *de la Trinité du Mont*, à *Rome*, c'est une chose que Personne n'aprouvera. Il a mieux réüssi dans un Dessein, que j'ai de lui, sur cet Article, au moins qu'on lui attribue ; lequel a été autre-fois dans la Collection de George Vasari, comme on peut le remarquer par la Bordure qui est de sa Main. Les Expressions de Tristesse y sont nobles, singulières & extraordinaires. Mais Raphael lui-même n'auroit pu exprimer cette Circonstance avec plus de Dignité, & d'Impression, que l'ont fait Baptiste Franco & Polydore, dans des Desseins que j'ai d'eux.

Polydore dans un autre Dessein que j'ai de lui, sur le même Sujet, a exprimé la Douleur excessive de la Vierge, d'une manière qui fait entendre, qu'elle ne pouvoit pas être bien exprimée, autrement. Sur les Visages des Personnes qui l'acompagnent, on remarque beaucoup de Passion & de Tristesse, mais le sien est couvert d'une Draperie, qu'elle tient des deux mains. La Figure entière est fort calme & fort tranquile, & on n'y remarque aucun Emportement ; mais une grande Modération & une Dignité parfaitement convenable à son Caractère. C'est une pensée, que, suivant les aparences, Timanthe, dans

la

la Peinture d'IPHIGÉNIE, a prife d'EU-
RIPIDE, & dont peut-être POLYDORE
a l'obligation dans fa Pièce à l'un ou à l'au-
tre, ou même à tous les deux.

Il eft peu ufité de mettre le premier doigt
de la main dans la bouche, pour exprimer
la rage ou quelque autre trouble d'efprit. Je
ne me fouviens pas d'en avoir vu aucun
Exemple ailleurs, que fur le Tombeau des
NASONIENS, (*) où le SPHYNX pro-
pofe l'Enigme à OEDIPE, & dans un
Deffein que j'ai de JULE ROMAIN, qui
repréfente MARS, pourfuivant un Hom-
me pour le tuer, & VENUS qui veut l'en
empêcher, lequel Sujet il a peint dans
le Palais de T. à *Mantoue*. Ce dernier
n'a pas emprunté cette penfée de l'autre,
puifque ce Monument n'étoit pas décou-
vert de fon tems; quoiqu'il en foit, dans
l'un & dans l'autre, la beauté de l'Expref-
fion eft incomparable.

Dans le Carton admirable de S. PAUL
prêchant, les Expreffions font fort juftes
& ont une délicateffe, qu'on remarque par
toute la Pièce. Même l'Arriere-fond du
Tableau a quelque chofe de fignificatif; il
exprime la Superftition contre laquelle prê-
choit S. PAUL. Mais fur-tout, il n'y a
point

(*) On voit des Eftampes, gravées d'après ce Monument,
par P. S. BARTHOLI, dans un Livre intitulé: *Il Sepolcro
di* NASONE, *di* G. P. BELLORI. Roma 1680. fol. où cet
Exemple fe trouve, à la Table XIX.

point d'Historien, ou d'Orateur, quelque habile qu'il soit, qui puisse me donner de l'Eloquence & du Zèle de cet Apôtre une Idée aussi avantageuse, que celle que me fournit cette Figure. Les beaux Discours qu'on lui atribue, ni même ses Ecrits ne le peuvent faire, puisqu'ici je voi une Personne, un Visage, un Air, & une Action, qu'il est absolument impossible aux Paroles de bien décrire; & qui, en même tems, me persuadent aussi fortement, que si j'entendois, que cet Apôtre parle avec beaucoup de bon Sens & à propos. Les diférens Sentimens de ses Auditeurs y sont aussi fort-bien exprimés; les uns paroissent en colère & méchans, & les autres sont atentifs à la Prédication, y font des réflexions, en eux-mêmes, ou s'en entretiennent avec les autres; il y en a un sur-tout, qui paroît convaincu de la Vérité. Ces derniers sont les *Esprits-forts* de ce tems-là, & sont placés vis-à-vis de l'Apôtre, pendant que les autres sont derrière lui, pour faire voir qu'ils se soucient moins du Prédicateur & de sa Doctrine, & pour relever le Caractère Apostolique, qui perdroit quelque chose de son excellence, si on suposoit, que les méchans fussent capables de le regarder en face.

Elymas l'Enchanteur est aveugle depuis la Tête jusqu'aux piés, dans le Carton qui représente sa punition: mais, avec com-

combien de délicatesse sont exprimés la Terreur & l'Etonnement de ceux qui sont presens, & avec combien de variété, convenable à leurs diférens Caractères! Le Pro-Consul en est frapé, d'une manière qui sied bien à un *Romain* & à un Homme de Qualité; & les autres, en plusieurs diférens degrés, & s'expriment aussi en diférentes manieres.

Ces mêmes Sentimens se font encore remarquer, dans le Carton de la Mort d'ANANIAS; outre les marques de joie & de triomphe, qui se font naturellement sentir aux bonnes Ames, à la vue des éfets de la Justice Divine, & de la victoire que remporte la Vérité.

Les Airs des Têtes dans la Sainte Famille que j'ai, de RAPHAEL, sont admirables, & répondent parfaitement bien à leurs diférens Caractères: celle de la Bienheureuse Mere de Dieu a toute la Douceur & toute la Bonté, qu'on pouroit souhaiter en elle; & ce qu'il y a encore de plus remarquable, c'est que ceux de JESUS-CHRIST, & de S. JEAN, sont tous les deux de beaux enfans, mais le dernier a l'air Humain, au lieu que l'autre l'a tout Divin, comme cela doit être.

L'Expression du Dessein que j'ai, de la Déscente du S. Esprit, n'est pas moins excellente, que les autres Parties qui le composent; (& il seroit à souhaiter, qu'il eût été

été auſſi bien conſervé,) la Bienheureuſe Vierge eſt dans la principale place ; & elle y eſt placée avec tant d'avantage, qu'aucun de la Compagnie ne paroît entrer en concurrence avec elle : outre que la Dévotion, & la Modeſtie, avec laquelle elle reçoit ce Don inéfable, eſt digne de ſon Caractère. S. PIERRE eſt à ſa droite, & S. JEAN à ſa gauche ; le premier croiſe les bras ſur ſa poitrine, panche la tête, comme confus d'avoir renié ſon digne Maître, & reçoit l'Inſpiration, avec beaucoup de tranquilité ; mais S. JEAN lève la tête & les mains, avec une ſainte hardieſſe, il eſt dans une attitude tout-à-fait convenable. On connoît aiſément, que les Femmes, qui ſont derrière Ste. MARIE, ſont d'un Caractère inférieur. Enfin, on remarque, par toute la Pièce, une grande Variété d'Expreſſions de joie & de dévotion, qui conviennent parfaitement à l'Evènement.

Je n'ajouterai plus qu'un ſeul Exemple d'une belle Expreſſion, qui, quoique juſte & naturel, n'a été mis en œuvre par aucun autre, que je ſache, que par TINTORET, dans un Deſſein que j'ai vu de lui. L'Hiſtoire qu'il repréſente eſt la Déclaration que fait le Sauveur à ſes Apôtres qui ſont à table avec lui, que l'un d'eux doit le trahir ; les uns ſont touchés d'une manière, les autres d'une autre, comme cela ſe repréſente ordinairement ; mais il y en a un ſur-tout,

qui

qui se cache le visage, le tient panché entre ses deux mains, & fond en larmes, par un excès de tristesse, de ce qu'il faut que son Maître soit trahi, & par un de la Compagnie.

Pour les Portraits, il faut bien considérer le Caractère de la Personne, si elle est grave, ou enjouée ; si c'est un Homme d'Esprit, ou un Homme d'Affaires ; s'il est poli, ou si c'est un Homme du commun &c. L'Attitude & les Habillemens doivent repondre à leurs diférens Caractères ; & il faut que les Ornemens & l'Arrierre-fond leur conviennent : il faut même, que toutes les Parties du Tableau expriment le Caractère de la Personne, & qu'elles y aient du raport, aussi-bien que les Traits du visage doivent être ressemblans.

Lorsque le Sujet a quelque chose de singulier, dans la Disposition, ou dans le Mouvement de la tête, des yeux, ou de la bouche, pourvu que cela ne soit pas messéant, il faut l'exprimer, & le prononcer, par des traits bien marqués. Il y a de certaines beautés passageres, qui font autant partie de l'Homme, que celles qui sont fixes. Quelquefois même, elles relèvent un Sujet, qui d'ailleurs seroit peu de chose, comme dans la Tête de marbre, dont j'ai déja parlé, & elles contribuent plus qu'aucune autre chose, à une Ressemblance surprenante. VAN-DYCK, dans un

Portrait que j'ai de lui, a donné un trait de lumière vif & gai à la lèvre de dessous, ce qui rend la forme & le tour de la bouche tout-à-fait singuliers; & il n'y a point de doute, que ce n'ait été un air que se donnoit *Don Diego de* GUSMAN, de qui est ce Portrait; particularité, dis-je, qu'un Peintre d'un ordre inférieur n'auroit pas remarqué, ou qu'il n'auroit pas osé prononcer, du moins d'une manière si hardie. Mais, comme cela lui donne beaucoup d'esprit & de vivacité, il ne faut point douter, qu'à proportion, il n'ait aussi contribué à la ressemblance.

S'il y a quelque chose de particulier à remarquer, dans l'Histoire de la Personne, & qu'il convienne de l'exprimer, outre que cela sert d'Addition à l'Expression, cela contribue beaucoup au mérite du Portrait, par raport à ceux qui sont instruits de cette circonstance. On en voit un Exemple, dans un Portrait que VAN DYCK a fait de JEAN LYVENS: dans l'attitude qu'il lui donne, il paroît être aux écoutes; ce qui a du raport à un trait remarquable de la Vie de cet Homme. L'Estampe de cet Ouvrage se trouve dans le Recueil des Têtes de VAN DYCK. C'est un Livre qui, de même que les Têtes des Artistes, dans la Description de leurs Vies par GEORGE VASARI, mérite bien l'atention des Curieux, tant par raport à la variété des attitudes

F con-

convenables aux diférens Caractères, que par raport à d'autres circonstances.

Les Robes, ou les autres Marques de Dignité, de Profession, d'Emploi, ou d'Amusement, un Livre, un Vaisseau, un Chien favori, & autres choses de cette nature, sont des Expressions Historiques, communes dans les Portraits; c'est pourquoi il n'est pas nécessaire que je m'y arrête, & ce que je viens d'en dire ici doit sufire.

Il y a plusieurs sortes d'Expressions Artificielles, recherchées des Peintres, & dont ils font usage, pour supléer à l'avantage que les Paroles ont sur l'Art, en cette rencontre.

Pour exprimer le Sentiment de la Colere de Dieu, dont l'Esprit de Notre Seigneur étoit rempli, dans le tems de son Angoisse, & l'Apréhension dont il fut saisi, à l'aproche de son Crucifiment, FREDERIC BAROCCI l'a dessiné dans une attitude convenable. On y voit, non seulement, l'Ange qui lui presente la Coupe, comme cela se pratique ordinairement, mais aussi, on découvre, dans le lointain, la Croix & des Flammes de feu: ce qui n'est pas moins singulier, qu'il est curieux; j'en ai le Dessein de sa main.

Dans le Carton où le Peuple de *Lycaonie* veut sacrifier à S. PAUL, & à S. BERNABÉ, le motif en est parfaitement bien dépeint. L'Homme perclus, qui fut guéri, est un
des

des premiers à exprimer les sentimens, qu'il a de la Puissance divine, qui éclate en la personne de ces Apôtres. Pour faire connoître, que c'est lui, on ne voit pas seulement la bequille à terre sous ses piés, mais un Vieillard lève le bord de son vêtement, pour contempler le Membre qu'il se souvient d'avoir vu malade; & il exprime sa dévotion, qui paroît aussi grande que son admiration; sentimens que l'autre fait voir également, avec un mélange de joie. Dans le Carton où Notre Sauveur confie le soin de son Eglise à S. PIERRE, RAPHAEL raporte les paroles dont il se servit, à cette ocasion; il le fait montrer un Troupeau de brebis avec le doigt, & il represente cet Apôtre avec deux Clefs, qu'il vient de recevoir. Pour reciter l'Histoire de l'Interprétation que fait JOSEPH, des Songes de PHARAON, RAPHAEL les a peints dans deux Cercles, au-dessus des Figures; comme il a aussi fait celui de JOSEPH, lorsqu'il le raconte à ses Frères. Sa manière d'exprimer DIEU, qui sépare la Lumière des Ténèbres, de même que la Création du Soleil & de la Lune, est tout-à-fait sublime. Il n'est pas dificile de trouver les Estampes de ces derniers Tableaux; ils sont dans ce qu'on apèle la *Bible de* RAPHAEL, dont les Peintures sont dans le *Vatican*, qui, après *Hampton-cour*, est le plus riche trésor des Ouvrages de ce divin Peintre.

L'Artifice hiperbolique de TIMANTHE, pour exprimer la grandeur énorme du *Cyclope*, est très-connu ; & même il étoit fort admiré des Anciens. Il a peint plusieurs *Satires* autour de lui, pendant qu'il dort; les uns s'enfuient tout épouvantés, d'autres le regardent atentivement de loin, & il s'en trouve un, qui mesure son pouce avec son *Tyrse*, mais qui paroît le faire avec beaucoup de précaution, de peur de l'éveiller. Cette Expression a été copiée par JULE ROMAIN, avec très-peu de changement. LE COREGE, dans le Tableau qu'il a fait de DANAE, (*) a fort bien exprimé le Sens de l'Histoire; car, dans le tems que la Pluie d'or tombe, CUPIDON lui ôte son voile, & l'on remarque deux *Amours*, qui éprouvent sur une Pierre de touche un Dard garni d'or. Je n'ajouterai plus qu'un seul Exemple de cette nature, qui est de NICOLAS POUSSIN, pour exprimer une Voix, comme il l'a fait au Batême de Notre Sauveur. (**) Il y represente le Peuple, qui regarde en haut & de tous les côtés, comme il est naturel de faire, quand on entend quelque chose, & qu'on ne sait d'où cela vient; sur-tout, si les paroles en sont extraordinaires, comme elles le sont en éfet, dans le cas de cette Histoire.

Une

(*) Gravée par DUCHANGE.
(**) Gravée par DEL PO.

Une autre manière, dont les Peintres se servent, pour exprimer leurs Sentimens, c'est de peindre des Figures qui representent certaines choses, lorsqu'ils ne peuvent le faire autrement. C'est une métode qu'ils ont aprise des Anciens, dont on a une infinité d'Exemples, comme dans la *Colonne Antonine*, (ou plutôt *Aureliène*) où, pour exprimer la pluie qui tomba, dans le tems que l'Armée *Romaine* fut conservée, comme on prétend, par les Prières de la Légion *Meliteniène* ou *Fulminante*, on fait entrer JUPITER *Pluvieux*. (*) Mais il n'est pas nécessaire d'en raporter davantage. RAPHAEL a menagé cet expédient, avec beaucoup de retenue, dans l'Histoire Sacrée, quoique, dans sa *Bible*, au Passage du *Jourdain*, il ait representé ce Fleuve, sous la Figure d'un Vieillard qui sépare les eaux, lesquelles se roulent fort noblement. Dans les Histoires Poëtiques, au contraire, il s'en est servi avec profusion, comme on peut le voir dans le Jugement de PARIS, (**) & ailleurs. C'est ce qu'ont fait aussi ANNIBAL CARRACHE, JULE ROMAIN, & quelques autres. Il y a même des Tableaux entiers

(*) On voit les Estampes de cet auguste Monument, gravées par P. S. BARTHOLI, avec les Explications de BELLORI, où cet Exemple se trouve, pag. 15.

(**) Ce Sujet a été gravé par MARC-ANTOINE, sur le Dessein de RAPHAEL.

de cette nature, comme ceux qui font faits pour donner de l'encens à quelques Perfonnes, ou à quelques Sociétés, où leurs Vertus, & ce qu'on leur atribue, font reprefentés de cette façon.

Quand nous voïons, dans les Tableaux de la *Madonne*, les Images de S. François, de Ste. Catherine, ou d'autres qui n'étoient pas de fon tems; quand on y voit même les Portraits de quelques Perfonnes qui vivoient, du tems que ces Tableaux ont été faits, cela n'eft pas fi blâmable, qu'on pouroit fe l'imaginer. Il ne faut pas fupofer, que ces fortes d'Ouvrages aient été faits pour des Pièces purement hiftoriques; mais feulement, pour exprimer l'atachement que ces Saints, ou ces Perfonnes avoient pour la Bien-heureufe Vierge, ou pour en faire connoître le Zèle & la Piété. C'eft ainfi que j'ai vu des Familles entières, dont toutes les têtes étoient couvertes de la Robe de la Mere de Dieu: fans doute, pour marquer qu'elles fe font mifes fous fa Protection. Par le moïen de cette Clef, on reconnoîtra, que plufieurs penfées de bons Maîtres, qui paroiffent des abfurdités, n'en font point en éfer.

Dans l'Hiftoire d'Heliodore, qui fut châtié d'une façon miraculeufe, pour avoir fait une entreprife facrilége fur le Tréfor du Temple de *Jerufalem*, que Rapha-

phael a peint au *Vatican*, il y fait entrer Jule II. Pape d'alors, pour lui faire honneur, sur ce qu'il se glorifioit, d'avoir chassé les Ennemis de l'Etat Ecclésiastique.

La fameuse Ste. Cecile de Raphael qui est à *Bologne*, (*) est acompagnée de S. Paul, de S. Jean, de S. Augustin, & de Ste. Marie Magdelaine; non pas pour faire entendre, qu'ils aient vécu dans le même tems, mais, aparemment, comme leur Sainteté consistoit en diférens Caractères, ils y sont introduits pour relever celui de la Sainte, qui fait le Sujet principal de la Composition: quoique François Albani ait cru, que Raphael l'avoit fait, par pure complaisance, & suivant la direction de ceux à qui ce Tableau étoit destiné, & qui lui en avoient donné l'ordre positif. (**) Il est vrai, pour le dire en passant, que, c'est souvent la cause des fautes réelles, qu'on rencontre dans les Peintures, & qui, par conséquent, ne doivent pas toujours être imputées au Peintre. Dans le Recueil de feu Mylord Somers, il y avoit un Dessein du même Sujet, qu'on atribua à Innocent da Imola, qui, à ce que je pense, a été

(*) Dans l'Eglise de S. Jean *du Mont*. Marc Antoine a gravé une Estampe de ce Sujet, mais un peu diférente du Tableau, parce qu'il l'a gravée sur le Dessein de Raphael, & non pas d'après le Tableau.

(**) Voïez *Felsina Pittrice*, par le Comte C. C. Malvasia Tom. II. pag. 245.

été copié de quelque Deſſein antérieur de Raphael, puisque ce ſont les mêmes Figures, placées de la même manière, ſi ce n'eſt que les attitudes y ſont changées conſidérablement ; car là, les autres Saints fixent tous leurs regards ſur l'Heroïne de la Pièce ; & celui-ci ſert d'explication à l'autre.

De tous les Peintres, Rubens a été le plus hardi, à faire uſage de cette ſorte d'Expreſſion, par Figures ſimboliques, dans ſes Tableaux de la Galerie du *Luxembourg*, (*) dont il a été fort cenſuré. Il eſt vrai, qu'on eſt un peu choqué de voir, dans une même Peinture, un mélange de Figures antiques & modernes, de Chriſtianiſme & de Paganiſme ; mais la nouveauté du fait n'y contribue pas peu. Son Intention étoit de raporter, non ſeulement les Actions qui étoient arrivées, mais auſſi, d'y en inférer beaucoup plus, qu'on n'auroit pu le faire d'ailleurs : de ſorte qu'en vue de cet avantage, & de l'aplaudiſſement qu'il eſpéroit de ceux, qui enviſageroient la choſe dans ſon véritable jour, il eut le courage de riſquer le jugement que les autres en feroient. Il avoit outre cela, une raiſon valable de faire ce qu'il a fait, en cette

ren-

―――――――

(*) Les Eſtampes en ont été gravées à *Paris*, par divers Maîtres : & Felibien, dans ſes Entretiens, Edition d'*Amſterdam*, in 12. 1706. Tom. III. pag. 269. ſeq. donne une Deſcription exacte de ces Tableaux.

rencontre. Les Histoires qu'il avoit à peindre étoient modernes, tels aussi, par conséquent, en devoient être les Habits & les Ornemens, ce qui n'auroit pas fait un éfet agréable dans la Peinture; au-lieu que ces additions allégoriques la relèvent de beaucoup. Elles varient, animent, & enrichissent l'Ouvrage, comme on le reconnoîtra, en se représentant ces Tableaux, tels qu'ils auroient été, si RUBENS s'étoit laissé intimider par les Objections, que, sans doute, il a prévu, qu'on lui feroit dans la suite; & qu'il eût retranché de la Composition ces Dieux & ces Déesses de la Fable, & tout le reste des Figures suposées.

Je n'ajouterai plus qu'une seule sorte d'Expression, qui est la simple Ecriture. POLYGNOTE, sur les Peintures qu'il avoit faites, dans le Temple de *Delphe*, avoit écrit les Noms de ceux qu'il y avoit representés.

Les anciens Maîtres *Italiens* & *Allemans* ont encheri là-dessus. Les Figures qu'ils ont faites étoient véritablement des *Figures parlantes*; ils les representoient avec des bandelettes, qui sortoient de leurs bouches, & sur lesquelles étoit écrit ce qu'ils leur faisoient dire. RAPHAEL même & ANNIBAL CARRACHE ont aimé mieux écrire, que de laisser la moindre chose dans leurs Ouvrages, qui fût ambigue ou obscure. C'est par cette raison, qu'on voit

le Nom de Sapho écrit, pour marquer que c'est elle, & non pas une des Muses du *Parnasse* (*) & dans la Galerie de *Farnese*, (**) de peur qu'on ne prenne Anchise pour Adonis, on voit ces mots écrits: *Genus undè Latinum.*

Dans le Carton d'Elymas l'Enchanteur, on ne peut remarquer que par l'écriture, que le Pro-Consul ait été converti; je ne saurois même concevoir, comment on auroit pu exprimer autrement une circonstance aussi importante que celle-là.

Dans la *Peste*, gravée par Marc Antoine, d'après le Dessein de Raphael, il y a un trait de Virgile, qui convient parfaitement au Sujet, & en relève de beaucoup l'Expression, parce que c'est la même Peste, que celle que ce Poëte décrit, comme nous l'allons voir; (†) quoi qu'indépendamment de cela, ce soit un des plus merveilleux exemples de cette Partie de l'Art, qui soient, peut-être, dans le Monde, & le plus admirable, que l'Esprit Humain puisse concevoir. Il n'y a pas la moindre circonstance, dans tout le Dessein, qui ne contribue à exprimer la Misère, qu'on y veut représenter; mais, comme l'Estam-

(*) Peint par Raphael dans le *Vatican* à *Rome.*
(**) Peint par Annibal Carrache: on en voit des Estampes gravées par Pierre Aquila, & par Charles Cesio.
(†) *Linquebant dulces animas, aut ægra trahebant Corpora.* ——— Virgil. Æneid, Lib. III. v. 140.

l'Estampe n'en est pas rare, je me dispenserai d'en faire la Description.

L'Ecriture a encore lieu dans ce Dessein: vous y voïez un Homme sur son lit, & deux Figures debout à côté de lui. C'est ENEE, qui, comme VIRGILE le raporte, avoit été averti par son Pere de s'adresser aux Dieux *Phrygiens*, pour savoir ce qu'il devoit faire, afin de se délivrer de la Peste. Et lorsqu'il est sur le point d'entreprendre ce voïage, les Dieux se font voir à lui, dans un grand clair de Lune, comme il est représenté dans l'Estampe; & on y lit aussi ces paroles: *Effigies Sacræ Divom Phrygiæ*, (*) parce qu'autrement il n'y a pas d'aparence, qu'on eût pensé à cet Incident; & l'on auroit pris ce Groupe pour un Malade, avec ceux qui le servent.

Pour se rendre habile dans l'*Expression*, il faut étudier soigneusement les Ouvrages de ce Prodige, en fait de Peinture, & principalement par raport à ces Passions, & à ces Sentimens, qui n'ont rien de féroce ni de cruel; car son Esprit Angélique n'en avoit pas la moindre ateinte, comme on peut le voir dans son *Massacre des Innocens*. (**) Encore qu'il ait eu recours à cet expédient, de representer les Soldats nûs, pour imprimer plus de terreur, il n'a pas même si bien réüssi, que PIERRE TESTA,

(*) VIRGIL. *Æneid*. Lib. III. v. 148.
(**) Dont on voit l'Estampe gravée par MARC ANTOINE.

TA, qui dans un Deſſein que j'ai de lui, ſur cette Hiſtoire, a fait voir, qu'en ce point, il étoit plus capable que RAPHAEL. Mais il ne faut pas s'atendre à trouver dans les Eſtampes, pas même dans celles de MARC ANTOINE, le véritable Air des Têtes de cet excellent Maître, & qui ſe trouve uniquement dans les productions de ſa main inimitable. Il y en a ici, en *Angleterre*, pluſieurs Pièces indubitables, ſur-tout, dans les Collections, autant admirables que copieuſes, de Meſſeigneurs le Duc de DEVONSHIRE & le Comte de PEMBROKE; à qui ici, auſſi bien que par-tout ailleurs, je prens la liberté de témoigner ma très-humble reconnoiſſance, de la grace qu'ils m'ont ſouvent faite, de me laiſſer voir & examiner ces excellens Morceaux. Mais *Hampton-cour* eſt la grande Ecole de RAPHAEL; & Dieu ſoit loué, de ce que nous avons chez nous un Tréſor ſi ineſtimable! Veuille le Ciel, que ces Cartons demeurent toujours dans cet endroit; & qu'on les y puiſſe voir bien conſervés, & dans leur entier, auſſi long-tems que la nature des matériaux, dont ils ſont compoſés le peut permettre! Plût à Dieu même, qu'il ſe fît un Miracle en leur faveur, puiſqu'ils ſont eux-mêmes des preuves les plus fortes de la Puiſſance Divine, qui a accordé à un Mortel la capacité de pouſſer l'Art auſſi

loin

loin qu'il l'a fait, & de donner des Ouvrages auſſi merveilleux que le ſont ceux-ci.

Je n'en connois point d'autres que lui, parmi les anciens Maîtres, qui aient excellé pour l'Expreſſion, excepté ſur des Sujets particuliers ; comme MICHEL-ANGE, qui s'eſt fait remarquer pour *l'Air infernal & terrible*. J'ai entr'autres le Deſſein qu'il a fait, pour le CARON de ſon fameux Tableau du *Jugement dernier*, qui eſt admirable en ce genre, dont, à ce que dit VASARI, avec qui il étoit familier, il a tiré la penſée de ces trois lignes de DANTE, qui faiſoient le ſujet de ſon admiration :

Caron, Demonio con occhi di bragia,
Loro accennando tutte le raccoglie,
Batte col remo qualunque s'adagia.

JULE ROMAIN donne un excellent Air aux *Maſques*, à *Silene*, aux *Satires*, & à d'autres Figures de cette nature ; comme auſſi à ces ſortes d'Hiſtoires, telles que ſont celles des DECIUS, des trois-cens *Lacédémoniens*, de la Deſtruction des Géans ; &c ; j'en ai pluſieurs Exemples.

Il y en a, parmi les modernes, qui ont bien réüſſi dans cette Partie de l'Art, ſurtout le DOMINICHIN, & REMBRANDT ; mais ſeulement pour les Portraits, en quoi

quoi ils ont aproché de RAPHAEL; & il n'y a peut-être personne qui puisse y disputer la primauté à VAN DYCK, pas même le TITIEN, encore moins RUBENS.

Mais il n'y a point de meilleure Ecole, pour l'*Expression*, que celle de la Nature. C'est pourquoi, *il faut qu'un Peintre, dans toutes les ocasions, observe l'air des Hommes, & leurs actions, lorsqu'ils sont en bonne humeur, & quand ils sont tristes, en colere.* &c.

DE LA COMPOSITION.

CE Terme signifie l'Assemblage de tout ce qu'on juge convenable aux diférentes Parties de la Peinture, par raport au *Tout-ensemble*, soit qu'elles y soient essentielles, ou qu'on les regarde comme nécessaires, pour le bien commun; & de plus, la Détermination du Peintre, par raport à certaines attitudes, & à certaines couleurs, qui d'ailleurs sont indiférentes.

La Composition est d'une très-grande conséquence, par raport à la bonté d'un Ouvrage. C'est la première chose qui se presente à notre vue, & qui nous prévient en sa faveur, ou qui nous en donne du dégoût. C'est elle qui dirige & qui règle les Idées que le Peintre veut nous insinuer; & cette Harmonie réjouit la vue, dans le même tems qu'elle instruit l'esprit. Quand,

au

au contraire, elle est mal-entendue, encore que ses diférentes Parties soient belles, la Peinture en devient dégoutante, & fait de la peine à voir. C'est comme un Livre, où il y a plusieurs bonnes pensées, mais qui y sont raportées sans ordre & sans métode.

Il faut que chaque Peinture soit telle, que, lorsqu'à une certaine distance, on ne peut pas distinguer quelles en sont les Figures, ni ce qu'elles font, elle paroisse faire un composé de Masses de jour & d'ombre, dont la dernière serve comme de repos à l'œil. Il faut que les formes de ces Masses, de quelque nature qu'elles soient, réjouissent la vue, soit quelles consistent en Champ, en Arbres, en Draperies, ou en Figures. Il faut, enfin, que le Tout ensemble soit agréable & récréatif, & que les formes, & les couleurs sans nom, dont la Variété est infinie, aient quelque chose de divertissant.

Il ne sufit pas qu'il y ait de grandes Masses ; il faut, pour ne pas paroître tristes ni desagréables, qu'elles soient subdivisées en de plus petites Parties. C'est ainsi que, par exemple, dans une Pièce d'étofe de soie, quoiqu'on y remarque un grand jour, lors qu'on en couvre une Figure entière ou un Membre, on y peut faire de petits plis, & de petites fractions ou réflexions, & en conserver en même tems la grande Masse.

Il arrive quelquefois, qu'une Masse de jour se

se trouve sur un Champ obscur; il faut alors, que les extremités de ce jour n'aprochent pas trop des bords du Tableau, & sa plus grande force doit être vers le centre; comme dans la Descente de la Croix, & l'Enterrement de JESUS-CHRIST, tous deux de RUBENS, dont on a les Estampes, l'une de VOSTERMAN, & l'autre de PONCE.

J'ai une Peinture de la Sainte Famille, faite de cette structure, par RUBENS. De peur que la Masse de jour ne s'y perdît tout à coup, & ne rendît par-là la Figure de cette Masse moins agréable, il a posé le pié de Ste. ELIZABETH sur un petit tabouret, qui en recevant le jour, en répand la Masse de telle sorte, qu'il fait l'éfet qu'il en atendoit. RAPHAEL s'est servi du même artifice, dans une *Madonne*, dont j'ai la Copie. Il y a inseré une espèce d'ornement à une chaise, & n'a eu en cela aucune autre vue, à ce que je puis m'imaginer, que de rendre la Masse agréable.

VAN DYCK, pour conserver le plus grand jour vers le milieu de son Tableau, & pour donner tout l'avantage possible au Corps, où il paroît qu'il a voulu déploïer sa capacité, a rendu sombre la Tête d'un *Ecce Homo*, que j'ai de lui; ce qui fait un éfet merveilleux sur le Tout.

C'est avec beaucoup de plaisir, que j'ai souvent observé, entr'autres avantages, la
Com-

Composition admirable d'un Tableau de Fruit, de Michel-Ange Campadoglio, que j'ai depuis plusieurs années. Le jour principal est vers le milieu, mais non pas directement au centre, parce que ces sortes de Régularités font un mauvais éfet. La Transition qui s'en fait delà, de tous les côtés, d'une chose à l'autre, jusqu'aux extremités du Tableau, est aisée & agréable; outre qu'il y a inféré des traits avantageux de feuillages, de rameaux, & de petites touches de lumière, qui font un très-bon éfet. De sorte qu'il n'y a pas, dans cette Pièce, le moindre coup de pinceau, qui ne porte; & l'on remarque sur le Tout, quoiqu'éclatant, & composé d'une infinité de parties, une Harmonie & un Repos admirable.

J'ai un des Desseins que le Corege a faits, pour la Composition de son fameux Tableau de la *Nativité*, qu'on apèle *La Notte del* Correggio. (*). Il est d'une beauté achevée dans son espèce; & l'on ne peut rien souhaiter de meilleur, par raport à la Composition, si ce n'est, qu'il auroit pu retrancher la Pleine-Lune, qu'il a mise en haut, dans un des coins. Elle ne donne point de lueur; & toute la lumière qu'on voit émane du Sauveur du Monde, qui vient de naître, & elle se répand agréablement de là, comme de son centre,

G sur

(*) Gravée par Mitelli.

sur toute la Peinture, mais la Lune ne laisse pas de troubler tant soit peu la vue.

La Composition de la Sainte Famille, que j'ai de RAPHAEL, ne cede en rien à ses autres Parties; & la Transition d'une chose à l'autre s'y fait avec beaucoup d'art, & de délicatesse. Pour en raporter seulement une particularité, on voit, derrière la MADONNE, S. JOSEPH qui soutient sa Tête de la main, sur laquelle portent sa bouche & son menton; la même main répand cette Masse subordonnée de lumière, qui avec *la Coiffure* de la Vierge & son Auréole, qui y contribue, rend la Transition, depuis sa Face jusqu'à celle de S. JOSEPH, aisée & tout-à-fait agréable. Dans la Sainte Famille que j'ai de RUBENS, la Figure entière de S. JOSEPH est jointe à celle de la MADONNE, mais d'une manière subordonnée, par un trait hardi, fait sur la Draperie. Ce Morceau peut passer pour un Exemple des plus parfaits, pour la Composition, par raport aux Masses, & au Coloris.

Il arrive quelquefois, que la Structure d'un Tableau, ou le *Tout-ensemble* de sa Forme, ressemble à des Nuages obscurs sur un Champ clair; comme on le voit dans deux Estampes de BOLSWERT, faites d'après RUBENS, qui representent l'Assomption de la Vierge, dont ces sortes de Nuages font partie; mais, dans l'une &
dans

dans l'autre, les Figures de ces Masses ne sont pas tout-à-fait assez distinctes. Le Brun, dans un Plafond qu'il a fait, sur le même Sujet, & gravé par Simonneau le jeune, a mis un Groupe d'Anges, qui cachent presque entièrement la Voiture nubileuse de la Vierge; mais c'est une Masse, qui paroît trop régulière, & d'une forme trop pesante. Je vous renvoie aux Estampes, parce qu'on peut les trouver facilement, & qu'elles peuvent expliquer la chose, aussi bien, & même, à certains égards, mieux, que ne le peuvent faire les Desseins, ni les Tableaux.

Il y a des Exemples de deux Masses, l'une claire, & l'autre obscure, qui partagent le Tableau, & en occupent chacune un côté. J'en ai de cette sorte, qui ont été faits par Rubens, dont la Composition est aussi belle qu'on en puisse voir. Les Masses y sont si bien arondies, le jour principal étant vers le milieu de celle qui est claire, & l'autre recevant des jours subordonnés, qui le joignent, sans le confondre avec le reste; elles sont d'une structure agréable, & se fondent l'une dans l'autre, sans que pourtant cela empêche qu'elles ne soient sufisamment déterminées.

Il est assez ordinaire qu'une Peinture soit composée d'une Masse de jour, & d'une autre d'ombre, sur un fond de demi-teinte. Quelquefois c'est une Masse ob-

scure qui est en bas, un peu plus haut une plus claire, & dans la partie supérieure la plus lumineuse de toutes, comme cela se fait ordinairement dans les Paysages. J'ai une Copie d'après PAUL VERONESE, où il y a un grand Groupe de Figures, qui sont les principales de l'Histoire, & qui composent cette Masse brune de la partie inférieure; l'Architecture en fait la seconde; & d'autres Bâtimens, avec des Figures & le Ciel, la troisième. Mais ordinairement, dans les Peintures de trois Masses, c'est la seconde qui est la place pour les Figures principales.

Ces Masses agréables sont d'une si grande conséquence pour le Tableau, qu'il vaut mieux passer sur quelques Circonstances moins considérables, que de leur faire tort. Par exemple, la Figure & l'Action principale doivent se faire distinguer, comme nous l'allons voir; il faut de même, que les membres dont la Figure se sert principalement dans cette Action se presentent à la vue. Cependant JORDAENS de *Naples*, dans un Tableau que j'ai de lui, a representé l'Enfant JESUS à cheval sur l'Agneau de S. JEAN, & soutenu par ce jeune Saint: il auroit falu, que les piés de l'Agneau qui en sont les suports, aussi bien que de celui qui le monte, eussent été plus visibles; mais alors la Masse où ils sont auroit été trop brisée, & par conséquent,

féquent, auroit fait un mauvais éfet ; au-lieu que, ne paroiffant pas plus qu'ils ne font, les Maffes en font confervées, même avec tant de beauté, qu'elles ne contribuent pas peu à relever le mérite de la Pièce.

Si le Tout-enfemble *d'une Peinture doit être beau, par raport à fes Maffes, il ne doit pas l'être moins, par raport à fes Couleurs. Comme la principale chofe doit être en genéral la plus vifible, il faut que fes Couleurs prédominantes foient répandues fur le Tout.* C'eft ce que RAPHAEL a fort bien obfervé, dans le Carton de la Predication de S. PAUL. Sa Draperie eft rouge & verte, & ces couleurs font difperfeés par-tout, mais avec beaucoup de jugement ; car les couleurs & les jours fubordonnés fervent à en adoucir & à en fuporter les principaux, qui d'ailleurs fem-bleroient des taches, & par conféquent, choqueroient la vue.

Lorsque le Sujet ne demande pas abfo-lument une certaine variété, ou une cer-taine beauté du Coloris ; ou même, quand il femble, que la Pièce foit finie, & qu'on trouve qu'il y manque quelque chofe de cette nature, on y peut inférer, très-avan-tageufement, quelques feuilles rouges ou jaunes d'arbres, ou bien de fleurs, d'une couleur qui convienne, ou auffi quelque au-tre chofe que ce foit, indiférente d'ailleurs.

Dans une Figure, dans chaque Partie

de cette Figure, & genéralement par-tout, il doit y avoir une certaine partie qui domine, & qui se fasse remarquer d'abord; & il faut que toutes les autres parties lui soient subordonnées, comme aussi elles doivent l'être les unes aux autres. C'est encore ce qu'il faut observer, dans la Composition d'une Peinture entière; & il faut que, cette partie principale & distinguée du Tableau, soit la place de la Figure principale, & de l'Action la plus éclatante. C'est pour cela aussi, qu'il faut que chaque chose soit plus finie, en cet endroit, & que les autres parties le soient moins à proportion. Les Peintures doivent ressembler à des grapes de raisins, mais non pas à des grains détachés, & épars sur une table: il ne faut pas, qu'il y ait plusieurs petites parties d'une force égale, séparées les unes des autres, ce qui choqueroit autant la vue, que plusieurs personnes qui vous parleroient en même tems blesseroient l'ouïe. Il ne faut pas, que rien brille trop, ni qu'il soit trop fort, pour la place qu'il ocupe, de même que, dans un Concert de Musique, une Note ne doit pas être trop haute, ni un Instrument discordant; il faut au contraire, qu'un arangement judicieux de toutes les parties ensemble, & une juste union des unes avec les autres, fassent une douce Harmonie & un agréable Repos.

Dans le Tableau de la Descente de la Croix,

Croix, peint par Rubens & gravé par Vorsterman, le Christ eſt la Figure principale: ce Corps qui eſt nud, & placé à peu près au centre de la Peinture, ſe ſeroit diſtingué de lui-même, en ce qu'il relève cette Maſſe de lumière, mais non content de cela, & pour le rendre encore plus remarquable, ce Maître judicieux y a ajouté un linceul, qui envelope le Corps, & qu'on ſupoſe utile à le deſcendre ſûrement, auſſi-bien que pour l'emporter enſuite; mais ſon but principal étoit ce dont je parle, & qui y convient parfaitement.

Ananias eſt la Figure principale du Carton, qui nous donne l'Hiſtoire de ſa Mort; comme l'Apôtre, qui prononce ſa Sentence, l'eſt du Groupe ſubordonné, qui ſont les Apôtres. Il eſt, dis-je, ſubordonné, parce que l'Action principale ſe raporte au Criminel; & que les yeux de preſque toutes les Figures du Tableau ſont fixés ſur cet endroit. S. Paul eſt la Figure principale, dans le Carton où il prêche; & parmi les Auditeurs, il y en a un, qui s'y fait particulièrement remarquer, & qui eſt le principal de ce Groupe. Il paroît même, qu'il croit à ce que l'Apôtre dit, & qu'il a un plus éminent degré de Foi, qu'aucun autre; car autrement, il n'auroit pas ocupé la ſeconde place d'une Peinture, qui a été ménagée par un jugement auſſi

grand que l'étoit celui de RAPHAEL. Ces Groupes & ces Figures, tant principales que subordonnées, sont si distinctes, que naturellement la vue peut se promener, d'abord sur un objet, & après sur un autre, & les considérer ainsi par ordre, & avec plaisir. Je pourois raporter ici encore d'autres exemples, s'il en étoit besoin ; mais par-tout où ceci ne se rencontre point, la Composition en est moins parfaite.

Il est bon de remarquer, que l'Enchanteur, dans le Carton de son Châtiment, en est la principale Figure, mais qui n'a pas, dans toutes ses parties, la force qu'elle devroit avoir, en cette qualité, & pour soutenir l'Harmonie. Mais ceci n'est que par accident, puisqu'il est certain, que sa Draperie aura été de la même force & de la même beauté, que celle qu'il a sur sa tête; quoiqu'il en soit, il est arrivé qu'elle a changé de couleur.

De même, les ombres de la Draperie de S. PAUL, dans le Carton, où le Peuple veut sacrifier à lui & à S. BARNABÉ, ont un peu perdu de leur force.

C'est quelquefois la Place dans une Peinture, & non pas la Force, qui fait la Distinction du Personnage: Comme dans le Dessein que j'ai, de la Descente du S. Esprit. Le Symbole de cette Personne Divine de l'adorable Trinité en est la principale Figure ; comme il en est le premier
Agent

Agent, il y est distingué, tant par la Place qu'il ocupe, que par la Gloire qui l'environne. La principale du Groupe qui suit, est la Bien-heureuse Vierge, qui est placée au-dessous de la Colombe, dans le milieu du Tableau; mais il y a quelques-uns des Apôtres, qui, encore qu'ils ne paroissent pas les principaux du Groupe, dont ils font partie, ont plus de force qu'elle, ou qu'aucun autre de ce Groupe. Quoiqu'il en soit, la Place qu'elle ocupe conserve la Distinction, que cet Artiste incomparable a voulu lui donner.

Il arrive quelquefois, que le Peintre est obligé de mettre une Figure dans une Place, & de ne lui donner qu'un certain degré de Force, qui ne la distingue pas assez. En ce cas-là, il faut réveiller l'atention, par la Couleur de sa Draperie, ou d'une partie seulement, ou par le Champ sur lequel elle est peinte, ou par quelque autre artifice.

L'Ecarlate, ou quelque autre Couleur vive convient parfaitement, en ces sortes de rencontres. Il me semble en avoir vu un Exemple, dans un Tableau fait par le TITIEN, qui représentoit BACCHUS & ARIANE. La Figure de cette dernière y est ainsi distinguée, par la raison que je viens d'en donner. Dans une Peinture d'ALBANO, qu'a le Chevalier THORNHILL, on voit Notre Seigneur en éloignement, qui s'aproche de quelques-uns de

ses Disciples. Quelque petite qu'en soit la Figure, elle est la plus aparente de la Pièce, en ce qu'elle est placée sur une éminence, & est peinte sur la partie éclatante du Ciel, précisément au-dessus de l'Horizon.

Dans une Composition, de même que dans chaque Figure en particulier, & dans quelque chose que ce soit, qui fasse partie d'un Tableau, il faut, que l'une soit contrastée & diversifiée par l'autre. C'est ainsi que, dans une Figure, les bras & les jambes ne doivent pas être placés de manière, qu'ils se répondent les uns aux autres, en lignes parallèles. De même aussi, dans une Composition, si une Figure est droite, il faut que l'autre soit panchée, ou couchée à terre : & pour celles qui sont debout, ou en quelque autre attitude, si elles sont plusieurs, il faut qu'elles soient diversifiées, par le tour de la tête, ou par quelque autre disposition ingénieuse de leurs parties; comme on le voit, par exemple, dans le Carton *des Clefs*. Les Masses doivent aussi avoir un semblable *Contraste*: il ne faut pas qu'il y en ait deux d'une même forme, ni de la même grandeur; & la Masse entière ne doit pas être composée de plusieurs petites, qui aient une aparence trop régulière. Les Couleurs mêmes doivent être tellement contrastées, & oposées les unes aux autres, qu'elles
fassent

faſſent un éfet agréable à la vue. Il ne faut pas qu'il y ait, par exemple, deux Draperies, dans une Peinture, de la même force, à moins qu'elles ne ſoient contigues, & qu'elles n'en forment, pour ainſi dire, qu'une. S'il s'en trouve deux rouges, deux bleues, ou deux de quelque autre couleur que ce ſoit, il faut que le Coloris de l'une ſoit plus foncé, que celui de l'autre, ou que les jours, les ombres, ou les réflexions en faſſent la Variété. RAPHAEL & d'autres Maîtres ont tiré de grands avantages des ſoies changeantes, tant pour l'union des couleurs, que pour en faire une partie du *Contraſte* même. Comme dans le Carton *des Clefs*, l'Apôtre qui eſt de profil, immédiatement derrière S. JEAN, a un Vêtement jaune, avec des manches rouges, pour répondre aux Figures de S. PIERRE, & de S. JEAN, dont les Draperies participent de ces deux couleurs. Ce même Apôtre anonyme a une Draperie flotante, de couleurs changeantes, dont les jours ſont un mélange de rouge & de jaune, les autres parties tirant ſur le bleu. Cela s'unit aux Couleurs, dont nous venons de parler, auſſi-bien qu'à la Draperie bleue d'un autre Apôtre, qui ſuit; entre cette Draperie, & la ſoie changeante, il y en a une jaune, diférente des autres de la même couleur, & dont les ombres tirent ſur le pourpre, comme celles de la

Dra-

Draperie jaune de S. Pierre aprochent du rouge. Tout cela enfemble, avec plufieurs autres particularités, produit une Harmonie admirable.

Les oifeaux étrangers, qu'on voit fur le bord de l'eau, fur le devant du Carton qui repréfente la Pêche miraculeufe, y font un bon éfet; ils préviennent cette pefanteur qu'auroit eu d'ailleurs cette partie, en brifant les lignes parallèles, que les barques, & la bafe du Tableau y auroient faites.

Le fond du Tableau qui repréfente Germanicus, au lit de la mort, peint par le Poussin, (*) eft une Pièce d'Architecture, dont la quantité des lignes perpendiculaires, au-deffus de toutes les Têtes des Figures, auroit fait un mauvais éfet, s'il n'avoit étendu une efpèce de rideau, ou de voile, au-deffus des Figures principales; car, outre qu'il fert à diftinguer ces Figures, il remédie à cet inconvenient. Le refte en eft contrafté par des Armes, des Etendards, &c.

Quoiqu'une Maffe puiffe être compofée de plufieurs petites parties, il faut cependant, qu'il y en ait au moins une, qui foit plus grande que les autres, & qui paroiffe prédominer fur le refte; ce qui fait une autre efpèce de Contrafte. My-lord Burlington a un Tableau du Bassan, qui peut fervir d'un bel Exemple, pour cet égard.

(*) Gravée par Chasteau.

égard. On trouve, dans ce Tableau, deux genoux de deux Figures diférentes, aſſez proches l'un de l'autre, dont les jambes & les cuiſſes font des angles trop ſemblables, mais qui cependant ſont contraſtés, en ce que l'un eſt nud & l'autre drapé : outre qu'on remarque une eſpèce de petite ceinture, qui tombe ſur ce dernier, & enchérit ſur cet expédient.

Il y a un Contraſte admirable de cette nature, dans le Carton de la Prédication de S. Paul. Sa Figure, qui eſt aſſurément bien ſingulière, eſt ſeule, comme elle doit l'être, & par conſéquent fort viſible : ſon attitude eſt auſſi belle qu'on ſe la puiſſe imaginer; mais la beauté de cette noble Figure, & de toute la Pièce en général, dépend de ce Contraſte ingénieux, dont je viens de parler. Ce petit bout de la Robe qui eſt rejetté en arriere, ſur l'épaule de l'Apôtre, & qui lui pend juſqu'à la ceinture, eſt d'une très-grande conſéquence; car, outre qu'elle tient en équilibre la Figure, qui ſans cela, ſembleroit tomber en avant, ſi elle étoit deſcendue plus bas, elle auroit partagé en deux parties, à peu-près égales, le Contour de la partie poſtérieure de la Figure, ce qui auroit fait un mauvais éfet; & il auroit été moins agréable, ſi cette partie n'étoit pas deſcendue ſi bas qu'elle l'eſt. Cette Pièce impor-

portante de Draperie conserve la Masse du jour, sur cette Figure, en même tems elle la diversifie, & lui donne une forme agréable ; au lieu que, sans cela, la Figure entière auroit été pesante & desagréable, inconvénient qu'on ne devoit pas apréhender de RAPHAEL. Il y a une autre Pièce de Draperie, dans le Carton *des Clefs*, qui y est insérée avec beaucoup de jugement. Les trois Figures, qui se trouvent les plus proches du bord de la Peinture, oposé à celui où est Notre Sauveur, faisoient une Masse de jour, d'une aparence qui n'auroit pas contenté, si ce Peintre judicieux, pour éviter cet inconvenient, n'avoit imaginé une partie de l'habillement du dernier Apôtre, qui est dans ce Groupe, comme si elle étoit jettée sous son bras : ce bout de Draperie brise la ligne droite, & donne à toute la Masse une forme beaucoup plus agréable, qu'elle n'auroit eue, sans cela ; à quoi la Barque qui s'y trouve ne contribue pas peu. De même, le Troupeau de brebis, qui est derrière la principale Figure, sert autant à la détacher de son fond, qu'il donne d'éclaircissement à l'Histoire.

Les petits garçons nûs, qui se trouvent dans le Carton du Boiteux guéri, sont encore une preuve du jugement excellent de RAPHAEL, en fait de Composition. On en voit un dans une certaine Attitude, qui donne une belle Variété aux tours

des autres Figures. D'ailleurs, leur nudité caufe une certaine efpèce de Contrafte, qui quelque extravagant qu'il paroiffe d'abord, & avant que d'en avoir examiné la raifon, ne laiffe pas de faire un merveilleux éfet. Habillez-les en idée, donnez-leur les habits qu'il vous plaira; il eft certain, que la Peinture ne peut qu'en foufrir, fut-ce RAPHAEL lui-même, qui les eût ainfi reprefentés.

C'eft par raport à ce Contrafte, qui eft d'une fi grande conféquence, en matière de Peinture, que ce favant Homme, dans le Carton dont nous parlons, a placé fes Figures au bout du Temple, tout proche d'un coin, où l'on ne peut pas fupofer que fût cette Porte, qu'on nommoit la *Belle*. Cela diverfifie les côtés du Tableau, & lui donne en même tems l'ocafion d'agrandir fon Bâtiment, d'un beau Portique, dont vous devez vous imaginer le pareil, de l'autre côté du Corps de l'Edifice; & tout cela enfemble fait une des plus nobles Pièces d'Architecture, que l'Art puiffe inventer.

Il s'eft donné encore plus de Liberté, dans le Carton de la Converfion de SERGE PAUL, dont il fera dificile de juftifier l'Architecture, à moins qu'on ne fupofe, qu'il l'a faite, pour donner le *Contrafte* en queftion; & cela le juftifiera affez.

Ce *Contrafte* eft non feulement néceffaire, dans chaque Pièce particulière; mais il faut

faut auſſi l'obſerver, par raport à pluſieurs Tableaux enſemble, qui ſont faits, pour orner une Chambre. C'eſt à quoi le TITIEN a pris garde, en faiſant pluſieurs Tableaux, pour le Roi HENRI VIII. comme on peut l'aprendre par une Lettre qu'il en écrivit à ce Prince, & qui ſe trouve, avec pluſieurs autres qu'il adreſſa à l'Empereur, & à d'autres grands Seigneurs, dans un Recueil imprimé à *Veniſe*, l'an 1574. pag. 403.

E perche la DANAE, *ch'io mandai gia à Voſtra Maeſtà, ſi vedeva tutta dalla parte d'inanzi, hò voluto in queſta altra Poeſia variare, & farle moſtrare la contraria parte, accioche rieſca, in Camerino dove hanno da ſtare, più gratioſo alla viſta. Toſto le manderò la Poeſia di* PERSEO *&* ANDROMEDA, *che havrà un' altra viſta, differente da queſte, & coſi* MEDEA *&* JASONE.

„ Et parce que la DANAÉ, que j'ai déja
„ envoïée à Votre Majeſté, eſt vue par
„ devant, j'ai jugé à propos de faire voir,
„ dans l'autre Fable, les parties opoſées,
„ afin de rendre, par cette Variété, la dé-
„ coration de la Chambre, où ces Ta-
„ bleaux doivent être placés, plus agréa-
„ ble à la vue. J'aurai ſoin d'envoïer au-
„ plutôt, à Sa Majeſté, la Fable de PER-
„ SÉE & ANDROMÈDE, laquelle auſſi ſera
„ vue d'une maniére différente des deux
„ autres, & celle de MEDÉE & JASON
„ aura pareillement les variations.

Il

Il y a une autre espèce de *Contraste*, auquel je me suis souvent étonné, que les Peintres n'aient pas fait plus d'atention, à en juger par leurs Ouvrages; qui est de Peindre des Personnes grasses, & d'autres maigres. Un Visage & un Air semblable à celui de Monsieur Locke, ou à celui du Chevalier Newton brilleroit, dans la meilleure Composition que Raphael ait jamais faite ; comme d'en exprimer les Caractères, ce seroit une tâche digne de sa main toute divine. On trouve, dans les Cartons, une ou deux Figures assez réplètes, mais je ne me souviens pas d'en avoir vu une seule, qui fût d'une maigreur fort remarquable. J'ai un Dessein, qu'on croit être de Baccio Bandinelli, où l'on trouve ce *Contraste*, & qui y fait un très-bel éfet.

Les Maîtres qu'on doit particuliérement étudier, en fait de Composition, sont Raphael, Rubens, & Rembrandt; il y en a, outre ceux-ci, plusieurs autres, qui méritent encore notre atention, & qui valent la peine qu'on les examine avec soin. Il ne faut pas, entr'autres, oublier Van de Velde; car, quoique ses Sujets aient été des Vaisseaux, qui consistant en tant de petites parties, sont fort dificiles à insérer dans de grandes Masses, il l'a cependant fait, par le moïen des voiles déploiées, de la fumée, & du corps des Vaisseaux, &

par un sage ménagement des jours & des ombres ; de sorte que ses Compositions sont souvent aussi bonnes, que celles des plus excellens Maîtres.

Pour être mieux convaincu de l'avantage, qui revient de la Composition, & pour comprendre plus facilement ce que j'en ai dit, il ne sera pas inutile de comparer quelques-uns des exemples que j'ai raportés pour bons, avec ceux qui ne le sont pas ; comme sont la fameuse Descente de la Croix, par Daniel da Volterra, (*) où tout est en confusion, & le Crucifiment de Notre Seigneur entre deux Larrons, par Rubens, gravé par Bolswert, où les Masses de clair-obscur, quoi-que distinctes, sont d'une forme desagréable, & sans connexion.

DU DESSEIN.

CE Terme signifie quelquefois, exprimer nos pensées sur le Papier, ou sur quelque autre chose de cette nature, par des ressemblances formées avec une plume, du crayon, du charbon, ou autres choses pareilles. Mais il se prend plus souvent, pour donner la juste forme des Objets visibles, suivant ce qu'ils paroissent à l'œil, soit dans leur véritable dimension naturelle, ou bien plus grands, ou plus petits.

Alors.

(*) Gravée par N. Dorigni.

Alors le Terme de *Deſſein* ne ſignifie autre choſe, que leur donner leur véritable proportion; pourvu qu'on donne aux choſes, non ſeulement leurs véritables Contours, mais auſſi les juſtes degrés de jours, d'ombres, & de réflexions; car, ſi ces circonſtances ne s'y trouvent pas, ſi le Sujet n'a pas la force ni le relief qu'il doit avoir, il eſt impoſſible de donner la véritable Forme à ce qu'on veut deſſiner. Ce ſont ces derniers qui marquent les extremités de l'Objet, tout autour, & dans toutes ſes parties, auſſi bien que dans la partie poſtérieure du Champ où il ſe termine. De plus, dans une Compoſition de pluſieurs Figures, ou de quelques autres Corps que ce ſoit, ſi la Perſpective n'en eſt pas juſte, il faut abſolument, que le Deſſein de cette Compoſition ſe trouve faux. C'eſt pour cette raiſon, qu'elle eſt auſſi compriſe ſous ce Terme; & il n'y a point de doute, qu'il ne faille obſerver la Perſpective, même dans le Deſſein d'une ſeule Figure.

Je ſai qu'ordinairement, ſous le mot de *Deſſein*, on ne comprend point le *Clair-obſcur*, le *Relief*, ni la *Perſpective*; mais il ne s'enſuit pas de là, que ce que j'avance ne ſoit pas juſte. Et quand il n'y auroit que le Contour de marqué, ce ſeroit toujours un Deſſein; ce ſeroit donner la véritable forme du Contour; & c'eſt tout ce qu'on prétendoit y faire.

Il faut, que le Deſſein, pris dans ce dernier ſens, & dans la ſignification la plus ordinaire, *outre qu'il doit être juſte, ſoit prononcé hardiment, clairement, & ſans ambiguité*; de ſorte que, ni les Contours, ni les formes des jours & des ombres n'en doivent point être confuſes ni incertaines. De l'autre côté, il ne faut pas qu'elles ſoient trop rudes, ni trop ſèches, puiſque ce ſont deux extrémités entre leſquelles la Nature ſe plaît.

Comme il ne ſe trouve pas, dans tout le Monde, deux Hommes qui aient dans ce moment, ou en quelque autre tems que ce ſoit, le même aſſortiment d'idées; & qu'il n'y en a pas un, qui ait deux fois les mêmes, ni qui les ait dans ce moment, comme il les avoit un peu auparavant; car les penſées ne font qu'entrer dans l'Eſprit, & en reſſortir continuellement.

— — — *Tels qu'on voit les Ruiſſeaux Rouler inceſſamment leurs ſucceſſives eaux.*
MILTON (*).

De

(*) Dans ſon Poëme, intitulé le PARADIS PERDU, Liv. VII. ⅴ. 306. Le même Auteur en a fait un autre, ſous le titre du PARADIS RECOUVRÉ. Le Traducteur du SPECTATEUR dit, Tom. I. p. 169. ,, que les Connoiſ-,, ſeurs n'eſtiment pas tant ce dernier Poëme, que le pre-,, mier; ce qui les a portés à aſſurer, qu'on trouve bien ,, MILTON dans celui-là, mais non pas dans celui-ci. Cependant, celui qui nous a donné la Vie de MILTON, qu'on trouve à la Tête du premier de ces Poëmes, nous y aprend, pag. XXIV. que ce grand Génie donnoit la préférence au dernier; mais il ajoute, que ,, rien ne prouve mieux la fra-,, gilité de l'Eſprit Humain.

De même, il n'y a pas deux Hommes, ni deux visages, pas même deux yeux, ou deux fronts, ou deux nez, ni quelque autre trait que ce soit; que dis-je, il n'y a pas seulement deux feuilles, quoique de la même espèce, qui se ressemblent parfaitement.

Il faut donc, qu'un Dessinateur, qui travaille d'après Nature, considére, que sa tâche est de décrire cette Forme, qui distingue son Sujet de tous les autres de l'Univers.

Pour donner cette juste representation de la Nature; car il ne s'agit ici, que de cela, & c'est tout ce que renferme le Terme, lorsqu'il est pris en ce sens & dans sa simplicité; (nous parlerons dans la suite, de la *Grace* & de la *Grandeur*): je dis donc, que, pour imiter exactement la Nature, il faut la connoître parfaitement, & avoir une sufisante connoissance de la *Géométrie*, de la *Proportion*, qui change, suivant le sexe, l'âge, & la qualité de la Personne, de l'*Anatomie*, de l'*Ostéologie*, & de la *Perspective*. J'ajoute à cela, qu'il doit connoître les Ouvrages des plus excellens Peintres, & des plus habiles Sculpteurs, tant anciens, que modernes; car c'est une Maxime certaine, qu'il *est impossible de voir ce que sont les choses, à moins que de savoir ce qu'elles doivent être.*

On reconnoîtra la vérité de cette Maxime, en comparant une Figure Académique, dessinée par un Homme qui ignore

la ſtructure, ou l'articulation des os, & l'Anatomie en général, avec une de celui qui l'entend parfaitement; ou bien en faiſant le parallèle de deux Portraits de la même Perſonne, l'un fait par un Homme qui n'a aucune connoiſſance des Ouvrages des meilleurs Maîtres, & l'autre peint de la main d'un Artiſte, à qui ces excellens Ouvrages ne ſont pas inconnus. L'un & l'autre voient la même Perſonne, mais avec des yeux diférens. Le premier la voit de la même manière, qu'un Homme qui ignore la Muſique entend un Concert ou un Inſtrument; & l'autre la voit comme un habile Muſicien entend ce Concert ou cet Inſtrument: l'un & l'autre l'entendent; mais il y a bien à dire, qu'ils ſoient également capables de diſcerner la beauté des ſons, & de juger de la délicateſſe du Compoſiteur.

Il ſe peut qu'ALBERT DURER, ſuivant l'idée qu'il avoit des choſes, ait deſſiné auſſi correctement que RAPHAEL, & que l'œil *Allemand* ait vu, dans un ſens, auſſi bien que l'œil *Italien*; mais ces deux Maîtres avoient la conception diférente; la Nature ne paroiſſoit pas à tous deux la même, parce que les yeux de l'un n'étoient pas aſſez ouverts, pour voir les beautés réelles qui s'y trouvent, & dont la découverte nous conduit dans un Monde beaucoup plus beau, que ne le voient les yeux ignorans. Un Eſprit fourni d'idées relevées &

agréa-

agréables, & un Génie capable d'imaginer quelque chose, au-de-là de ce qui se voit, peuvent encore lui donner un nouveau degré de beauté. C'est aussi là le Caractère de tout bon Dessinateur ; mais nous en parlerons, lorsque nous traiterons de la *Grace* & de la *Grandeur*.

Michel-Ange a été le plus savant & le plus correct Dessinateur, qu'il y ait eu parmi les Modernes, suposé que Raphael ne l'ait pas égalé, ou même surpassé, comme quelques-uns le veulent. Les Ecoles de *Rome* & de *Florence* l'ont emporté sur toutes les autres, dans cette Patie fondamentale de la Peinture. Raphael, Jule-Romain, Polydore, Perin del Vaga, &c, ont été de la première, comme Michel-Ange, Leonard da Vinci, Andre' del Sarto, &c, ont été les meilleurs Maîtres de l'autre ; de même qu'Annibal Carache & le Dominiquin ont été les plus excellens Dessinateurs de celle de *Bologne*.

Quand un Peintre a envie de faire, par exemple, une Histoire, la métode la plus ordinaire est, de dessiner premièrement la chose dans son Esprit, de réflèchir sur les Figures qu'il y doit inférer, & sur ce qu'elles doivent penser, dire, ou faire ; & ensuite, de croquer sur le Papier l'idée qu'il en a conçue, non seulement par raport à l'Invention, mais encore, par raport à la Composition

de l'Ouvrage qu'il médite : il peut, ou faire à ce Plan les changemens qu'il lui plaira, ou en faire de nouveaux, jusqu'à ce qu'il soit à peu-près déterminé ; & c'est-là le premier sens, que j'ai donné au Terme de *Dessein*. Ce qu'il a à faire après cela, c'est, de consulter le Naturel, & de dessiner ses Etudes, des Figures particulières, ou des parties des Figures, ou de quelque autre chose qu'il ait résolu d'insérer dans son Ouvrage, selon qu'il le juge nécessaire, de même que des Ornemens, & d'autres choses que lui fournit son Invention, comme des Vases, des Frises, des Trophées, &c, jusqu'à ce qu'il ait rassemblé de cette manière, dans une certaine Perfection, sur le Papier, les matériaux nécessaires pour bâtir son Tableau, soit en Etudes détachées, ou dans un Dessein fini & complet. C'est-là ce qui se fait fort souvent ; & quelquefois le Maître finit, avec la dernière exactitude, ces sortes de Desseins, soit afinque ses écoliers, en travaillant là-dessus, se rendent plus capables de faire des progrès, dans le grand Ouvrage, & qu'ils lui laissent moins à faire, quand il voudra le retoucher ; ou bien pour faire present de ces Desseins à la Personne qui l'a emploié, ou à quelque autre que ce soit ; ou enfin, il le fait, pour sa propre satisfaction.

On a une infinité de ces Desseins, de toutes les espèces, faits par les grands Maî-

Maîtres, dont la mémoire & les noms sont très-chers aux véritables amateurs de l'Art. On en trouve plusieurs de la même chose, non seulement du même Tableau, mais aussi de la même Figure, ou de la même Partie d'un Tableau; & quoiqu'il n'y en ait eu que trop, qui ont péri, il s'en trouve encore un grand nombre, qui n'ont pas eu le même sort, & qui ont été plus ou moins bien conservés jusqu'à present. Ceux qui s'y entendent, & qui en voient toute la beauté, les estiment d'autant plus, qu'ils sont l'Esprit même & la Quintessence de l'Art. Par le moïen de ces Desseins, nous suivons la route que le Maître a prise, nous voïons les matériaux dont il se servoit, pour en bâtir ses Tableaux, qu'on peut dire, avec raison, être les Copies de ces Desseins, & qui bien souvent, du moins en partie, sont l'Ouvrage de quelque main étrangere; mais ces Desseins sont incontestablement entierement de la main du Maître; ils sont, par consequent, les véritables Originaux.

Il est vrai que, dans les Peintures, on a les couleurs, & la dernière détermination du Maître, avec l'accomplissement entier de l'Ouvrage. Mais aussi, dans les Estampes gravées d'après les Tableaux, on voit cette détermination, & cet acomplissement entier, dans un degré considérable; & un Dessein n'est pas absolument sans coloris: au contraire, on y voit souvent de
bel-

belles Teintes de Papier, des Lavis & des Crayons. Et même ce qui leur manque, à certains égards, est abondamment récompensé par d'autres endroits; car, dans ces Ouvrages, les Maîtres n'étant pas distraits, par l'embaras des couleurs, ils ont pu aller droit au but, avec une parfaite Liberté de pensées, & à cause de cela, plusieurs Maîtres, même des plus considérables, ont beaucoup mieux réüssi dans leurs Desseins, que dans leurs Peintures. On trouve, dans les Desseins de Jule Romain, de Polydore, du Parmesan, & de Batiste Franco, un Esprit, une Vivacité, une Franchise, & une Délicatesse admirables, qui ne se rencontrent pas dans leurs Peintures. La Plume & le Crayon font ce qu'il est impossible au Pinceau de faire: & un Pinceau, avec un seul liquide délié, peut exécuter des choses, qu'un autre qui auroit plusieurs couleurs à ménager, ne sauroit jamais faire, sur-tout en huile.

Il y a encore une Circonstance, qui doit relever le prix des Desseins que nous avons; c'est qu'il ne sauroit y en avoir davantage, que le nombre qui subsiste actuellement, lequel, bien loin d'augmenter, doit nécessairement diminuer, par la suite du tems, ou par quelques accidens. Il faut, que le monde se contente de ceux qu'il a; car, quoiqu'il y ait des Hommes ingénieux, qui tâchent d'imiter ces Prodiges

de

de l'Art, par raport aux Ouvrages, dont nous parlons, il n'y a pas d'aparence qu'il s'en trouve qui les puissent égaler. J'espére pourtant, que notre Nation en produira quelques-uns, qui en aprocheront autant, que ceux d'aucun autre Pays : j'entens, pour ce qui regarde la Peinture en Histoire ; car, pour les Portraits, il est indubitable que nous surpassons en cela toutes les autres Nations.

Le plaisir extrême que je prens à ces nobles Curiosités, m'a, peut-être, conduit trop loin. Je me trouve cependant obligé d'ajouter encore ceci ; que, comme les premieres Esquisses ne sont faites, que pour exprimer les idées générales, il ne faut pas considérer, comme faute, le peu de correction qu'on trouve dans les Figures, dans la Perspective, ou dans d'autres circonstances de cette nature. L'exactitude n'entre point dans l'idée ; l'esquisse peut, malgré ces défauts aparens, faire voir une pensée noble, exécutée avec beaucoup d'esprit ; & en ce cas, comme c'étoit-là tout le but qu'on se proposoit en la faisant, on peut dire, que c'est une Pièce bien dessinée, quoiqu'elle soit imparfaite, par raport aux autres circonstances. Mais, quand on veut se piquer d'une parfaite exactitude, comme il arrive toujours, lorsqu'il s'agit de finir un Dessein, ou un Tableau, alors le moindre défaut dans un Dessein, est une faute en ce sens.

DU COLORIS.

Les couleurs sont à l'œil ce que les sons sont à l'oreille, ce que les goûts sont au palais, & ce que tous les autres objets sont à leurs Sens. C'est par cette raison, qu'un œil délicat prend du plaisir, à proportion de la beauté qu'il rencontre dans les objets, & que la laideur ou la diformité qu'il y trouve le blesse également. C'est pourquoi, un bon Coloris est d'une conséquence d'autant plus grande, dans un Tableau, que non seulement, il imite mieux la Nature, où toutes choses sont belles, dans leurs espèces, mais aussi, qu'il augmente considérablement le plaisir, que ce Sens en reçoit.

Il faut que le Coloris d'un Tableau varie, selon le Sujet, selon le Tems, & selon le Lieu. Si le Sujet est grave, mélancolique, ou terrible, il faut que le Ton général du Coloris aproche du brun, du noir, du rouge & du sombre: il faut au contraire, qu'il soit gai & agréable, dans des Sujets de joie & de triomfe. Mais, comme j'en ai déja parlé, dans le Chapitre de l'*Expression*, je ne m'arrêterai pas ici là-dessus. Le matin, le midi, le soir, le beau tems, le tems humide, ou le tems couvert, influent sur les couleurs des objets; de sorte que, si la Scène du Tableau est

est dans une Chambre, dehors, ou dans un Lieu à demi ouvert & à demi fermé, il faut suivant cela donner le Coloris.

L'Eloignement fait aussi changer le Coloris, à cause de l'air mitoïen à travers lequel on voit toutes choses, lequel étant bleu, il faut que les Objets tiennent d'autant plus de cette couleur, qu'ils sont éloignés; & ils doivent, par conséquent, avoir moins de force. Il ne faut donc pas, que le Champ, ni tout ce qui se trouve, par exemple, derrière une Figure, soit si fort que la Figure même; aucune des Parties d'une chose qui va en arrondissant, ne doit avoir tant de force, que celle qui est la plus proche de l'œil, non seulement pour la raison que j'en ai déja donnée; mais aussi, parce que les réflexions plus fortes ou plus foibles, qui s'y trouvent, diminueront la force des ombres, à proportion qu'elles s'éloignent de la vue; & il faut, pour le dire en passant, que les réflexions participent des couleurs des Objets, qui les produisent.

Il se peut que, quelque espèce de couleurs qu'on prenne, elle soit dans son genre aussi belle que les autres; mais il y en a une sorte qui surpasse l'autre en beauté, en ce qu'elle a plus de Variété, & qu'elle consiste en un mêlange de couleurs, qui plaisent naturellement. *C'est en cela, de même que dans l'harmonie, & dans l'agrément*

ment d'une couleur avec une autre, que consiste la bonté du Coloris. Pour faire voir, combien la beauté de la Variété est agréable, prenons une *Rose-gueldre*, qui est blanche : comme elle a plusieurs feuilles les unes sur les autres, & qu'elle est creuse en quelques endroits, de sorte qu'on peut voir à travers, ce qui produit plusieurs Tons diférens de jour & d'ombre ; joint à ce que quelques-unes de ces feuilles, aprochent du verd : tout cela ensemble fait une Variété, qui produit une beauté qu'on ne trouve pas sur le papier, quoiqu'il soit aussi blanc, pas même dans la concavité d'un œuf, quoiqu'elle soit encore plus blanche, ni dans aucun autre Objet de cette couleur, qui n'a pas la même Variété.

Il arrive à cette Fleur la même chose, lorsqu'on la regarde dans une Chambre, pendant un tems couvert, ou pluvieux : mais, qu'on l'expose à l'air, dans un tems férein, la couleur bleue, que ces feuilles, ou qu'une partie des feuilles qui sont épanouies recevront, avec les réflexions qu'elles auront d'ailleurs, ajoutera beaucoup à sa beauté. Mais faites en sorte que les rayons du Soleil teignent de leur beau Ton jaunâtre les feuilles qu'ils pourront pénétrer, les autres conservant leur couleur de bleu-céleste, avec les ombres & les réflexions vives qu'elle recevra, alors vous
verrez

verrez quelle en sera la beauté, non seulement à cause des couleurs qui seront plus agréables en elles-mêmes, mais aussi, par la plus grande Variété qui s'y trouvera.

Un Ciel bleu, par-tout, seroit moins beau qu'il ne l'est ordinairement, étant varié du côté de l'Horizon, par les rayons du Soleil, soit à son lever, dans sa course, ou à son coucher: encore sa beauté n'est-elle pas si éclatante alors, que quand elle est variée par des Nuées, teintes de jaûne, de blanc, de pourpre, &c.

Une Pièce d'Etoffe de Soie, ou de Drap, quelque belle qu'en soit la couleur, n'a pas la même beauté, lorsqu'elle est étendue, ou qu'elle pend, que quand elle forme des plis. Je dis plus, une Etoffe de Soie, qui n'est que médiocrement belle en elle-même, si seulement elle est découpée, ondée, ou piquée, cela en relève de beaucoup l'éclat, à cause de la Variété qui lui vient des jours, des ombres & des réflexions.

Il y a, comme je l'ai dit, de certaines couleurs, qui plaisent moins que d'autres, par exemple, la couleur d'une muraille de briques est desagréable à la vue; cependant, lorsque le Soleil luit sur une partie, que le Ciel en teint une autre, & que les ombres & les réflexions se répandent sur le reste, cette Variété ne laisse pas de lui donner une espèce de beauté.

Le

Le noir & le blanc parfaits sont des couleurs desagréables : c'est pour cela, *qu'un Peintre doit rompre ces extrémités de couleurs, afin qu'il paroisse de l'union & de la maturité dans ses Ouvrages ; il faut, sur-tout, en fait de Carnation, qu'il ait soin d'éviter la couleur de craie, de brique, & de charbon, & qu'il songe à atraper celle de perle, & de pêche mûre.*

Mais il ne sufit pas, que les couleurs soient belles en elles-mêmes, & chacune en particulier, ni qu'elles aient de la Variété ; *il faut qu'elles soient mises ensemble, de sorte qu'elles s'aident réciproquement ;* non seulement dans l'Objet peint, mais aussi, dans le Champ, & dans tout ce qui fait partie de la Composition, afin que chaque chose en particulier, aussi bien que le Tout ensemble, fasse un éfet agréable à l'œil ; afin, dis-je, que cette Harmonie fasse le même éfet sur la vue, qu'une bonne Pièce de Musique fait sur l'ouïe. Mais on ne sauroit donner de règles certaines, pour l'une, non plus que pour l'autre, excepté dans quelques cas généraux, qui sont trop connus, pour en faire ici mention.

Ce qu'on peut faire de mieux est, d'avertir celui qui a envie d'aprendre la beauté du Coloris, *d'observer la Nature, & la manière, dont les meilleurs Coloristes l'ont imitée.*

Quelle vivacité, quelle pureté, & quelle trans-

transparence, quel agrément, qu'elle netteté, & quelle délicateſſe ne voit-on pas dans le naturel & dans les bons Tableaux.

Celui qui veut devenir bon Coloriſte doit copier beaucoup, & s'acoutumer pendant un eſpace de tems conſidérable, à ne voir que des Piéces de Peinture bien coloriées: Mais tout cela ſera encore inutile, à moins qu'il n'ait l'œil bon, dans le même ſens, qu'on dit avoir l'oreille bonne pour la Muſique. Il ne ſufit pas qu'il voie bien; il faut encore qu'il ait une délicateſſe particulière, par raport à la beauté des couleurs, & à la Variété infinie de leurs Teintes.

Les Ecoles de *Veniſe*, de *Lombardie* & de *Flandres* ont excellé dans le Coloris; la *Romaine* & la *Florentine* dans le Deſſein; & celle de *Bologne* dans l'un & dans l'autre; mais non pas au même degré, que l'a fait en général l'une ou l'autre des premieres. LE CORREGE, LE TITIEN, PAUL VERONESE, RUBENS & VAN DYCK ont été des Coloriſtes admirables; & ce dernier, dans ſes meilleurs Ouvrages, a atrapé la Nature commune de fort près.

Le Coloris de RAPHAEL, ſur-tout dans ſes Ombres, eſt noirâtre: la raiſon de cela eſt, qu'il ſe ſervoit d'une eſpèce de noir d'Imprimeur, qui, quoiqu'elle eût d'abord de la Vivacité, a changé dans la ſuite: c'eſt même, par raport à cette Vivacité, qu'il aimoit à s'en ſervir, quoiqu'on

I lui

lui eût dit, quelle en seroit la conséquence. Quoiqu'il en soit, par les grands progrès, qu'il fit dans le Coloris, après qu'il s'y fut apliqué, on peut juger qu'il auroit excellé dans cette Partie de la Peinture, de même que dans les autres. C'auroit été là un double Prodige, puisqu'il n'y a jamais eu personne qui ait possedé le Coloris avec le Dessein, au point qu'il l'a possedé, ni tant de Parties ensemble, dans un degré si considérable.

Quoique les Cartons soient de ses derniers Ouvrages ; il faut avouër, que le Coloris n'en égale pas le Dessein ; mais, en même tems, on ne peut pas nier, que celui qui les a peints n'ait sû bien colorier, & qu'il n'eût pû faire encore de plus grands progrès dans le Coloris. Mais de plus, il faut considérer, qu'ils n'ont pas été faits pour des Tableaux, mais pour servir de Patrons de Tapisserie ; & qu'ils n'ont pas été peints à l'huile, mais en détrempe. Ainsi, si dans ces Ouvrages on ne remarque pas la douceur, la délicatesse & la force du Coloris, qu'on trouve dans ceux du CORREGE, du TITIEN, ou de RUBENS, on peut, avec justice, imputer ces défauts particulièrement aux causes que nous venons de raporter. Un Peintre judicieux qui fait des Patrons pour de la Tapisserie, qu'on veut enrichir d'or & d'argent, doit avoir, par raport au Coloris,

des

des confidérations tout autres que lorsqu'il peint un Tableau, fans une pareille vue : auffi eft-il impoffible d'éviter cette fechereffe & cette rudeffe, qu'on remarque dans la détrempe fur le papier : outre que le tems a manifeftement changé quelques-unes des couleurs. En un mot, le *Tout-enfemble* des couleurs eft agréable & noble; & en général, toutes les parties en font fort bonnes, mais elles ne le font pas au fuprême degré.

Je n'ajouterai plus qu'une feule Obfervation, touchant les couleurs des Draperies des Apôtres, qui font toujours les mêmes dans tous les Cartons, excepté que S. PIERRE, encore Pêcheur, n'a pas fon ample Draperie Apoftolique. Lorsqu'il eft habillé en Apôtre, il porte une Draperie jaûne, pardeffus fa Robe bleue; S. JEAN & S. PAUL en portent une rouge, fur une Robe verte; c'eft auffi la même que ce dernier porte, dans la fameufe Ste. CECILE, à *Bologne*, peinte un peu auparavant.

DU MANIMENT.

ON entend, par ce Terme, la manière de coucher avec le pinceau les couleurs fur un Tableau; de même que la manière de fe fervir de la plume, du pinceau ou du crayon dans un Deffein, eft ce que l'on entend par le *Maniment*, par raport au Deffeins.

A considérer la chose par précision, ce n'est qu'un travail mécanique, exécuté bien ou mal, selon que la main est legère & adroite, ou qu'elle est lourde & pesante, & que cela soit uni, ou rude, ou de quelque manière qu'il soit fait; car toutes les manières diférentes de travailler avec le pinceau peuvent être bonnes ou mauvaises, dans leur espèce, & l'on remarque une main legère, dans une manière rude, aussi bien que dans une manière unie.

J'avoue, que j'aime à voir une franchise & une délicatesse de main dans une Peinture; où assurément cela n'a pas moins son mérite, que dans quelque autre Pièce d'Ouvrage que ce puisse être. Dire qu'un Tableau est bien imaginé, bien disposé, dessiné correctement, qu'il est de grand goût, qu'il a de la grace, & les autres qualités requises, & qu'outre cela, il est bien manié, c'est autant que si l'on disoit d'un Homme, qu'il est vertueux, qu'il est sage, qu'il est d'un bon naturel, qu'il a du courage &c, & qu'outre cela, c'est un Homme bien-fait & de bonne mine.

Mais il peut arriver, que le Maniment soit bon, non seulement en le considérant *abstractivement*, mais aussi parce qu'il convient au Tableau, & qu'il y ajoute un avantage réel. De sorte donc, que dire d'une Pièce de Peinture, qu'elle a telles & telles bonnes qualités, & qu'outre cela, elle est bien

bien maniée, dans ce sens, c'est comme si l'on disoit d'un Homme, qu'il est sage, vertueux &c, qu'il est bien-fait, & de plus, qu'il est parfaitement bien élevé.

En général, si le Caractère du Tableau est la Fierté, le Terrible, ou le Sauvage; comme sont les Batailles, les Brigandages, les Sortiléges, les Aparitions, ou même les Portraits des Hommes d'un tel Caractère; alors il faut se servir d'un pinceau rude & hardi. Au contraire, si le Caractère de la Pièce est la Grace, la Beauté, l'Amour, l'Innocence, &c. Il faut alors un pinceau plus délicat & qui finisse davantage.

Ce n'est pas une Objection contre une Ebauche, qu'on la laisse toujours sans la finir, & avec des touches rudes & hardies, quoiqu'elle soit petite, & qu'on doive la regarder de près, & de quelque Caractère qu'elle puisse être; car, en cet état, elle répond au but que le Peintre s'y étoit proposé; & c'auroit été après cela une imprudence à lui d'y emploïer plus de tems. Mais *en général, il faut que les Peintures, petites, & qui doivent être regardées de près, soient exactement finies.*

Les Joïaux, l'Or, l'Argent, & tout ce qui a beaucoup de brillant, demandent, dans leurs rehaussemens, des touches de pinceau raboteuses & hardies.

Il faut, que le pinceau paroisse sufisam-
ment

ment en Linge, en Etofes de foie, & en tout ce qui a du luftre.

Tous les grands Tableaux, & toutes les Pièces qui fe voient de loin, doivent être rudes : Car, outre qu'un Peintre perdroit fon tems, en finiffant beaucoup ces fortes de Pièces, puisque l'éloignement empêcheroit de remarquer toute la peine qu'il fe feroit donnée, ces rudeffes hardies donnent beaucoup plus de force à l'Ouvrage, & elles en font paroître les Teintes plus diftinctement.

Plus une chofe eft fupofée éloignée, moins elle doit être finie. J'ai vu une frange de rideau, dans le fond d'un Tableau, qu'on avoit été peut-être la moitié d'un jour à peindre ; mais qu'on auroit pu mieux faire, dans une minute.

Il y a fouvent un certain efprit & une certaine beauté, dans un Maniment promt, fubit & accidentel, même du crayon, de la plume, du pinceau, ou de la broffe, dans un Deffein, ou dans une Peinture, qu'il eft impoffible d'y conferver en voulant finir davantage la Pièce ; du moins, il y a tout à craindre, qu'en y retouchant, ces belles qualités ne fe perdent. *Il vaut donc mieux s'expofer à la Cenfure des Ignorans, que rifquer de perdre des chofes qui donnent tant d'avantage au Tableau.*

APELLE fe comparant à PROTOGENE dit : „ je veux croire, qu'il eft égal à
„ moi, & que même il me paffe, à certains
„ égards ;

„ égards; mais je suis sûr, que je le surpas-
„ se en ceci, *que je sai quand j'ai fait.*

Il faut que les Carnations des Tableaux, & sur-tout des Portraits, qu'on doit voir à une distance ordinaire, soient travaillées avec exactitude, & après cela, les touches y doivent être placées avec vérité, dans les principaux jours, & dans les principales ombres, pour en bien prononcer les traits; & cela doit se faire plus ou moins, selon le Sexe, l'Age, & le Caractère de la Personne; avec cette précaution cependant, *qu'il ne faut point faire de lignes longues & de grosseur égale, comme sur les paupières, sur la bouche, &c: & il faut éviter un trop grand nombre de traits durs.* Tout ceci étant exécuté avec jugement, & par une main legère, donne de l'esprit & conserve le moëlleux de la Carnation.

En un mot, il faut que le Peintre considére, quelle sorte de Maniment peut le mieux convenir à la fin qu'il se propose, soit pour l'imitation de la Nature, telle qu'il la voit, ou bien pour exprimer ces idées relevées, qu'il a conçues d'une certaine perfection possible dans cette Nature; & c'est du côté le plus avantageux qu'il doit tourner son pinceau, en se ressouvenant toujours, *que ce qui est le plutôt fait est le meilleur, suposé qu'il soit également bon, à tous autres égards.*

Il y a sur ce sujet deux erreurs, qui sont fort communes: l'une est, que, comme il

se trouve un grand nombre de bons Tableaux, dont la Peinture est rude, on s'imagine que la rudesse d'une Pièce en fait la bonté: il est vrai, qu'il y a une *Peinture hardie*, mais cela n'empêche pas, qu'il n'y ait aussi une *Peinture impudente*. D'autres, au contraire, ne jugent pas d'un Tableau, par les yeux, mais avec le bout des doigts: ils tâtent s'il est bon. C'est faire voir son ignorance, en ce qui concerne les véritables beautés de l'Art, que de s'atacher ainsi à la circonstance la moins considérable, comme si c'étoit-là le tout, ou la chose principale qu'on dût considérer.

Comme les Cartons, à proprement parler, ne sont autre chose que des Desseins coloriés, ils sont extrèmement bien maniés, dans ce genre. La Carnation y est ordinairement assez bien finie, & après cela, retouchée délicatement. On y voit beaucoup de Hachûre, faite avec la pointe d'un grand pinceau, sur un Fond uni: c'est aussi avec un semblable pinceau, que les cheveux ont été faits, pour la plupart.

LEONARD DE VINCI avoit une délicatesse surprenante de la main, pour finir extrèmement; mais GIORGION & le CORREGE ont été fameux sur-tout, pour la finesse, c'est-à-dire, pour la légereté, pour la liberté, & pour la délicatesse du pinceau. Dans les Ouvrages du TITIEN, de PAUL VERONESE, du TINTORET, de RU-
BENS,

bens, du Bourguignon, de Salvator Rosa &c, on voit un Maniment libre & hardi.

Le Maltois avoit une manière toute particulière de peindre ; il excelloit fur-tout, à bien peindre une Tapifferie de *Turquie*, & il y donnoit des coups de pinceau auffi rudes que l'eft le Tapis même ; ce qui étoit admirable, en fon efpèce. Pour les Ouvrages en éloignement, Lanfranc avoit une manière tout-à-fait noble, en fait de Maniment ; comme on le voit fur-tout, au Dôme de l'Eglife S. *André della Valle* à *Rome*, qui eft à Frefque. Les Couleurs y font mifes avec une éponge, non pas avec un pinceau ou avec une broffe. Ce n'eft pas par caprice, qu'il l'a fait ainfi : mais c'eft la manière qu'il a trouvé être la plus convenable à fon deffein ; un œil, par exemple, regardé de près, paroît comme une tache groffière ; mais il paroît tel qu'il doit paroître, de la diftance d'où il vouloit qu'on le regardât. Il n'y a peut-être perfonne, qui dans toutes les diférentes manières de peindre, ait mieux manié le pinceau, que l'a fait Van Dyck.

DE LA GRACE & DE LA GRANDEUR.

IL y a, dans une Pièce de Peinture, quelque degré de mérite, lorfque la Nature y eft

copiée exactement, quelque vil qu'en soit le Sujet; comme les *Grotesques*, les *Fêtes champêtres*, les *Fleurs*, les *Payſages*, &c. & cela plus ou moins, à proportion que le Sujet aura été beau, dont l'exacte imitation étoit le but du Peintre. Les Maîtres *Hollandois* & *Flamands* ont, en cela, égalé les *Italiens*, ſupoſé même qu'en général, ils ne les aient pas ſurpaſſés. Ce qui donne la préférence aux *Italiens*, & aux *Anciens*, c'eſt, que ces Maîtres n'ont pas ſervilement ſuivi la Nature commune; mais qu'ils l'ont relevée, qu'ils l'ont perfectionnée, ou du moins, qu'ils ont toujours fait le meilleur choix de cette Nature. C'eſt ce qui donne une certaine dignité à un Sujet vil, c'eſt auſſi la raiſon de l'eſtime, que nous faiſons des *Payſages* de Salvator Rosa, de Philipe Laura, de Claude Lorain, & des Poussins, & de celle que nous faiſons des *Fruits* des deux Michel-Anges, Battaglia & Campadoglio. C'eſt auſſi en cela, que conſiſte la perfection de la Peinture, lorſque le Sujet en eſt noble en lui-même, comme dans les meilleurs Portraits de Van Dyck, de Rubens, du Titien, de Raphael, &c, & dans les *Hiſtoires* des plus habiles Maîtres *Italiens*, ſur-tout dans celles de Raphael; c'eſt lui qui eſt le grand Modèle de la perfection. Rangez tous les Peintres en trois Claſſes différentes, ſuivant

le

le degré de mérite qu'ils ont, ce dernier eſt ſeul du premier ordre.

La Nature Commune n'eſt pas plus propre pour une Peinture, que la ſimple Narration l'eſt pour un Poéme. Il faut qu'un Peintre relève ſes penſées au-deſſus de ce qu'il voit, & qu'il s'imagine un modèle de perfection, qui ne ſe trouve point réellement: pourvû cependant, qu'il n'y ait rien contre la Vraiſemblance, ou qui choque la Raiſon. A l'égard du Genre Humain ſurtout, il faut qu'il s'éforce à en relever toute l'Eſpèce, & à lui donner toute la beauté, toute la grace, toute la dignité, & toute la perfection imaginable. Il faut que les diférens Caractères, bons ou mauvais, charmans ou déteſtables, en ſoient mieux marqués, & qu'il le ſoient d'une manière plus parfaite, qu'on ne les trouve dans la Nature viſible.

On voit, à la Cour & ailleurs, parmi les Perſonnes de Qualité, comme une autre ſorte d'Etres, qu'à la Campagne, ou que dans la Ville, parmi les Gens d'un plus bas étage; & de plus, parmi tous ceux-ci, il s'en trouve un très-petit nombre, que l'on diſtingue aiſément des autres, par leur air noble, par leur bonne grace, & par leurs belles manières. On remarque, dans toute la Nature, une gradation aiſée: les plus ſtupides d'entre les Animaux n'ont gueres plus d'eſprit que les Végétaux; les plus ruſés & les plus adroits d'entr'eux n'en ont guères

moins

moins que les Hommes du plus bas ordre; comme les plus sages & les plus vertueux d'entre ceux-ci ne sont pas beaucoup au-dessous des Anges. On peut concevoir un ordre supérieur à tout ce qui se trouve sur notre Globe : on peut se figurer une espèce de nouveau Monde, rempli, comme celui-ci, de Gens de toutes sortes de degrés & de Caractères ; avec cette seule diférence, qu'il soit plus relevé & plus parfait : il faut passer sur les défauts qu'une belle Dame peut avoir, & supléer à ce qui lui manque, pour en rendre le Caractère plus acompli. Il faut envisager un Homme brave, & qui cherche d'une manière honnête & prudente, son propre avantage, avec celui de sa Patrie ; il faut, dis-je, se l'imaginer plus brave, plus sage, & plus honnête, qu'aucun que nous connoissions, ou qu'on puisse espérer de rencontrer. Pour un Scélerat, il faut se le figurer avec quelque chose de plus Diabolique encore, que tout ce qu'on peut trouver parmi nous. Il faut qu'une Personne au-dessus du Commun sente mieux encore son Homme de Qualité ; & qu'un Paysan tienne plus du Gentilhomme ; & ainsi du reste. *C'est de ces sortes de Sujets, que le Peintre doit peupler ses Tableau.*

C'est ainsi qu'ont fait les Anciens : quelque grandes & relevées que soient les idées que nous pouvons avoir des Hommes de

ces

ces tems-là, par le récit de leurs Histoires, qui auront été embellies aparemment par les Historiens, qui se seront servis dans leurs Ecrits de la même adresse que je recommande aux Peintres ; pour les Poëtes, c'est ce qu'ils ont dû faire : il est presque impossible de croire, qu'ils aient été absolument tels qu'on les voit représentés, par les Statues antiques, sur les Bas-reliefs, sur les Médailles, & sur les Pierres gravées. C'est aussi de cette manière qu'en ont agi les meilleurs Peintres & Sculpteurs modernes. MICHEL-ANGE n'a jamais vu de Figures vivantes, telles qu'il les a taillées sur la pierre ; & voici ce que RAPHAEL en écrit à son Ami, le Comte BALTHAZAR CASTIGLIONE: *E le dico che, per dipingere una bella, mi bisogneria veder più belle, con questa condizione, che V. S. si trovasse meco à far scelta del meglio ; mà essendo carestia e de' buoni giudici, & di belle donne, io mi servo di certa idea che mi viene alla mente.* C'est-à-dire, *Et je vous assure, que pour peindre un belle Fille, il m'en faudroit voir plusieurs, à condition pourtant, que vous voulussiez bien, Monsieur, vous trouver avec moi, pour m'aider à choisir ce qu'il y auroit de plus beau ; mais, comme les personnes de bon goût sont extrèmement rares, de même que les belles Filles, je me sers d'une certaine idée qui me vient dans l'esprit.* Cette Lettre se trouve dans la Description

que fait Bellori, des Tableaux du *Vatican*, pag. 100, & dans les Recueil de Lettres, que j'ai cité ci-deſſus.

Un Homme, qui entre dans cette auguste Galerie de *Hampton-cour*, ſe trouve parmi une eſpèce de Gens, au-deſſus de tout ce qu'il a jamais vu ; &, ſelon toutes les aparences, au-deſſus de ce qu'ils étoient en éfet. C'eſt-là, en quoi conſiſte ſur-tout l'excellence de ces Tableaux admirables; comme c'eſt auſſi, ſans doute, cette Partie de la Peinture, ſavoir, la Grace & la Grandeur, qui l'emporte ſur toutes les autres.

Quelle Grace & quelle Majeſté ne remarque-t-on, pas dans le grand Apôtre des Gentils, dans toutes ſes actions, lorſqu'il prêche, qu'il déchire ſes vêtemens, & qu'il prédit la Vengeance qui va fondre ſur l'Enchanteur! Quelle Dignité ne voit-on pas dans les autres Apôtres, par-tout où ils paroiſſent, ſur-tout dans leur Chef, dans le Carton de la Mort d'Ananias! Quelle Grandeur infinie & Divine eſt celle de Jesus-Christ, dans la Barque! Mais, ce ſont-là des Caractères relevés, qui renferment une délicateſſe autant au-deſſus de tout ce qu'on peut atribuer aux Dieux, aux Demi-Dieux, & aux Héros des anciens Païens, que la Réligion Chretienne l'eſt au-deſſus de la Superſtition des Anciens. Le Pro-Conſul Serge Paul a une Grace & une Grandeur, qui ſurpaſſe ſon Caractère,

ractère, & qui égale celle qu'on peut supo-
ser dans un Cesar, dans un Auguste,
dans un Trajan, ou dans le plus grand
Personnage de tous les *Romains*. Ceux du
Commun Peuple ressemblent à des Gens
de Qualité; les Pêcheurs, & les Mendians
mêmes, ont quelque chose au-dessus de ce
que nous trouvons, parmi cette espèce
d'Hommes.

Les Scènes répondent aux Acteurs : la
Porte même du Temple, nommée *la Belle*,
ni aucune partie du premier Temple, ni,
selon toutes les aparences, aucun Edifice
du Monde n'a eu cette Beauté, ni cette
Magnificence, qu'on remarque dans le
Carton du Boiteux guéri. *Athenes* & *Lys-
tre* paroissent sur ces Cartons, dans un état
plus brillant qu'on ne peut s'imaginer
qu'aient eu ces deux Villes, dans le tems
même que la *Grèce* étoit dans toute sa
splendeur. Le lieu où les Apôtres étoient
assemblés, dans le Carton d'Ananias, n'est
pas non plus une Chambre ordinaire: car,
quoique l'Escalier & la Balustrade qui y sont
mis exprès, pour les y faire exercer leur
nouvelle fonction, sentent, en quelque fa-
çon, la pauvreté & la simplicité de l'E-
glise naissante, le Rideau qui est derrière,
& qui fait aussi partie des Ornemens Apos-
toliques, en relève la dignité modeste.

Il est vrai, qu'il y a de certains Caractè-
res, auxquels on ne sauroit rien ajouter;

&

& qu'il y en a d'autres, qu'il est impossible de bien concevoir, & encore plus de bien exprimer. Il n'y a point d'Etre créé, qui puisse avoir une juste Idée de Dieu; c'est au seul Esprit Divin qu'il apartient de le comprendre : nulle Statue, nul Tableau, ni aucune parole ne sauroit ateindre à ce Caractère. Le Colosse de *Phidias*, les Peintures de *Raphaël* ne sont que de foibles ombres de cet Etre Infini & Incompréhensible. Le FOUDROÏANT, le TRÈS-BON & le TRÈS-GRAND, le PERE DES DIEUX & DES HOMMES d'*Homère*, L'ELOHIM, le JEHOVAH, le JE SUIS CELUI QUI SUIS de *Moïse*, L'ETERNEL DES ARMÉES des Prophètes, le DIEU même & le PERE DE NOTRE SEIGNEUR JÉSUS-CHRIST, L'ALPHA & OMEGA, le TOUT EN TOUT du Nouveau Testament : tous ces Titres, dis-je, ne nous donnent pas de lui une Idée égale à son Essence, quoique ceux-là en aprochent le plus, qui n'ont rien de terrible ni de furieux, mais qui en expriment le mieux la Majesté, la Puissance, la Sagesse, & la Bonté.

Que l'Idée, ô mon Dieu, que j'ai de ta Grandeur
Puisse éternellement habiter dans mon cœur.
Libre des Préjugés, qui restent de l'Enfance,
A la seule Raison elle doit sa naissance :
C'est d'elle que lui vient sa force, sa clarté.
Comme, vers l'Orient, le Printems & l'Eté,
Sous

Sous le Ciel le plus pur d'un Pays agréable,
Se disputent le prix de la Saison aimable.
Cette Idée est d'un cœur la consolation,
Elle détruit l'Erreur, & son illusion:
Quoi-qu'imparfaite encore, elle enrichit une
 Ame,
Elle en fait l'ornement, l'échaufe de sa fla-
me.

Un Dieu incarné, un Sauveur du Genre-Humain, par soumission, & par le moïen de ses Soufrances, un Dieu crucifié & ressuscité des Morts; ce sont-là des Caractères, qui ont quelque chose de si Sublime, que nous sommes obligés d'avouër que notre cher RAPHAEL a manqué à cet égard, sur-tout dans quelques endroits. Je ne parle pas ici du Carton *des Clefs* ; car j'ose dire, qu'il a été altéré par quelque accident, & qu'il n'est plus tel qu'il est sorti de la main de cet habile Maître. Cette main incomparable qui a peint l'Histoire de CUPIDON & de PSYCHÉ, dans le Palais de *Chigi* à *Rome*, a élevé, autant qu'il a été possible, les Divinités fabuleuses des Païens, mais non pas d'une manière à en donner une idée qui surpassât celle qu'on en doit avoir. MICHEL-ANGE BUONAROTI, sur-tout dans deux ou trois Desseins, que j'ai de lui, a fait les Démons d'une autre façon, que ne les representent les petits Esprits ; ils ressemblent à

ceux dont MILTON fait la Description (*).

*Il est vrai, que son front défait & foudroié
Ne témoigne que trop un esprit éfraïé;
Pendant que ses sourcils font paroître une
 rage,
Qui ne tend qu'au forfait, qu'au meurtre,
 qu'au carnage.*

Mais l'idée la plus propre, qu'on doit avoir d'un Démon, renferme un tel excès de Méchanceté, qu'on ne sauroit l'exagérer; & dans ces sortes de rencontres, il sufit de faire tout ce qui est faisable. Il faut que le Peintre fasse voir quel est son but; il faut qu'il donne tout le secours possible au spectateur de son Ouvrage, & qu'il lui laisse ajouter le reste de sa propre imagination.

Il y a d'autres Caractères encore, qui, quoiqu'inférieurs à ceux-ci, sont si nobles, qu'on peut se dire heureux, quand on les conçoit comme il faut; & encore plus heureux, quand on peut les exprimer de même. Tels sont ceux de MOÏSE, d'HOMÈRE, de XÉNOPHON, d'ALCIBIADE, de SCIPION, de CICÉRON, de RAPHAEL, &c. Si l'on veut en faire une Peinture juste, nous devons nous atendre à les trouver de maniere, que

— *Leur*

(*) PARADIS PERDU, Liv. I. v. 600.

———— ———— ———— Leur air nous foit garand,
Qu'il vont nous faire voir quelque chofe de grand,
Ainfi qu'au tems paffé, dans Athènes, *dans* Rome,
Lors qu'on voïoit paroître en public un grand Homme,
Qui devoit agiter quelque cas important;
Tout étoit Orateur, fa prefence à l'inftant,
Avant qu'il eût rien dit, captivoit l'affemblée (*).

Nous nous atendons à toute cette Grandeur, & à toute cette Grace, dont j'ai fait l'éloge jufqu'ici; elle y eft toute néceffaire, pour nous perfuader, que l'Hiftoire nous eft raportée fidèlement; comme le plaifir, que nous prenons à avoir l'Imagination remplie d'Idées grandes & extraordinaires, nous eft une raifon fufifante pour relever tous les Caractères, qui font encore audeffous de ceux-là. En éfet, la vie feroit infipide, fi nous ne voïions jamais d'autres chofes, que celles que nous voïons tous les jours; & fi nous n'avions point d'autres Idées, que celles qu'elles nous fourniffent. Ce ne feroit pas un grand fujet de plaifir à un Homme, qui a le goût fin & délicat, que de voir une Compagnie de gens d'une phifionomie baffe & ftupide, ocupés à des chofes qui ne font d'aucune conféquence, que par raport à leurs petites afaires, ou biens de les voir ainfi reprefentés dans un Tableau.

K 2

(*) MILTON, Paradis perdu, Liv. IX. ỳ. 668.

Il faut qu'un Peintre-en-Histoire *décrive tous les diférens Caractères, réels ou imaginaires, d'une maniere qui convienne à un chacun en particulier; & même dans toutes leurs situations, soit qu'ils marquent de la joie, du chagrin, de la colére, de l'espérance, ou de la crainte.* Le Peintre-en-Portrait a pour objet tous les Caractères réels, excepté seulement quelques-uns des plus bas, & des plus sublimes; encore n'est-ce pas avec la même variété de Sentimens, qui est nécessaire à l'autre. Toute l'ocupation de sa vie est de décrire l'*Age d'Or*,

— — — — — *où* Pan *universel*
Fait danser tour à tour les Graces *& les*
 Heures,
Et conduit par la main le Printems *éternel.*

Il faut que tous ses Personnages paroissent enjoués & de bonne humeur; mais avec une variété qui réponde au Caractère de celui qui est tiré. Soit qu'on supose cette tranquilité, & cet enjoûment être l'éfet de la vue d'un Ami, de quelque réflexion faite sur un Plan bien ordonné, d'une Victoire remportée, d'un succès en Amour, de la persuasion où l'on est du Mérite, de la Beauté, ou de l'Esprit de quelcun, d'une bonne Nouvelle, d'une découverte de la Vérité, ou de quelque autre cause que ce soit. Fût-ce le Portrait d'un Démon qu'on auroit à faire,

faire, il faudroit le dépouiller, pour ainsi dire, de sa Malice, & lui donner une Bonté stupide, pour me servir encore des termes de MILTON.

Lorsqu'il se rencontre quelques Caractères graves, qui demandent un air pensif, comme si la Personne étoit ocupée à une recherche exacte de la Vérité, ou à quelque projet important, il ne faut pas qu'ils témoignent aucun déplaisir, si ce n'est dans quelques exemples particuliers, mais qui sont fort rares. C'est ainsi que l'on remarque une espèce de tristesse, dans un Portrait que VAN DYCK a fait de son Patron infortuné, le Roi CHARLES I. je veux dire celui qui est à *Hampton-cour*. Je m'imagine, qu'il l'a fait, au commencement des chagrins de ce Roi ; de sorte qu'à cet égard, il est Historique. Il faut, en général, que l'Atelier du *Peintre-en-Portrait*, soit comme le Jardin d'*Eden*, avant la Chute D'ADAM ; & de même qu'en *Arcadie*, il en faut bannir les Passions chagrines & turbulentes. Aussi est il absolument nécessaire à un bon *Peintre-en-Portrait* de relever le Caractère : il faut qu'il dépouille un Homme mal-élevé de sa rusticité, & qu'il lui donne quelque air de politesse ; il doit donner un air plus sensé à un Homme qui n'a qu'une médiocre portion de bon-sens ; il doit faire qu'un Homme sage le paroisse davantage ; il doit faire paroître un Homme brave,

brave, encore plus brave ; il doit donner à une Femme modeſte & diſcrète, un air d'Ange, & ainſi du reſte ; & enfin, il doit y ajouter cette joie intérieure & cette tranquilité d'eſprit, d'une manière qui convienne aux diférens Caractères. Voilà ce que doit faire un bon, *Peintre-en-Portrait.* Mais c'eſt la Partie la plus dificile de ſon Art, & la dernière qu'il aprend. Auſſi eſt-ce à quoi quelques-uns ne paroiſſent pas même penſer ; & tout ce qu'ils ſe propoſent, c'eſt de faire reſſembler le Viſage, d'une manière qu'on le connoiſſe au premier coup d'œil ; de lui donner de la jeuneſſe, & certain air mignon, parce que la plupart de ceux qui ſe font tirer, n'en demandent pas même davantage ; comme s'il importoit peu, que les Caractères de Sageſſe ou de Folie s'y trouvent repréſentés, ou non. C'eſt pour cette raiſon, que nous voïons des Portraits, qui ſont de véritables Pièces burleſques, ſur l'eſprit des Perſonnes qu'ils repréſentent. Nous y voïons ſouvent un Homme ſage & de bon ſens paroître, avec un air de Damoiſeau, un Homme d'eſprit qui reſſemble à un jeune étourdi, un Homme modeſte & ingénieux ſe donnant des airs de *Petit-Maître*, & une Dame vertueuſe qui reſſemble à une Coquète achevée.

Le feu Duc de BUCKINGHAM entendant faire l'éloge d'une certaine Dame, par raport à ſa Bonté, jura qu'il faloit qu'elle fût

fût laide, parce que la Beauté, dit-il, faisant le principal Caractère d'une Femme, on n'auroit pas manqué de parler de la sienne, si on avoit eu quelque louange à lui donner de ce côté-là. Il faut, que le Peintre observe, & prononce par des traits bien marqués, les parties les plus éclatantes qui composent le Caractère de celui dont il fait le Portrait. Il n'y a point de mal à donner un air de jeunesse & d'enjoûment à une Personne, qui n'à rien de plus relevé; mais de passer sur un Caractère noble & sublime, & lui substituer l'autre, c'est une chose impardonnable. Suposer, qu'un Homme soit capable de prendre plaisir à une flaterie de cette nature, c'est insulter à son peu de son discernement.

Il ne faut pas aussi manquer de faire atention à la Beauté du Visage & de la Personne, soit par raport à l'âge, aux traits, à la mine, ou à la couleur; il faut même l'embellir, autant qu'il est possible. Mais c'est ce qui arrivera aussi naturellement, lors qu'on exprimera bien l'Esprit, puis qu'on ne peut pas le faire, avec le moindre avantage, sans en donner en même tems au Corps.

Le Peintre en Portrait est beaucoup plus borné à l'un & à l'autre égard, que le Peintre en *Histoire*. Il ne faut pas qu'il soit trop prodigue, pour vouloir ajouter plus de Grace & de Grandeur à son Ouvrage,

que celle qu'il trouve dans son Sujet ; il faut en même tems en conserver la Ressemblance, & cela avec vigueur: l'on doit trouver l'une & l'autre dans le Portrait. Alors, on poura dire, à bon droit, qu'une telle Personne est bien tirée. Si au contraire, la Ressemblance n'y est pas observée, ce n'est plus son Portrait, mais celui de l'Idée du Peintre, aussi n'est-il pas fort dificile de réüssir à de semblables Portraits.

Ce fut avec beaucoup de plaisir, que j'examinai l'autre jour, quel a été le succès des Anciens, dans les trois diférentes façons de faire les Portraits. J'avois par hazard devant moi, entre autres, plusieurs Médailles de l'Empereur MAXIMIN, qui qui étoit sur-tout remarquable par son grand Menton. Il y en avoit une où il étoit ainsi représenté ; mais, afin que l'Artiste fût assuré de la Ressemblance, il avoit encore exagéré cette partie de son Visage. Un autre, qui avoit eu dessein de le flater, en avoit retranché la moitié. Mais, comme ces deux Medailles n'avoient pas la véritable Ressemblance, aussi n'avoient-elles rien de relevé ; il leur manquoit cette vivacité & cet esprit qu'avoit la troisième, où il sembloit qu'on avoit mieux imité la Nature. En matière de Portraits, il ne faut point la perdre de vue ; si nous prenons le large, nous ferons naufrage infailliblement.

Il seroit dificile de déterminer au juste ce qui

qui donne la Grace & la Grandeur, dont je parle, soit en Histoire, ou en Portraits: j'espére cependant, que les Règles suivantes ne seront pas tout-à-fait inutiles, en cette rencontre.

Il faut faire atention sur-tout, au Airs des Têtes. C'est ordinairement la première chose, qui se fait remarquer dans une Personne, qui entre dans une Compagnie, ou dans quelque Assemblée publique, au premier coup d'œil qu'on jette sur elle. C'est aussi ce qui se presente d'abord à la vue, & qui frape l'imagination dans un Tableau, ou dans un Dessein.

Il faut aussi avoir le même égard à toutes les Attitudes & aux Mouvemens. Il ne sufit pas que les Figures fassent, de la manière la plus aisée, ce qu'il leur convient de faire; il faut encore, qu'elles le fassent d'une maniere convenable à leur Caractère. Il faut, que les Sujets du Peintre soient de bons Acteurs; ils faut qu'ils aient bien apris les exercices du Corps; qu'ils s'asseient, qu'ils marchent, qu'ils se couchent, qu'ils saluent, & qu'ils fassent tout ce qu'ils font, avec Grace. Il ne faut point d'Air embarassé, niais, ni afecté dans l'Action; il en faut retrancher tout Orgueil, toute fausse Grandeur, & tout Air Fanfaron. On doit aussi éviter toute contorsion ridicule du corps; de même que tous racourcissemens qui déplaisent à l'œil, encore que la même

Attitude fût parfaitement bonne, dans un autre point de vue.

Je ne veux pas dire par-là, qu'il soit possible que toutes les parties d'un Tableau, ou même d'une seule Figure, soient également bien disposées. Il peut arriver, qu'il y ait quelque chose qui ne soit pas aussi bien qu'on le pouroit souhaiter ; cependant, il peut en général être mieux qu'il ne le seroit d'une autre maniere ; & l'on pouroit plus perdre, qu'on ne gagneroit, au changement qu'on y feroit. Il en est ici de même, que dans les Afaires de la Vie. Souvent nous nous plaignons des circonstances où nous nous rencontrons ; & lorsque nous avons changé de condition, nous voudrions être dans l'état où nous étions auparavant. Nous sommes touchés au vif du malheur present, & nous ne voïons pas les conséquences d'un changement, ou du moins, elles ne font pas la même impression sur nous.

Il faut que les Contours soient grands, carrés, & qu'ils soient prononcés hardiment, pour donner de la Grandeur à l'Ouvrage ; & qu'ils soient délicats, ondés finement, & bien contrastés, pour donner de la Grace. Il y a de la beauté dans une ligne, dans la forme d'un doigt de la main ou du pié, dans celle d'un roseau, d'une feuille, & des choses les moins considérables de la Nature. J'ai des Desseins de JULE ROMAIN, qui ont

ont quelque chose de pareil. Ses Insectes & ses Végétaux sont naturels; mais ils surpassent autant en cela ceux des autres Peintres, que le font ses Personnages. On y trouve ce *je ne sai quoi*, que les yeux communs n'aperçoivent point, & que les seuls grands Maîtres savent communiquer à leurs Ouvrages.

Ce n'est pas tout encore. Quelque belle que soit la Nature, elle a ses pauvretés & ses défauts, auxquels on doit supléer: elle a des superfluités qu'on doit retrancher; mais avec toute la circonspection & tout le jugement possible, de peur qu'au-lieu d'enchérir sur la Nature, on ne lui fasse du tort. Il y a, par exemple, une grande beauté dans une certaine maniere carrée de prononcer un Coutour, ou quelque partie d'une Figure: mais il y en a qui sont allés jusqu'à l'excès; & par-là, ils ont fait voir, qu'en éfet ils entendoient quelque chose, mais qu'ils n'en savoient pas assez, comme il arrive souvent, dans d'autres rencontres. Ce que j'ai dit ici, du Dessein, peut s'apliquer aussi au Coloris.

Il faut, que les Draperies aient de grandes Masses de Jour & d'Ombre, des Plis nobles & grands, pour donner de la Grandeur; & la subdivision de ces derniers, artistement faite, est ce qui ajoute la Grace. Comme dans la Figure admirable de S. Paul prêchant, dont j'ai déja parlé, la Draperie au-

auroit eu de la Grandeur ; ſi l'on y avoit conſervé toute l'étendue du jour, & qu'on n'y eût pas ajouté cette partie, qui eſt jettée négligemment ſur ſon épaule, & qui lui pend le long du dos; mais en même tems, cela lui donne de la Grace. Il ne ſufit pas de faire de larges Plis, & de grandes Maſſes, il en faut encore obſerver les formes; autrement il pouroit y avoir de la Grandeur, mais moins de Beauté.

Il faut que le Linge ſoit net & fin; & que les Soies & les Etofes ſoient neuves & de la meilleure ſorte.

Il ne faut pas prodiguer la Dentelle, ni le Galon, ni la Brodure, ni les Joïaux. Les Etofes de Soie unies ſont même plus en uſage, parmi les meilleurs Maîtres, que celles qui ſont à parterres; & celles-là le ſont encore moins, que les Etofes de Laine ou les Draps fins. Ce n'eſt pas pour en avoir moins de peine, puis qu'en même tems ils s'en ſont donné beaucoup dans leurs Ouvrages. RAPHAEL, dans les Cartons, a quelquefois peint des Etofes de Soie: il y a quelques-unes de ſes Draperies qui ſont découpées à languettes, d'autres rayées, d'autres encore qui ſont bordées d'une eſpèce de galon d'or, mais la plupart ſont unies. Quoiqu'il ſemble, qu'il ait pris plus de peine dans les Payſages, que le Sujet ne le demandoit; comme auſſi par raport à ces marques de Dignité ſpirituelle,

qu'on

qu'on voit autour de la tête de Christ, & sur celles des Apôtres; cependant, comme ces marques, aussi bien que tous les autres indices de Grandeur & de Distinction, ont été fort bien inventées, pour imprimer du respect & de la vénération, elles donnent aussi en même tems de la Grandeur & de la Beauté au Tableau.

Il est important au Peintre de bien penser aux Habillemens de ses Figures. Les Hommes ont fait voir ici une variété infinie de Sentimens; la plupart même ont plutôt pris soin de déguiser leur corps, que de l'orner. Il semble, que les anciens *Grecs* & *Romains* aient eu en cela le meilleur goût; du moins sommes-nous si prévenus en faveur de ce qui nous vient de ces grands Hommes, par la haute idée que nous en avons, que tout nous en paroît accompagné de Noblesse & de Grace. Il faut donc, par raport à cette excellence, réelle ou imaginaire, que le Peintre choisisse cette façon de vêtir ses Figures, autant que son Sujet le peut permettre. On peut enchérir là-dessus, & on doit même le faire, pourvu qu'on ne perde point de vue ce Goût d'Antique, & qu'on en conserve l'avantage de la prévention, dont je viens de parler. C'est en quoi Raphael, sur-tout dans ses Cartons, a parfaitement bien réüssi. Ceux qui, en representant des Histoires anciennes, ont imité les Modes de leurs tems, & se sont écartés

de

de l'Antique, n'ont pas eu le même aplaudiffement. ANDRÉ DEL SARTO eft celui qui en cela a fait la planche aux autres; & la plupart de ceux de l'Ecole de *Venife* l'ont fuivi.

Mais, de quelque manière qu'une Figure foit vêtue, on doit obferver cette règle générale, qu'*il ne faut pas que le Nud fe perde fous la Draperie, ni qu'il y foit trop marqué*; comme cela fe voit dans plufieurs Statues & Bas-reliefs Antiques; à quoi, pour le dire en paffant, ces Maîtres étoient obligés, parce qu'une autre manière n'auroit pas fait un bon éfet fur la pierre. Le Nud, dans une Figure vêtue, eft comme l'Anatomie, dans une Figure nue; il faut le faire voir, mais fans afectation.

Les Peintres en Portraits voïant le desavantage, qu'il y avoit pour leurs Ouvrages, à fuivre la Mode dans les Habits, en ont inventé une toute particulière à leurs Tableaux, qui eft un compofé de cette Mode, & d'une autre purement arbitraire.

Quelque bien-féant qu'on puiffe s'imaginer l'Habillement ordinaire des Dames, foit par raport à ce qu'elles le portent, ou parce que nous y fommes acoutumés, ou pour quelque autre raifon que ce foit, chacun cependant convient, qu'il ne donne pas un bel Air dans un Tableau. C'eft ce qui a fait, que les Peintres l'ont rejetté; & qu'ils en ont introduit un autre en fa place, qui eft

est en éfet plus beau ; & que, peut-être, on pouroit encore perfectionner.

Le cas est bien diférent dans les Portraits des Hommes : il n'est pas si facile d'en déterminer la Draperie.

Ce qu'on peut dire en faveur de l'Habillement ordinaire est, (1.) qu'il donne beaucoup plus de Ressemblance, & (2.) qu'il est Historique, par raport à cet article.

Les raisons qu'on peut aporter en faveur de l'autre sont, (1.) qu'il convient mieux aux Portraits des Dames, qui sont, comme nous l'avons dit, tous habillés de la sorte, (2.) qu'il n'est pas sujet, comme l'Habillement ordinaire, au fréquent changement des Modes, (3) qu'il est même plus beau, je veux dire, qu'il a plus de Grace & de Grandeur.

Examinons la chose, laissant à part ce dernier article de la beauté.

La premiere raison que l'on alègue, en faveur de l'Habillement arbitraire & négligé, semble n'être pas d'un grand poids. La seconde n'en a pas tant non plus, qu'on se l'imagine ordinairement ; parce que dans les Tableaux, qui ont cette sorte de Draperie, on retient nécessairement tant de l'Habillement à la Mode, même dans les parties les plus visibles & les plus essentielles, que le changement de Modes y répand, en quelque façon, autant son influence, que sur les Habits ordinaires. Pour preuve de cela, vous n'avez qu'à vous rapeler ce qu'on fai-

faisoit du tems qu'on portoit de grosses Perruques, & de grands Rabats étendus sur les épaules. De sorte que ces raisons ne paroissent pas sufisantes, pour contre-balancer celles qui favorisent l'autre parti ; donnez-lui même tout l'avantage que cet Habit *pittoresque* peut avoir, sur l'Habit ordinaire, par raport au Coloris, ou à l'Etofe, celui-ci aura encore assez d'avantage, pour faire pancher la balance du côté de la Ressemblance & de l'Historique. Faisons donc entrer à present dans la question le troisième Argument de la Grace & de la Grandeur ; & voïons l'éfet qui en résultera.

Le moïen de se déterminer ici, c'est de fixer la manière de suivre l'Habillement ordinaire, pour savoir si cela se doit faire simplement, ou si l'on doit l'embellir, & jusqu'à quel point on doit le faire. Après cela, il faut comparer l'Habillement pour lequel on se fera déterminé avec l'Habillement arbitaire & *pittoresque* ; & voir ensuite si celui-ci a un avantage si grand, par raport à la Grace & à la Grandeur, qu'il l'emporte sur celui que l'autre avoit, lorsqu'on laissoit à part ce dernier Argument. S'il l'emporte, c'est celui qu'on doit choisir ; si non, c'est de l'Habillement ordinaire qu'il faut faire choix.

C'est ainsi, que j'ai réduit la chose à la métode la plus facile que j'ai pu, pour aider ceux qui seront interessés à se déterminer,

nêr, sur une afaire où la fantaisie a tant de part. Mais en voilà assez sur cette dispute.

Il y a une Grace & une Grandeur artificielles, qui naissent de l'oposition de leurs contraires. Comme dans la Tente de DARIUS, peinte par LE BRUN, (*) la Femme & les Filles de ce Prince ont l'obligation d'une partie des leur Beauté & de leur Majesté aux Figures hideuses qui sont autour d'elles. Mais un Maître plus excellent que LE BRUN semble aprouver cet artifice, comme on le remarque, dans son *Banquet des Dieux*, au *Mariage* de CUPIDON & de PSYCHÉ (†). VENUS, lorsqu'elle entre en danse, est environnée d'objets qui relèvent sa Beauté : on voit autour d'elles les Figures, D'HERCULE, du Musle de sa peau de Lion, de VULCAIN, de PAN, & du Masque que tient en sa main la Muse, qui la suit immédiatement. Il y a des Sujets qui portent cet avantage avec eux ; comme l'Histoire D'ANDROMÈDE & du Monstre ; celle de GALATÉE & des *Tritons*. En un mot, par-tout où les deux contraires, c'est-à-dire, les Beautés masculines & féminines se trouvent oposées, ainsi qu'on le voit dans les Figures D'HERCULE & de DÉJANIRE, elles relèvent

L les

(*) L'Estampe en est gravée par G. EDELINK.
(†) Peint par RAPHAEL, dans la Galerie du *Petit Farnese* à *Rome*. On en voit des Estampes, gravées par N. DORIGNI ; comme aussi de F. PERRIER.

les Caractères les unes des autres, & se communiquent de l'excellence réciproquement. La Sainte Famille est encore un Sujet fort avantageux, par la même raison. Il n'est pas nécessaire, que je m'y arrête: l'artifice en est assez connu, & est d'un assez grande étendue, puisqu'il est pratiqué par les Poëtes, les Historiens, les Théologiens &c, aussi bien que par les Peintres.

Ce que j'ai dit jusqu'ici ne sera pas d'un grand usage à celui *qui ne remplit, ou ne fournit pas son Esprit d'images nobles.* C'est pourquoi, il est nécessaire qu'un Peintre lise les meilleurs Livres, comme sont, HOMÈRE, MILTON, VIRGILE, SPENCER, THUCYDIDE, TITE-LIVE, PLUTARQUE, &c, mais sur-tout *l'Ecriture Sainte*, où l'on trouve une source inépuisable, & une variété infinie des pensées les plus sublimes, exprimées de la manière du monde la plus noble. Il faut aussi, qu'il fréquente les Compagnies les plus brillantes, & qu'il évite le reste. RAPHAEL s'entretenoit tous les jours avec les plus excellens Génies, & avec les plus grands Hommes de *Rome*; & ceux-ci étoient ses plus intimes Amis. JULE ROMAIN, le TITIEN, RUBENS, VAN DYCK, &c, pour n'en pas nommer davantage, savoient fort-bien, comment se faire estimer, par raport à cette particularité. Mais les Ouvrages des meil-

meilleurs Maîtres, en fait de Peinture & de Sculpture, doivent être au Peintre, comme son pain quotidien; c'est de là qu'il tirera une nouriture délicieuse.

Bon Dieu, de quelle Noblesse d'esprit la Nature Humaine a été honorée! Voiez ce qu'ont fait les Anciens: examinez la Galerie de *Hampton-cour*: feuilletez un Livre de Desseins bien choisis ; & vous trouverez, que le *Psalmiste* étoit divinement inspiré, lorsque s'adressant à son Créateur, il dit de l'Homme: (*) *Tu l'as fait un peu moindre que les Anges, Tu l'as couronné de Gloire & d'Honneur!*

Si l'on m'avoit fait voir une Pièce de RAPHAEL, dit CHARLES MARATTI à un de mes Amis, sans avoir jamais ouï parler de lui, & qu'on m'eût dit, que c'étoit l'Ouvrage d'un Ange, je l'aurois cru. Le même Ami m'a assuré, qu'il avoit vu un Livre entier, rempli d'environ deux ou trois-cens Desseins de Têtes, faits par ce même CHARLES MARATTI, d'après celui de l'ANTINOUS, qu'il avoit, dit-il, choisis d'un nombre de dix fois autant, qu'il avoit dessinés d'après celui-là seul: mais il a avoué en même tems, qu'il n'avoit jamais pu parvenir au point d'atraper ce qu'il remarquoit en son Modèle. Telle étoit l'excellence du Sculpteur ; telle aussi étoit la diligence, la constance, & la modestie de MARATTI. Les

*) Pseaume. VIII. 6.

Les Anciens ont possedé ces deux Qualités excellentes, qui font le sujet de ce Chapitre. APELLE, entr' autres, s'est distingué par la *Grace* ; & RAPHAEL a été L'APELLE moderne, à quoi il a encore joint un degré surprenant de *Grandeur*. Son stile n'est pas parfaitement Antique; mais il paroît être l'éfet d'un grand Génie, perfectionné par l'étude de cette Ecole excellente. Il n'est pas Antique; mais, oserai-je le dire ! Il est meilleur, & d'autant plus qu'il est l'éfet de son choix & de son jugement. JULE ROMAIN avoit une Grace & une Grandeur qui aprochoit plus du Goût Antique; non pas pourtant sans un grand mélange de ce qu'il avoit de lui-même, qui étoit éfectivement admirable ; mais qu'on ne doit pas se proposer comme un modèle digne d'être imité. POLYDORE a entierement suivi l'Antique, dans ses meilleurs Ouvrages. La vieille Ecole de *Florence* avoit une espèce de Grandeur, qui semblable à HERCULE, promit des Prodiges dès son berceau, & qui ont été acomplis, dans un assez haut degré, par LEONARD DE VINCI, qui ne manquoit pas non plus de Grace ; mais, d'une maniere encore plus parfaite, par MICHEL-ANGE BUONAROTI. Son stile est de lui-même; il n'est pas Antique, mais il avoit une espèce de Grandeur fiere, qui étoit telle au souverain degré ; il s'émancipoit même quelquefois,

jusqu'au

jusqu'au *Terrible*; quoiqu'en plusieurs Exemples, il y ait joint la Grace, pour lui servir d'assaisonnement. J'ai une Tête de Femme de lui, qui est d'une délicatesse à peine inférieure à celle de RAPHAEL, & qui, outre cela, conserve cette Grandeur, qui étoit son Caractère particulier. Lorsque le PARMESAN a copié les Ouvrages de MICHEL-ANGE, & y a joint la Douceur de son propre Stile, alors les deux ensemble font un Composé admirable, dont j'ai plusieurs Exemples. Je n'entends pas cependant, qu'ils soient préférables à ce qui est entièrement de MICHEL-ANGE, ni à ce qui est entièrement du PARMESAN, sur-tout à ce que ce dernier a de meilleur. Mais ils sont comme l'Ouvrage d'une autre main, & d'un Caractère qui tient le milieu entre les leurs. Car le PARMESAN avoit une Douceur enchantée; on remarque, en tout ce qu'il a touché, une Grace, soutenue d'une Grandeur, qui font qu'on ne le souhaiteroit pas autre qu'il est. Son Stile est entièrement de lui : il n'est aucunement Moderne, & il ne tient pas beaucoup de l'Antique. Il semble que ce qu'il a fait coule de la Nature même ; & que ce soient les Idées d'un Homme qui vivoit dans l'Age d'Or, ou dans l'Etat d'Innocence. J'ai une grande quantité de Desseins de lui ; mais il n'y en a que deux ou trois, où il s'agisse de quelque sang répandu, ou de la

L 3 mort

mort de quelcun; encore voit-on bien, qu'il n'y a pas travaillé, sans faire violence à son génie. Baccio Bandinelli avoit un Stile de Grandeur, que la Grace acompagnoit quelquefois. Le Correge avoit une Grace, qui ne cedoit en rien à celle du Parmesan, peut-être même, qu'il avoit plus de Grandeur que lui; mais d'un goût diférent du sien & de l'Antique. Ce qu'il avoit étoit pareillement de lui, & il l'emploïoit particulierement à des Sujets religieux, ou qui n'avoient rien de Terrible. Le Titien, le Tintoret, Paul Veronese, & d'autres de l'Ecole *Venitienne*, ont une Grandeur & une Grace qui ne sont pas Antiques; mais qui cependant, sont dans le Goût *Italien*. Annibal Carache avoit plus de Grandeur que de Gentillesse, quoiqu'il eût aussi quelque chose de cette dernière; au lieu que le Caractère du Guide a été la Grace. Rubens étoit Grand; mais sa Grandeur étoit dans un Goût *Flamand*. Nicolas Poussin étoit véritablement Grand & Gracieux, & c'est à juste titre qu'on l'apeloit le Raphael *François*. Les *Payſages* de Salvator Rosa font Grands; autant que ceux de Claude Lorain font Délicats. Le Stile de Philipe Laura n'est pas moins Délicat; & celui du Bourguignon est Grand. Enfin, Van Dyck avoit quelque chose de l'une & de l'autre

de

de ces bonnes qualités, mais il ne les avoit pas à un haut degré, ni même toujours. Il s'atachoit à la Nature choisie dans ses meilleurs momens; il la relevoit en quelque façon, & l'embellissoit. C'est par cette raison, que dans cette rencontre, sur-tout lors qu'il ne tomboit pas plus bas, il est le meilleur Modèle qu'il y ait, en fait de *Peinture en Portrait*, à moins que nous ne préférions une Chimère du Peintre, à une représentation véritable, de nous ou de nos Amis; & que nous ne voulions en imposer à la Postérité, ou perdre notre ressemblance & celle de nos Amis, & par-là nous ensévelir dans l'oubli, pour l'amour d'elle.

Comme, en fait de Raisonnement, il ne faut pas se reposer sur les Autorités des autres; mais qu'on doit avoir recours aux Principes sur lesquels elles sont, ou doivent être fondées: de même, s'en tenir à ce que les autres ont fait, ce n'est jamais faire que copier. Ainsi, *il faut qu'un Peintre ait des Idées originales de Grace & de Grandeur, qu'il tire des observations qu'il a faites lui-même sur la Nature*; quoique sous la conduite & avec le secours de ceux qui ont réussi par le même chemin, qu'ils ont tenu avant lui. Il ne faut pas qu'il suive aveuglément ce qu'il trouve d'excellent dans les autres; il doit au-contraire, se l'aproprier, & pénétrer dans la raison de la chose même,

comme ont fait, sans doute, ceux qui sont les Auteurs originaux de cette excellence: car ce sont des choses auxquelles le hasard n'a aucune part.

Les Idées que les Hommes ont de la Beauté varient ; on voit souvent aussi la même inconstance, à certains égards, dans celles qu'ils ont de la Magnanimité. Il ne seroit pas indigne de la recherche d'un Peintre d'observer, quelles ont été celles des Anciens sur ces matières, & d'examiner, si elles s'acordent avec le Goût d'à-présent; ou si elles ne le font pas, de savoir lesquels ont droit ou tort, en cas qu'on puisse le déterminer, par la raison. Si c'est une chose qui dépende seulement de la fantaisie, qu'il considére si les préjugés, que nous avons en faveur des Anciens, l'emportent sur l'opinion du Siècle present. Pour ce qui regarde les Draperies, il faut étudier les Anciens avec précaution, comme nous l'avons déja dit ci-dessus.

Au-lieu de faire des Portraits chargés des personnes, sotte coutume de les traduire en ridicule, trop en usage aujourd'hui ; il faudroit que les Peintres prissent une Face, & qu'ils en fissent une Médaille, ou un Bas-relief à l'Antique, en la dépouillant de ses déguisemens modernes, en relevant l'air & les traits, & en lui donnant l'ornement de ces tems-là, convenable au Caractère qu'on se propose de désigner. Tout le monde
con-

convient, que notre Ile fournit des Modèles aussi propres, par raport à la Grace & à la Beauté extérieure, qu'aucune autre Nation du Monde. Peut-être même, que l'ancienne *Grèce*, ni l'ancienne *Rome* ne sauroient se glorifier d'avoir fourni de plus brillans Caractères, que nous en donnons. Plût à Dieu que nous n'eussions pas en même tems autant d'exemples du contraire!

Enfin, il faut que l'esprit même du Peintre ait de la Grace & de la Grandeur, & que les sentimens en soient nobles & relevés.

Fais, ô Dieu Tout-puissant, que ta Grace
 Divine
De ses perçans rayons mon Esprit illumine;
Qu'elle échaufe mon cœur de l'ardeur de ses
 feux;
Pour contempler ta Gloire, acordes lui des
 yeux.
Daignes en dissiper tous les épais nuages,
Qui m'empêchent de voir tes merveilleux
 Ouvrages. (*).

Lorsque l'esprit jouït de la tranquilité & du repos, lorsqu'il ressent du plaisir & de la joie, c'est le tems propre pour les grandes & pour les belles Idées.

Sans honte, sans frayeur de revoir le Journal
De tout ce qu'on a fait, ou de bien, ou de mal:
 Sans

(*) MILTON, Paradis perdu, Liv. III. ỷ. 51.

Sans s'informer du tems, avec inquiétude,
Sans rechercher du Sort la triste incertitude,
Atendre seulement de Dieu le bon-plaisir,
Qui régit le Passé, le Present, l'Avenir.

De ce que l'on possède avoir le cœur content;
Avec humilité se servir du Present;
Suporter son malheur, armé de patience,
Sans jamais murmurer contre la Providence;
Savoir, qu'en cette vie, il n'est rien de constant,
Et que son Baromètre varie à chaque instant;
Espérer que le Sort, las d'être inexorable
Poura nous devenir un jour plus favorable;
Puisqu'il n'est point de tems, qu'il n'est point de saison,
Qui ne porte ses fruits, plus ou moins à foison;
Et que quiconque peut en faire un bon usage,
Connoit l'Art assuré de vivre en Homme sage.

Content, persuadé, que de tout ce qu'on voit,
Il ne se trouve rien, qui ne soit juste & droit;
Que ce grand Univers n'a rien que de conforme
Au vouloir de celui qui lui donna la forme;
Que la Création ne vient point du Hazard;
Qu'elle n'a pu se faire, ou plutôt, ou plus tard.

Je jouïs du Present, j'y borne mon desir,
Sans craindre ce que peut enfanter l'Avenir:
Je ne me flate point d'un bien encore à naître;
Et le mal que l'on craint poura bien ne pas être.

Il y a des gens qui s'imaginent tirer de l'avantage du mépris qu'ils font de toutes cho-

choses, & de l'aversion qu'ils témoignent en avoir ; mais ce n'en est pas un pour les Peintres. Il faut, qu'ils examinent toutes sortes d'objets, dans leur meilleur jour, & dans celui qui leur est le plus avantageux. Il faut, qu'ils fassent dans la Vie ce que j'ai dit, qu'ils devoient faire dans leurs Tableaux. Ils ne doivent point charger les accidens auxquels elle est sujète, ni enchérir sur les mauvaises qualités des choses, ni s'amuser à ce qu'elle a de bas & de boufon : ils doivent, au contraire, s'étudier à relever & à embellir tout ce qu'ils peuvent, & à pousser le reste aussi loin qu'il leur est possible.

J'entends par-tout, ô Dieu, célèbrer ta Bonté;
Par-tout on acomplit ta Sainte Volonté.
J'en triomfe en mon cœur, ma joie en est extrême;
Je te sers, je te crains, je t'adore, & je t'aime.
Comme autrefois JACOB, *Homme saint & pieux,*
Vid, pendant le sommeil, les Habitans des Cieux
Descendre par degrés, & remonter l'Echelle,
Qui touchoit de la Terre à la Voute éternelle.
Il s'éveille, il s'éfraie, il s'écrie en sursaut,
Voici par-où l'on peut monter jusqu'au Très-Haut.
C'est bien Toi que je voi, ce ne sont pas les Anges,
J'entens leurs saints Accords célèbrer tes louanges:

Char-

Charmé de voir, qu'ici tout fait ta Volonté
Mon plaisir est parfait, j'en suis tout tran-
 sporté:
Je t'adore & te crains, je t'aime & te revère
Je possède le Ciel en ce bas Hemisphère.

Après le Génie & l'Industrie, la Vertu est la meilleure qualité qu'un Peintre puisse avoir. Comme cette qualité est véritablement grande & aimable, & qu'elle naît des sentimens les plus sages & les plus nobles, elle en produit aussi de pareils. Un Esprit rempli de ces sentimens est plus propre à concevoir & à exécuter, qu'un autre qui est souillé & envélopé dans le Vice. Un Homme Vertueux a généralement plus de tranquilité, plus de santé, & plus de vigueur; & par conséquent, moins d'interruptions & de difficultés; & ainsi, il fait un meilleur usage de son tems, & il le met tout à profit. De sorte que les plaintes qu'on fait ordinairement, que la vie est courte, par raport à la perfection des Arts & à l'acomplissement des grands desseins, ne sont pas aussi justes qu'elles paroissent l'être. La vie est courte, il est vrai; mais les Hommes la racourcissent encore de beaucoup, par le peu de ménagement qu'ils en font.

Je sai, qu'on m'objectera, que les grands Esprits, & ceux qui ont de la vivacité sont naturellement sujets aux Passions violentes,

&

& aux Apétits déreglés ; & que dificilement on peut les retenir dans de juftes bornes. Mais n'eft-ce pas, parce qu'il n'y a pas encore affez de force d'efprit ? Et s'il y a eu de grands Hommes vicieux, n'auroient-ils pas été encore plus grands, s'ils avoient été vertueux ? Pour ce qui eft des Peintres, je conviens, qu'il s'en eft trouvé plufieurs, qui ont deshonoré leur Profeffion ; mais ç'a été parmi ceux du plus bas rang des Peintres de confidération. Ceux dont les Ouvrages nous font fi chers ont été des Hommes d'un jugement folide, & d'une vertu exemplaire. S'il y en a eu quelques-uns parmi eux, qui n'aient pas été exemts de toute forte de vice ; les défauts qu'ils ont eus font, en quelque manière, excufables, puisque c'étoit ceux dont les meilleurs Efprits ont été fuceptibles ; d'ailleurs, ils ne les empêchoient pas d'être véritablement de grands Hommes. Cependant, on ne fauroit nier, que s'ils avoient pu gagner fur eux-mêmes de chercher à ateindre à la véritable force d'Efprit, qui confifte à être Vertueux à tous égards, ils auroient été encore plus grands Peintres, qu'ils n'étoient : le Monde auroit été mieux fourni, plus enrichi & plus orné de leurs Ouvrages.

Il faut qu'un Peintre ait un tour d'efprit, doux & heureux, pour être fufceptible d'Idées grandes & aimables. Ces Idées augmentent cette heureufe difpofition de l'efprit,

prit, qui les a enfantées ; elles nourissent leur bonne Mère, & elles s'aiment réciproquement. Il y a peu d'autres Profeſſions, qui aient le même avantage. Les Jurisconſultes, les Médecins & les Théologiens, ſont ſouvent engagés dans des circonſtances, qui, quoique tolérables par la coutume, ne peuvent pourtant jamais être agréables : ils ont ſouvent afaire à des gens, dans leurs momens chagrins. L'Eſprit d'un Peintre eſt rempli, ou le doit être des penſées les plus nobles de la Divinité, des Actions les plus éclatantes des grands Hommes de tous les Siècles, des Idées les plus belles & les plus relevées de la Nature Humaine ; & il obſerve toutes les beautés de la Création. Le *Peintre en Portraits* a afaire ſeulement avec des gens de bonne humeur, ou du moins, qui afectent de l'être, dans le tems qu'ils ſont avec lui. S'il a un véritable Goût *Pittoreſque*, le plaiſir qu'il reſſent de ces ſortes de choſes contribuera extrêmement à produire cet heureux état de l'Eſprit, qui lui eſt ſi néceſſaire. Quelque grande que ſoit la variété du Goût des Hommes, en fait de Plaiſir ; & quelque mauvais qu'en ſoient les diférens mélanges, on conviendra généralement, que celui-ci eſt agréable. J'ai une particularité à remarquer ſur cela, parce que je m'imagine, qu'on n'y fait pas ordinairement atention. C'eſt le grand avantage qu'a la Vue ſur les autres Sens,

Sens, par raport au Plaisir. Ceux-ci en reçoivent, je l'avoue ; mais c'est un plaisir qui ne fait que passer, & qui est interrompu par des intervales longs, & insipides, & souvent encore pires. Les plaisirs de la Vue, au contraire, ressemblent à ceux du Ciel : ils sont perpétuels, & elle ne s'en rassasie point : si par hazard elle rencontre quelques objets qui la blessent, elle s'en détourne aussi-tôt. Il est vrai, que les Hommes en général peuvent voir, aussi bien qu'un Peintre ; mais non pas avec les mêmes yeux. On doit aprendre à voir, de même qu'on aprend à danser : les beautés de la Nature se découvrent à notre vue peu-à-peu, après une longue pratique dans l'Art de voir. Un Oeil judicieux & bien-instruit remarque une beauté admirable dans les Formes & dans les Couleurs des choses les plus ordinaires, & qui sont, à certains égards, de peu de conséquence. Il y trouve même quelque chose de plaisant & d'agréable, là où un autre ne voit que de la pauvreté & de la diformité. Mais la seule contemplation de la beauté de cette grande voute du Ciel est capable de contre-balancer une infinité de traverses & de miséres, qui se rencontrent dans la Vie.

 Je sai fort bien que, comme toutes les Créatures de l'Univers cherchent le Plaisir, dont ils font leur souverain Bien, il y a aussi une variété infinie de Goûts, par ra-

raport à ce Plaisir. Chaque Espèce en a qui lui sont particuliers ; & l'Homme, en cela, est un abregé du Tout. Il y a certaines Classes qui peuvent aussi peu goûter le Plaisir des autres, qu'un Poisson peut jouïr de celui d'un Oiseau, ou un Tigre de celui d'un Agneau. Un Homme, qui se renferme dans un Cloître, n'abandonne pas le Plaisir ; il le cherche, au-contraire, avec autant d'ardeur qu'un Débauché : toute la diférence qu'il y a c'est, que l'un rejette ce que l'autre apèle Plaisir ; Plaisir qu'il ne sauroit pourtant goûter lui-même, dans l'assiète où se trouvent son esprit & sa disposition pour un autre, qu'il peut goûter & qui est son fait. Je ne veux pas m'étendre d'avantage sur cette matière, parce que cela n'est pas de mon sujet, qui est seulement d'observer que, quoiqu'il soit possible, qu'un autre Homme méprise ce dont j'ai parlé, comme d'un Plaisir délicieux, il est pourtant certain, que celui qui n'est pas susceptible de cette sorte de Plaisir, n'a pas l'esprit bien tourné, pour la Peinture.

Mais il ne sufit pas que l'esprit soit libre, & qu'il soit d'humeur à s'atacher aux belles Idées, qui sont nécessaires aux Peintres, ni qu'il soit rempli des sentimens les plus nobles & les plus relevés ; il faut encore qu'ils aient cette même Grace & cette même Grandeur dans l'esprit, pour pouvoir apliquer ces qualités à leurs Ouvrages. Car

les

les Peintres se peignent eux-mêmes, comme d'autres l'ont déja remarqué avant moi; & cela doit être véritablement ainsi, par une consequence nécessaire de la nature des choses en géneral. Un Esprit badin cherche quelque chose de Plaisant & de Ridicule, & s'y atache naturellement, s'il en peut rencontrer: il s'en forme même dans l'imagination, s'il n'en trouve point de réel; & cela est pour lui, ce que le Grand & le Beau est pour un autre, dont l'Esprit est d'un meilleur tour. L'un passe légèrement sur un beau Caractère, & tâche même de l'abaisser, au-lieu que l'autre en relève un médiocre: *Cueille-t-on des Grapes des Epines, ou des Figues des Chardons?* Suposons un Homme à qui les diférens stiles de Raphael & de Michel-Ange sont familiers, mais qui connoit point le Caractère de leur l'Esprit: disons-lui, que l'un de ces deux Artistes étoit un Homme poli, d'un bon naturel, prudent & modeste; qu'il étoit ami & compagnon des plus grands Hommes qui étoient de son tems à *Rome*, tant par raport à la Qualité, qu'à l'égard de l'Esprit, & qu'il étoit le Favori de Leon X. l'Homme le plus poli du Monde: faisons-lui entendre, que l'autre au-contraire, étoit rude, hardi, fier &c, que lui & Jule II. qui étoit l'Esprit le plus violent de son Siècle, s'aimoient réciproquement; il ne lui sera pas dificile de distinguer, par leurs Ouvrages, à qui des

M deux

deux apartenoit le premier ou le second Caractère. On en peut faire l'expérience sur d'autres, avec le même succès.

Tout le monde convient, que les *Grecs* avoient une Beauté & une Majesté, dans leur Sculpture & dans leur Peinture, qui surpassoit celles de toutes les autres Nations; la raison de cela est, qu'ils se peignoient & se sculpoient eux-mêmes. En voïant & en admirant ce qu'ils ont fait, qu'on se souvienne de *Salamis* & de *Marathon*, où ils combatirent, & des *Thermopyles* où ils se dévouérent pour la liberté de leur Patrie: on voïoit ces paroles écrites sur les Tombes de ces derniers: *Va, Etranger, raporter aux* Lacédémoniens, *que nous gissons ici, en vertu de leurs commandemens.* Lorsque sur le Théatre, dans une Pièce d'Eschyle, il se trouva quelque chose qui sentoit l'Impiété, tout l'Auditoire prit feu, & se levant tout-à-coup s'écria, qu'on fasse périr ce Blasphèmateur des Dieux. Amynias son Frère sauta d'abord sur le Théatre, & fit voir le moignon du bras qu'il avoit perdu à la Bataille de *Salamis*, & representa aussi le Mérite de son autre Frère Cynegyrus, qui dans le même tems s'étoit généreusement sacrifié pour la Patrie. Le Peuple condamna Eschyle d'une voix unanime, & lui acorda la vie, en considération de son Frère Amynias. C'étoit-là des *Grecs!* C'étoit ce Peuple, qui peu de tems après,

porta

porta la Peinture & la Sculpture à un si haut degré de Perfection. Ce sont-là les Hommes, qui avoient cette Grace & cette Grandeur étonnante, que nous admirons avec tant de justice dans leurs Ouvrages. Les autres Nations les ont surpassés en d'autres choses; mais, pour la Magnanimité, elle étoit leur Qualité caractéristique.

Les anciens *Romains* ocupent le second rang: on remarque aussi de la Grace & de la Grandeur dans leurs Ouvrages. C'étoit un Peuple vaillant; mais ils avouoient assez la Supériorité des autres, en ce qu'ils les imitoient.

Longin dit, que l'*Iliade* d'Homère est le Flux d'un grand Océan, & que son *Odyssée* en est le Reflux. On peut dire la même chose des *Italiens*, anciens & modernes.

O *Rome!* Heureux Dépositaire de tant d'Ouvrages admirables de l'Art, que mes yeux passionnés n'ont jamais vus, ni ne verront jamais! Tu étois destinée à être la Maitresse du Monde! Lorsque Tu ne pouvois pas, suivant le cours naturel des choses sublunaires, soutenir plus long-tems un Empire qui avoit été élevé & conservé par les Armes, Tu en as établi un autre, à la vérité d'une nature diférente, mais d'une vaste étendue, & d'un grand pouvoir. Il ne faut donc plus s'étonner, de voir que l'*Italie* moderne, de même que l'ancienne

Rome; ait porté la Peinture à un si haut degré de Perfection.

Quelque corruption qui s'y soit glissée, par des raisons, dont la recherche n'est point de mon sujet, il n'y a point de Nation sous le Ciel, qui aproche tant des anciens *Grecs* & *Romains*, que la nôtre. On trouve, parmi nous, un courage, une fierté, une élevation de pensées, une grandeur de goût, un amour pour la Liberté, une simplicité, & une bonne-foi, que nous héritons de nos Ancêtres, & qui nous apartiennent, en qualité d'*Anglois*; & c'est en cela que nous en aprochons. Je pourois produire un long Catalogue de Soldats, de Politiques, d'Orateurs, de Matématiciens, & de Philosophes à peu près de notre tems, qui sont des preuves de ce que j'avance; & qui, par conséquent, font honneur à notre Patrie, & à la Nature Humaine. Mais, comme je me borne aux Arts, sur-tout à ceux qui ont quelque raport à la Peinture, & qu'outre cela, j'évite de faire ici mention des Noms de ceux qui sont en vie, quoiqu'il y en ait plusieurs de ceux, dont je veux parler, qui se presenteront d'abord à la pensée de tout le monde, je raporterai seulement l'exemple d'INIGO JONES, pour l'*Architecture*, de SHAKESPEAR & de MILTON, celui-ci pour la *Poësie Epique*, & l'autre pour la *Poësie Dramatique*; ils méritent d'être assis, comme ils le sont, à

la

la Table de la Renommée, parmi les plus illustres des Anciens.

Il viendra, peut-être, un tems, où les Ecrivains pouront y ajouter le Nom de quelque Peintre *Anglois*. Mais, comme dans la Nature, la Terre convertit la Semence en Herbe, ensuite en Epi verd, & enfin en Grain mûr, de même les Vertus d'une Nation commencent à bourgeonner, par des qualités moins parfaites, & s'avancent par une gradation aisée. La *Grèce* & *Rome* n'ont possedé la Peinture ni la Sculpture dans leur Perfection, qu'après avoir fait voir leur vigueur naturelle, par de moindres exemples. Je ne suis ni Prophète, ni Fils de Prophète : mais, à considérer l'enchaînement nécessaire des Causes & de leurs Evènemens, & à en juger par quelques anneaux de cette Chaîne du Destin, j'ose assurer, par la grande probabilité que j'y voi, que si jamais le Goût de Grandeur & de Beauté des Anciens, en fait de Peinture, commence à revivre, ce sera en *Angleterre*. Mais pour cela, il faut que les Peintres *Anglois*, pénetrés de la Dignité de leur Profession, & de leur Patrie, prennent une ferme résolution de faire honneur à l'une & à l'autre, par leur Piété, par leur Vertu, par leur Grandeur d'ame, par leur Bienveillance, par leur Industrie & par le mépris de tout ce qui est réellement indigne d'eux.

Je ne puis m'empêcher de fouhaiter à cette ocafion, que quelque Peintre plus jeune que moi, & qui aura eu dès fa jeuneffe de plus grands avantages, voulût s'évertuer à pratiquer la Grandeur d'ame, dont je viens de parler; il n'y a point de doute, qu'en y emploïant fes foins, il ne parvînt au point d'égaler les plus habiles Maîtres de tous les Siècles, & de quelque Nation que ce foit. Qu'étoient-ils plus que nous ne fommes, ou que nous ne puiffions être? Quels fecours aucun d'entre eux a-t-il eus, que nous n'aïons auffi? Nous en avons même plufieurs, que quelques-uns d'eux n'avoient pas. En voici un fur-tout des plus confidérables; je veux dire notre Réligion, qui a ouvert une ample Scène de chofes auffi nobles que nouvelles. Les connoiffances que nous avons de la Divinité font plus juftes & plus étendues; & celles que nous avons de la Nature Humaine font plus relevées, que ne pouvoient être celles, que les Anciens en avoient. Comme il y a certains beaux Caractères, qui font particuliers à la Religion Chretienne, elle fournit auffi les Sujets les plus nobles qu'on puiffe jamais s'imaginer, pour un Tableau.

DU SUBLIME.

C'*Eſt un Raiſonnement plus fort, plus relevé, Qui marque de lui-même un Sublime achevé.*

Il

*Il en soutient le Nom, à moins que la Vieillesse,
Ou qu'un Climat trop froid n'y marquent leur
 foiblesse.
Comme il peut arriver, si je n'emprunte rien,
Et qu'un Céleste Esprit n'y mette point du sien.*

*Descens donc, Uranie, étale tes merveilles,
Pendant l'obscure nuit, remplis-en mes oreil-
 les* (*).

On parle beaucoup du Sublime, sans que pourtant on convienne de la signification de ce Terme (†). Ainsi, avant que d'en faire usage, je veux me servir du privilége qu'on acorde à tout le monde, d'expliquer sa pensée. Je dirai ce que j'entens par-là, & la raison que j'en ai ; sans pourtant vouloir entrer dans une dispute en forme, sur aucun point, en quoi je difére des autres. C'est un Terme qui ne donne qu'une Idée confuse & incertaine, ou plutôt, qui n'en donne aucune ; car, comme je l'ai dit, on ne convient pas de sa signification ; c'est aussi ce qui fait que j'y en atache une, pour mon propre usage. Ceux qui ne voudront point adopter ma définition pouront faire ce que je fais ; c'est-à-dire, le définir & l'emploïer comme ils le jugeront à propos. C'est un Terme farouche, que je cherche à aprivoiser ; & dont je tâche de tirer quelque uti-
lité;

(*) Milton, Parad. perd. Liv. IX. ỳ. 42.
(†) Voïez Boileau, Traité du Sublime, Tom. III.

lité ; & comme on s'en sert sur-tout par raport à l'Ecriture, c'est à cet égard que je le considérerai premièrement.

J'entens, en général, par le Sublime, ce qui se trouve de plus exellent dans ce qui excelle ; comme l'Excellent est ce qu'il y a de meilleur dans ce qui est bon. La Dignité de l'Homme consiste particulièrement en ce qu'il pense, & qu'il peut communiquer ses Idées à un autre. Ainsi, j'entens, qu'en fait d'Ecriture, *les Pensées, les Images & les Sentimens les plus nobles & les plus relevés, & qui nous sont communiqués par les Expressions les mieux choisies*, en font le parfait Sublime ; ils en font l'Admirable & le Merveilleux.

Il peut y avoir des degrés, même dans le Sublime, & ce qui est d'un rang inférieur au plus éminent peut encore être Sublime.

La Pensée & le Langage sont deux excellences distinctes : il y a peu de personnes qui soient capables d'ajouter de la Dignité à un Grand Sujet, ou même de la lui conserver ; & il y a de certains cas, où il ne s'en trouve point, qui puissent le faire. La plupart des Hommes ne conçoivent pas avec Grandeur, & ne savent pas même produire leurs conceptions avec le plus d'avantage ; & ceux qui ont plus de capacité ne l'exercent que rarement. C'est par cette raison, que nous admirons, avec tant de justice, ce qui est si excellent & si extraordinaire.

La

La Grande Manière de penser, comme la Pensée en général, est, ou une pure Invention, ou ce qui naît des indices qui nous viennent du dehors.

Ce Passage, *Dieu créa au Commencement les Cieux & la Terre*, auroit été une Pensée noble, si elle avoit été Invention, & elle l'auroit été plus ou moins, selon que celui qui l'a inventée l'auroit entendue : & s'il avoit tâché de communiquer son Idée aux autres, elle auroit donné lieu à pousser l'Invention encore plus loin, pour l'expliquer & pour y donner de l'éclaircissement.

Comme cette pensée originale fut donnée à Moïse, par inspiration, & que celui-ci nous l'a communiquée, d'une manière concise, supposé qu'il n'en eût pas dit davantage que ces paroles, elle ne pouvoit manquer de paroître Grande à quiconque n'auroit eu même qu'une conception médiocre; mais elle auroit paru telle plus ou moins, suivant les diférentes capacités des Hommes, & selon leurs manières diférentes de penser : & elle auroit donné matière à l'Invention, quoi-que la première ébauche en fût empruntée. Car pour la Création, on peut la concevoir comme la Production de ce Globe & de ses Habitans, du Soleil, de la Lune & des Etoiles, & tout cela produit de Rien ; ou bien comme la Formation de toutes ces choses d'un Cahos ; ou comme l'Origine de la Matière universelle ; ou en-

fin, comme cette Matière modifiée, telle que nous la voïons, & de tous Etres Spirituels, c'est-à-dire, de toutes sortes d'Existences, quelles qu'elles soient, Dieu seul excepté, qu'on doit concevoir être Parfait & Heureux quoique Seul, dès les Siècles éternels, & avant cette grande Révolution.

Pour qu'une Pensée soit Sublime, il faut qu'elle soit grande : ce qui est bas & trivial est incapable de Sublime ; il faut qu'il y ait quelque chose qui remplisse l'Esprit, & qui le remplisse dignement.

Dieu dit. Au même instant les Archanges parurent ;
Les Esprits Immortels, & tous les Anges furent.
Son seul Commandement a tout Etre enfanté,
Lui seul vivant heureux de toute Eternité.
Dieu dit. En même-tems fut rempli le grand Vuide
De Mondes, d'Habitans du Sec & de l'Humide.
La Nature, à sa voix, sortit de son Néant,
Elle en reçut & l'Etre & la Forme, à l'instant.
Ce Moment n'étoit pas ; ce Moment vint à naî-
Dieu étoit TOUT EN TOUT. (tre.

Il n'est pas nécessaire, que ces sortes de Pensées soient de la dernière justesse, ni également Philosophiques, dans toutes les rencontres. Comme celle de la Création, dont je viens de parler, est grande, en quel-

quelque sens qu'on la prenne, quoi qu'elle ne le soit pas dans tous également, elle peut par conséquent, être Sublime en tous, malgré l'ancienne Maxime, *Ex nihilo nihil fit*, que de rien on ne fait rien : puisque, si cela est vrai, du moins cela n'est pas sensible, ni fort connu. De même, tout ce que nous pouvons dire de Dieu, est infiniment au-dessous de ce qu'il est ; mais quand on en aura dit tout ce qu'on en peut dire de plus relevé, cette Idée quoiqu'infiniment au-dessous de ce qu'il est, mérite de passer pour Sublime, parce que c'est l'Idée la plus relevée qu'on puisse se former de cet Etre Sublime, ou plutôt de cet Etre, seul Sublime, en comparaison de tous les autres.

Mais, quoique la Grandeur soit essentielle & que la Vérité ne le soit pas, une Vérité grande & utile est préférable à ce qui n'est qu'également grand, & qui n'est point véritable, ou qui étant véritable n'est d'aucune utilité.

Une Idée relevée de la Puissance de Dieu peut être Sublime, aussi bien qu'une Idée pareille de sa Bonté ; mais celle-ci aura une beauté, par raport à nous, qui ne se trouvera pas dans l'autre. *Ainsi a dit celui qui est Haut & Elevé, qui habite dans l'Eternité, & duquel le Nom est le Saint ; J'habiterai dans le lieu Haut & Saint & avec celui qui a le cœur brisé & qui est humble d'esprit, afin de vivifier l'esprit des humbles,*

bles, & afin de vivifier ceux qui ont le cœur, brifé (*). Ce paſſage, comme nous regardant de plus près, ſeroit pour cela préférable à celui-ci : (†) *Que la Lumière ſoit, & la Lumière fut*, quoi-qu'ils fuſſent, d'ailleurs, égaux.

La connoiſſance que nous avons de ce que la Nature peut faire, même ſur notre Globle, eſt ſi bornée qu'elle nous laiſſe beaucoup de licence, par raport aux Images, même lorſqu'on devroit les prendre à la lettre. Pour ce qui eſt des Hiperboles & des autres Figures, tout le monde, ſait qu'elles donnent encore plus de liberté ; cependant, dans l'un & dans l'autre cas, il faut éviter ce qui eſt abſurde ou ridicule. Il faut que les Sentimens, pour être Sublimes, ſoient juſtes & raiſonnables. C'eſt juſques-là que doit néceſſairement s'étendre la Vérité, ou du moins la Vrai-ſemblance. Il faut que les Sentimens ſoient tels, qu'on peut les ſupoſer dans un Homme, ſans le rendre extravagant ni viſionnaire ; & il importe peu qu'il y ait jamais eu en éfet, un Homme qui en ait eu de pareils, & qui ait agi ſuivant ces Sentimens. Ce qu'on impute à S. AUGUSTIN, *Si j'étois l'*ETERNEL *& qu'il fût Evêque d'*Hippon, *je deviendrois Evêque d'*Hippon, *afin qu'il fût l'*ETERNEL, eſt plutôt un Blaſfème, qu'un
Senti-

(*) Eſaïe, LVII. 15.
(†) Gen. I. 3.

Sentiment Sublime. Le Père des Horaces, dans la Tragédie de Corneille, a pouſſé la Grandeur d'ame à ſon plus haut période: lorſqu'il aprend, que deux de ſes Fils avoient été tués, & que le troiſième s'enfuïoit, il ne regrette pas la perte des deux premiers; mais tout ce qui lui fait de la peine, c'eſt la fuite honteuſe du dernier: *Seul contre trois! Que vouliez-vous qu'il fît? Qu'il mourût.* Hudibras a dit une choſe peut-être plus ſenſée, dans les Vers ſuivans, quoique ſa penſée exprimée en ſtile Burleſque n'eût jamais pu être Sublime, quand il s'y ſeroit rencontré autant de Grandeur, que de Juſteſſe.

Tel ſouvent gagne au pié, dans une occaſion,
Qui veut ſe ménager, pour plus d'une action.

Mais ce qui eſt dit de ce Vieillard eſt véritablement Sublime, quoiqu'il aproche de l'Extravagance, car le ſentiment en eſt noble; & quand même il ſeroit déraiſonnable, les Mœurs des anciens *Romains* le juſtifieroient. Malgré tout cela, Boileau, chez qui je trouve ce Paſſage, m'en a fourni un autre encore plus beau; car, outre qu'il eſt auſſi grand, il eſt plus raiſonnable, que l'autre. Il le tire de l'Athalie de Racine, comme un Exemple d'un Sublime parfait, à tous égards. Abner repreſente au Souverain Sacrificateur, qu'A-

THALIE

THALIE est irritée contre lui & contre l'Ordre entier des *Levites*: voici la réponse qu'il lui fait:

Celui qui met un frein à la fureur des Flots
Sait aussi des Méchans arrêter les Complots.
Soumis avec respect à sa Volonté Sainte,
Je crains Dieu, cher ABNER, *& n'ai point*
d'autre crainte.

En supposant un degré égal de Grandeur, ce qui a le plus de Solidité a aussi le plus de Beauté, & c'est ce qui est le plus Sublime.

De même que les Pensées, il faut que le Langage du Sublime soit le plus excellent: il ne s'agit que de savoir ce que c'est que cette excellence de Langage; si elle consiste dans des Figures, des Expressions, ou des Paroles qui soient fleuries, pompeuses ou sonores; ou bien, si la briéveté & la simplicité, ou même la termes ordinaires & bas ne sont pas ce qu'il y a de meilleur, en certaines occasions.

La Poësie, l'Histoire, la Déclamation, &c, ont leurs stiles particuliers; mais le Sublime est semblable à notre Cour Souveraine de Parlement, qui n'est pas sujète aux restrictions, qui limitent les Droits des Cours inférieures; *le Sublime, dis-je, n'est borné à aucun stile particulier.* Le plus excellent Langage est le Sublime; & celui-là est
le

le meilleur, qui expose les Idées dans leur plus grand jour. C'est-là la fin générale, & l'usage des paroles ; mais, si celles, qui plaisent à l'oreille, représentent les Idées avec la même force, elles sont sans doute préférables aux autres, & non pas autrement. Les paroles simples & ordinaires peignent quelquefois une grande Idée, par des traits mieux marqués, que ne le font d'autres, de quelque nature qu'elles soient. Il arrive quelquefois, qu'un Langage bas avilit l'Idée, & fait perdre à l'esprit son élevation naturelle ; mais, lorsqu'on a soin d'éviter cet inconvénient, il peut servir d'un moïen pour nous communiquer le Sublime, & l'Idée qu'il nous donne peut avoir plus de force, que quand elle nous est décrite par de plus grands mots.

Quel Fantôme de Femme à ma vue se présente,
Portant deçà, delà, sa tête chancelante ?
Malgré ses noirs chagrins, son port & sa beauté
Me la font regarder comme la Sainteté.
Gravement vers mon Lit, la-voilà qui s'avance :
Trois fois elle s'incline, & fait la révérence ;
Et faisant des éforts, sans pouvoir me parler,
Ses yeux font deux Egouts, *que l'on voit découler* (*).

On passe facilement sur ce que, les yeux du Fantôme de SCHAKESPEAR sont apelés des *Egoûts*, à cause de l'Idée dont l'imagina-

(*) SCHAKESPEAR, *Contes d'Hiver.*

gination est remplie, d'un torrent de larmes qui en coulent; la grande Image fait tant d'impression sur nous, qu'elle éface l'autre; mais, si ces yeux avoient été comparés à des Rivières, à des Chutes d'Eaux, ou à des Mers, elles n'auroient pas eu tant de force sur notre esprit, que ces Egoûts.

La Simplicité & la Briéveté, un seul mot même, a quelquefois plus de force & de beauté, que le Langage le plus magnifique & le plus pompeux, ou que les Périodes les mieux arondies.

La réponse *laconique* du Père des Horaces, que je viens de raporter, redouble la force du Sentiment relevé. Ce seul mot est une touche forte de pinceau, & un coup de Maître, qui peint la résolution & la détermination de l'esprit, mieux que ne le feroit le plus beau Discours, que le Poëte eût pu inventer.

Que la Lumière soit, & la Lumière fut; ces paroles considérées simplement, comme un trait d'Histoire de cette partie de la Création, décrivent la chose admirablement bien, en suposant, que le changement des Ténèbres en Lumière se fit dans un instant; & un plus long Discours en auroit gâté l'Image. Milton est plus difus, mais il ne dépeint pas la même chose : l'image qu'il fait est d'une nature diférente; la Lumière, selon lui, ne s'avançoit que lentement.

Que la Lumière soit, & la Lumière fut;
Au seul ordre de Dieu, ce pur Etre parut:
Et

Et sortant de l'Abîme, il commença sa route
A l'Orient doré de la Céleste Voute;
Et poursuivant son cours, par les airs nubileux,
Il fut envélopé d'un voile ténebreux.
Car, comme le Soleil étoit encore à naître,
La Clarté ne pouvoit que foiblement paroî-
 tre (*).

Ici la Déscription lente dépeint le mouvement de la Lumière, comme d'une vapeur qui s'exhale de la Terre, qui s'élève & s'augmente peu-à-peu, semblable à l'Aube du Jour derrière les Montagnes. Celle de Moïse est comme la Foudre, ou un Magazin qui prend feu tout-à-coup, & dont l'éclair frape vivement.

Mais ceci est l'Image la moins importante de l'Ecrivain inspiré, & le moindre trait de la briéveté de son Stile, en cet endroit; car il renferme outre cela une vaste Idée de la Puissance de Dieu, dont la Parole produisit, dans un instant, une Créature aussi noble, & aussi utile que l'est la Lumière. Les Paroles, dont je me suis servi, ou plutôt, les meilleures, qu'on auroit pu choisir, n'auroient pas frapé l'Imagination avec tant de force, que l'a fait ce trait.

Cette manière d'exprimer une chose indirectement, & comme par un détour, est tout-à-fait Poëtique & Sublime. J'en raporterai un autre exemple : (†) *Combien font*

(*) Milton, Paradis perdu, Liv. VII. v. 243.
(†) Esaïe, LII. 7.

sont beaux sur les Montagnes les piés de celui qui aporte de bonnes nouvelles. L'Image qui est ici donnée n'est d'aucune conséquence, & l'intention de ces paroles n'est qu'un Précepte sec. *Aies soin d'être un Messager de bonnes nouvelles, si tu veux être reçu*; mais c'est la manière de donner cette Image, qui remplit l'esprit d'une Idée Grande & Agréable, & qui l'enrichit en même tems d'une instruction fort utile.

Loin de douter, que le Stile fleuri, poëtique, ou héroïque, n'ait aussi ses Beautés, il y en a qui ont voulu y borner le Sublime; lors-qu'il est soutenu par une pensée relevée, qu'il la fait le mieux sentir; & que par-là, il est autant agréable qu'utile. Je tombe d'acord, qu'alors c'est celui qu'on doit choisir, mais non pas autrement. Quand on l'aplique à quelque absurdité, il est dégoutant; & lors qu'une pensée basse & triviale en est le sujet, loin de l'élever, il la rend au contraire ridicule, ou le Lecteur le devient lui-même, s'il s'y laisse tromper, & qu'il s'imagine que la chose doit avoir un autre sens, qu'elle n'a en éfet, ou qu'elle n'auroit paru avoir, si elle n'avoit pas été revêtue de ces Ornemens, qui ne lui conviennent pas. Jé dis plus; lors qu'on s'en sert, pour communiquer une Idée relevée, & qu'il fait au-de-là de ce qu'il faut pour cette fin, c'est plutôt un Défaut, qu'une Beauté; car on ne doit pas, même dans ce
Stile,

Stile, donner trop d'étendue à l'imagination. Quoique les Amplifications se répandent de tous côtés, il faut qu'elles soient formées, chacune en particulier, d'une manière aussi concise que la nature de la chose le peut permettre.

Dans la Description que Milton fait de l'Esprit Malin & de son Armée d'Anges déchus, on remarque une profusion d'Ornemens, sur-tout de Comparaisons; cependant, on voit, dans chacun de ces Ornemens, un ménagement admirable, par raport au Langage ; & il n'y a pas un seul mot qui ne convienne au sujet.

Comme une haute Tour, superbement monté,
Cet Archange conserve encor de sa beauté.
Son malheur cependant paroît peint sur sa face;
Puis-qu'on en voit l'éclat, qui par degrés
 s'eface.
Il ressemble au Soleil, qui, d'un sombre hori-
 zon,
Perce l'air épaissi de la froide Saison:
Ou lorsque son brillant, ofusqué par la Lune,
Ne soufre qu'à regret une Eclipse importune,
Et qui n'éclairant pas les lieux de son trajet,
En fait trembler le Prince & frémir le Sujet.
Cet Esprit orgueilleux, malgré sa décadence,
Brille encor sur le reste, en honneur, en puis-
 sance.
Il est vrai, que son front défait & foudroié,
Ne témoigne que trop un esprit éfrayé;

Ses sourcils herissés font paroître une rage,
Qui ne tend qu'au forfait, qu'au meurtre, qu'au carnage.
Quelque brillant que soit son œil fier & cruel,
Il est prêt d'avouër, qu'il est très-criminel :
Et touché de pitié, pour ces pauvres victimes,
Qui, quitant leur bonheur, l'ont suivi dans ses crimes,
Il est au désespoir, que ses imitateurs
Se trouvent condamnés à d'éternels malheurs.
Des millions d'Esprits, que séduisit sa faute
De toutes les grandeurs ont perdu la plus haute :
Et malgré leur éclat, leur faste, leurs honneurs,
Ont été pour jamais acablés de douleurs.
Ainsi qu'une Forêt de Chênes embellie,
Ou de superbes Pins une Plaine enrichie,
Que la Foudre a privés de leur verd ornement,
Detruisant leurs rameaux par son feu consumant (*).

Une Description plus prolixe auroit été superflue : mais il n'y a rien à craindre de ce côté-là, dans ce qui suit. C'est la Description de la seconde Personne de la Trinité, qui vient avec son Equipage Céleste.

Et pour créer de rien un Monde tout parfait,
Ainsi qu'au grand Conseil le projet en fut fait :
Contemplant des hauts Lieux, & du Trône sublime
Le Goufre vaste, obscur, le grand, l'immense Abime, *Sem-*

(*) Milton, Paradis perdu, Liv. I. ꝟ. 589.

Semblable à l'Océan, dont les vents furieux
S'éforcent de porter les vagues jusqu'aux
 Cieux,
Le Verbe Tout-puissant, avec sa Voix tonnante,
Aplanit ces grands flots & tança la tourmente.
Après quoi soutenu des zélés Chérubins,
Et revêtu de Gloire, & des Honneurs Divins,
Il entra plus avant dans le Chaos énorme;
Et sa Voix lui donna la figure & la forme (*).

Je n'ai pas donné ces Essais des diférens Stiles, comme des preuves qu'ils soient l'un ou l'autre, ou chacun en particulier, ce qu'on apèle le Langage Sublime; car ce seroit une *Pétition de Principe*, puisque c'est encore une chose indécise, que ces Passages le soient. D'ailleurs, si le Stile bas est incompatible avec le Sublime, comme quelques-uns le prétendent, il s'en suivroit de là, que l'endroit où il se trouve, ne sauroit être Sublime. Mais, si je les ai raportés, ce n'a été que pour faire voir, que tous ces diférens Stiles peuvent être les meilleurs, en certaines rencontres. Lors donc, que cela se trouve ainsi, on ne dira pas assurément, qu'un plus mauvais soit le seul Sublime, & cela par raport aux mots, considerés séparément du sens & de leur véritable usage; car, à ce compte, le parfait Sublime doit consister dans les plus nobles Pensées, mais non pas dans la meilleure manière

(*) MILTON, Paradis perdu, Liv. VII. ℣. 209.

nière de les exprimer. De sorte que, la Sublimité de ces diférens Stiles étant une fois établie sur ce Principe, cela prouvera aussi, que ces passages sont Sublimes, s'il ne s'y rencontre point d'autre objection, que le Stile ; quoique ce n'ait pas été ce que j'avois particulièrement en vue.

Les seules raisons qu'on peut donner de la singularité d'un Stile, en matière de Sublime, sont que, comme la Pensée doit être relevée, il faut que le Language le soit aussi, pour l'exprimer de la manière la plus propre ; parce que les Paroles sonores servent à la même fin, & plaisent en même tems. J'avoue, que tout ceci est véritable en général ; mais pourquoi se sert-on du terme de *Sublime*, préférablement à celui de *Meilleur de tous*, puisque l'un & l'autre signifie la même chose, si ce n'est que l'un relève l'Idée & que l'autre l'abaisse ? Mais je nie, que la chose soit toujours ainsi ; & je soutiens seulement, qu'un Stile simple peut être quelquefois le plus Excellent, quoique les Pensées basses, & triviales ne puissent jamais être si distinguées ; & quand un semblable Stile répond mieux qu'aucun autre à la fin du Langage, quand il nous imprime le mieux une Image, bien qu'il ne le fasse pas avec délicatesse comme un Cachet, mais rudement comme un coup de Massue, c'est alors, & alors seulement, (selon moi) qu'il est Stile Sublime ; parce que
c'est

c'est le Meilleur, dans cette occasion, & ce que tout autre qu'un grand Génie n'auroit ofé rifquer. J'avoue, qu'il y manque le plaifir de l'Harmonie des Paroles; mais on s'en trouve abondamment dédommagé, fi l'on fait atention au Difcernement de celui qui a fait un choix fi judicieux.

Il y a, dans la Briéveté & dans la Simplicité, une beauté, qui fuplée fufifamment à ce qui lui manque: l'efprit s'atache au fens de la chofe, comme à un point fixe, au-lieu que, dans un Stile fleuri, il peut fe laiffer emporter aux charmes qu'il y rencontre, & fe laiffer féduire par les beautés moins effentielles, qui ne font que fraper l'oreille agréablement.

LONGIN nous a fourni une Preuve de l'avantage qu'a cette Simplicité fur l'Ornement, dans l'explication qu'il a faite du fameux Texte de MOÏSE. Soit qu'il n'en ait jamais vu une copie véritable, ou qu'il ait voulu enchérir deffus. Voici comme il le raporte: *Et Dieu dit, Quoi? Que la Lumière foit, & la Lumière fut*. Il femble, que quelque Rétoricien y ait inferé cette particule *Quoi*, comme une Fleur, pour réveiller l'atention. L'Aplication en auroit été fort jufte, fi ç'avoit été quelcun d'un Caractère inférieur, qui eût parlé. Mais en difant, *Dieu dit*, cela fufit; & fupofer, qu'on ait befoin de quelque autre chofe, c'est rabaiffer l'Idée qu'on a de celui qui parle.

Après avoir ainsi expliqué ma Définition, & après l'avoir prouvée, autant qu'il m'a été possible, il paroît, que l'Idée que j'ai du Sublime difére de celle qu'en ont quelques autres (*). Je le borne au Sens, & je lui donne de l'étendue, par raport au Stile. Les autres au-contraire, sont pour un certain Stile, & veulent que ce soit une Sublimité séparée, indépendamment de la Pensée. Nous ne sommes pas non plus d'acord, par raport à la manière de soutenir les Idées que nous en avons: pour moi, je n'ai fondé les miennes, que sur la Raison.

J'avoue, qu'après tout, on ne sauroit déterminer, avec certitude, ce qui est Sublime, & ce qui ne l'est pas; parce qu'on ne peut pas dire, dans toutes sortes de cas, quelle Pensée apartient à cette suprême excellence, ni qu'une telle & telle façon de s'exprimer est la meilleure. C'est à chacun en particulier à en juger pour lui-même, comme dans plusieurs autres ocasions plus importantes. Mais ce que j'en ai dit poura, peut-être, servir à donner de l'éclaircissement à ces choses: du moins ai-je fait voir ce que j'entens par ce Terme; & cela servira de préambule au but principal que je
me

(*) Voïez LONGIN, Chap. 32. &c. BOILEAU, pour sa Définition du Sublime, dans sa 12. Réflexion Critique sur LONGIN. La Dissertation de Mrs. HUET & LE CLERC contre BOILEAU, &c. Quoiqu'à dire le vrai, les deux premiers, dans les lieux cités, contredisent à ce qui est compris dans leurs diférens Discours en général.

me suis proposé, qui est de parler du Sublime, en fait de Peinture. Il est vrai, qu'on n'aplique pas ordinairement ce Terme à notre Art, mais on l'auroit fait, sans doute, si la connoissance en eût été plus générale, & qu'on en eût traité autant que de l'Ecriture. Car assurément le plus haut degré d'excellence, en fait de Peinture, mérite également & même davantage cette distinction, parce qu'elle ocupe plus de Facultés particulières à la Créature la plus noble que nous connoissions.

Je dis donc, qu'à cet égard, le Sublime consiste dans *les Idées les plus grandes & les plus belles, soit qu'elles soient corporelles ou non, lorsqu'elles nous sont communiquées de la manière la plus avantageuse.*

Par la Beauté, je n'entens pas celle de la Forme, ni celle de la Couleur, que le Peintre copie des objets où il la trouve. Quelque bien imitée qu'elle soit, je ne la regarde pas sur le pié de Beauté Sublime, parce que celle-ci ne demande guéres plus de choses que l'œil, la main & la pratique. On pouroit apeler Sublime une Idée rélevée de Couleur, dans une Face ou dans une Figure Humaine, s'il étoit possible de l'avoir, & qu'elle pût se communiquer, comme je croi que cela ne se peut pas; puisque les meilleurs Coloristes n'ont pas égalé la Nature jusqu'à present, dans cette partie. L'Art a eu beau lui faire la cour, elle a tou-

jours conservé une grande distance entre elle & lui. Il n'en est pas de même, par raport aux Formes, comme nous le trouvons dans les meilleures Statues Antiques *Grèques*, dans lesquelles, par conséquent, je reconnois du Sublime. On on en pouroit dire autant d'un Tableau, par raport au même genre & au même degré de Beauté, si cela se trouvoit dans quelque Tableaux; mais je ne croi pas qu'il y en ait, où l'on trouve des Exemples de cette nature, en un si haut degré, que dans les Statues Antiques. Cependant on rencontre, dans les Pièces de Peinture, une Grace & une Grandeur, qui naît de l'Attitude, ou de l'Air du Tout, ou de la Tête seulement, & qu'on peut, avec justice, apeler Sublime.

C'est dans ces qualités, je veux dire dans la Grace & dans la Grandeur, comme aussi dans l'Invention, dans l'Expression & dans la Composition, que je renferme le Sublime, en fait de Peinture, quand on les trouve dans les Tableaux d'Histoires & dans les Portraits.

Si l'Histoire, Sublime en elle-même, ne perd rien de sa dignité, sous la main du Peintre ; si au-contraire, il la relève & l'embellit, ce qui ne peut se faire, sans que les Formes, les Airs des Têtes, & les Attitudes des Figures soient conformes à la Grandeur du Sujet: s'il y insére des Expédiens & des Incidens, qui fassent remarquer

en

en lui une Elévation de Pensée, & que toutes choses nous y soient communiquées d'une manière ingénieuse, soit dans une Esquisse, dans un Dessein, ou dans un Tableau fini, c'est-là ce que j'apèle Sublime, en fait de Peinture : comme aussi, lorsqu'on donne un Caractère noble, ou qu'on l'augmente, tel qu'est un Caractère de Sagesse, de Bonté, de Grandeur d'Ame, de quelques autres Vertus, ou de quelques autres Excellences que ce soit, le tout avec une ressemblance juste & convenable. Mais un Sujet vil & un Caractère bas sont incapables de Sublime, en fait de Peinture ; de même que la meilleure Composition, lorsqu'elle se trouve apliquée à de tels Sujets.

Quand il s'agit du Sublime, en fait d'Ecriture, on peut exposer à la vue ce qui doit servir d'explication & d'éclaircissement à ce qu'on a dit, sans la moindre diminution de son Lustre original. La Peinture n'a pas le même avantage, dans la Description qu'on en fait : quelque ingénieuse qu'elle soit, la chose perd beaucoup de sa Beauté. Qui est-ce qui peut décrire l'Air de la Tête ; soit, par raport à son Caractère général de Grace & de Dignité, ou par raport aux Caractères particuliers, de Sagesse, de Bonté, & de Douceur ; ou qui peut décrire les éfets de quelque Passion, ou de quelque Agitation de l'Ame ? Qui peut, par des paroles, faire sentir ce qu'ont

fait

fait RAPHAEL, LE GUIDE, OU VAN DYCK, avec leurs pinceaux ? C'est aussi par cette raison, que j'aurois du être plus réservé, & me dispenser de raporter tant d'Exemples, quand même je n'en aurois pas déja donné plusieurs pour d'autres fins, qui serviront aussi de preuves pour le Sublime, en fait de Peinture ; & que l'on peut trouver en diférens endroits, dans ce que j'ai écrit sur cet agréable Sujet. J'en ajouterai cependant un ou deux ici ; dont le premier sera de REMBRANDT. Il est certain, qu'il nous a donné, sur un quart de feuille de papier, une Idée de *Lit de mort*, dans deux Figures, avec très-peu d'*Acompagnemens*, & seulement en *Clair-obscur*, qu'il est impossible au Prédicateur le plus éloquent de dépeindre aussi vivement, par le Discours le plus patétique. C'est une chose que je ne prétends pas décrire : il faut, la voir ; je dirai seulement quelles en sont les Figures, avec les autres circonstances. C'est un Vieillard dans son lit, & qui est sur le point d'expirer : ce lit n'a qu'un simple rideau, avec une Lampe suspendue au-dessus. C'est dans une espèce de petite Alcove, qui d'ailleurs est obscure, quoique la Chambre voisine, qui est la plus proche de la vue, soit en plein jour, où l'on voit le Fils de ce Veillard agonisant, qui est en prières. O Dieu ! qu'est-ce que ce Monde ! La Vie passe comme une vieille Fable !

C'est

C'est fait de ce bon Homme, cette demi-lueur de lampe, en plein midi, y donne une expression de solemnité si touchante, acompagnée d'un certain calme triste & lugubre, qu'elle égale celle des Airs & des Attitudes des Figures, qui en Expression ont le plus haut degré d'excellence, de toutes celles que je me souviens d'avoir vues, ou que je puisse me figurer pouvoir entrer dans l'imagination.

C'est un Dessein que j'ai : & c'est un exemple d'un Sujet important, qui fait une impression sur l'Esprit, par des moïens & des incidens, qui découvrent autant une Elevation de Pensée, qu'une belle Invention; & tout cela de la manière la plus ingénieuse, & avec la plus grande Simplicité, laquelle convient, dans ce Cas sur-tout, mieux qu'aucun Embellissement de quelque nature qu'il soit.

L'autre Exemple sera de F R E D E R I C Z U C C A R O. Il a fait une *Annonciation*, qui donne une Idée, telle que nous devons l'avoir d'un Evènement si surprenant. L'Ange ni la Vierge n'ont rien de particulierement remarquable; mais on voit au-dessus, Dieu le Père & la Sainte Colombe, avec un Ciel spacieux, qui contient un nombre infini d'Anges qui adorent, & se réjouïssent. De côté & d'autre sont assis les Prophètes, avec des Cartelles à la main, sur lesquelles sont écrites les Prédictions
qu'ils

qu'ils ont faites, de l'Incarnation Miraculeuse du Fils de Dieu; ajoutez à tout cela de petites Emblêmes, qui ont du raport à la Bien-heureuse Vierge (*).

Je suis, peut-être, trop prévenu en faveur de la Peinture ; cependant, je ne le suis pas tant, que je ne reconnoisse, que nous avons peu d'Exemples du parfait Sublime, suposé même qu'il s'en trouve; c'est-à-dire, où la Pensée soit Sublime en elle-même, & où elle soit exprimée d'une maniere qui y réponde parfaitement. Il y a toujours quelques défauts, même dans les meilleurs Morceaux, au-lieu qu'on trouve, dans les Auteurs, des Passages Sublimes, dont les paroles ne sont pas seulement les plus propres & les plus convenables au Sujet, mais qui en même tems sont les plus belles. Voici donc ce qui fait honneur à notre Art. Il n'y a personne qui soit encore parvenu au degré d'Excellence dans toutes ses Parties. C'est la tâche d'un Ange, ou de quelque Homme Angélique, mais qui n'a pas encore paru. RAPHAEL & quelques autres ont ateint au Sublime, & se sont élevés autant qu'HOMÈRE, ou que DÉMOSTHÈNE : mais il est impossible de trouver, je ne dis pas un Tableau entier, ni même une Figure, mais une simple Tête, qui n'ait quelque défectuosité; au-lieu que,

(*) L'Estampe en est gravée par CORNEILLE CORT, en deux feuilles.

que, dans les Ecrivains, on voit leurs beaux endroits, détachés & parfaits.

Mais, comme la Couronne ne sauroit pècher, il en est de même du Sublime : où il se rencontre, rien n'y paroît manquer ; & lorsque l'on y trouve quelque défectuosité, on la pardonne aisément, tant le Sublime seul remplit & satisfait l'Esprit. Toutes les fautes cèdent & disparoissent en sa presence ; quand il se fait voir, il est semblable *au Soleil, qui traverse les vastes Deserts du Ciel* (*).

C'est avec beaucoup de jugement que LONGIN rend raison des défauts que l'on remarque, dans ceux qui se sont élevés au Sublime : leur Esprit, dit-il, apliqué à ce qui est Grand, ne sauroit s'atacher aux petites choses. Il est certain, que la vie & la capacité d'un Homme ne peuvent pas sufire à l'un & à l'autre ; ni même pour tout ce qu'il y a de Grand, dans la Peinture. Mais, qui n'aimeroit mieux être DÉMOSTHÈNE, qu'HYPERIDE ; quoique l'un n'ait eu aucun défaut, & que l'autre en eût plusieurs ? Cet autre en échange avoit le Sublime ; il étoit admirable, sans être pourtant tout-à-fait irrépréhensible. Je parle encore après LONGIN. Le Sublime élève l'Ame de celui qui l'aperçoit, il lui donne une plus haute Idée de lui-même, il le remplit de joie, & d'une espèce d'Ambition noble ; comme

(*) PINDARE.

si c'étoit lui-même, qui eût produit ce qu'il admire. Il ravit, il transporte, & il cause en nous une certaine Admiration, mêlée d'Étonnement. Semblable à une Tempête, il chasse tout devant lui.

Il est vrai, que par-tout on trouve du plaisir;
Mais il n'excite pas toujours un grand desir.
Une molle langueur s'empare de notre Ame,
Lors-qu'elle ne sent point l'éfet d'une autre flâme.

Ici j'ai le plaisir d'admirer la Beauté,
Mon cœur en est ému, j'en suis tout transporté.

Mon Esprit du Sublime éprouve la puissance,
Quoique pour d'autre objet il n'ait qu'indiference (*).

J'ai fait voir, dans les Chapitres précedens, ce que j'entens par les Règles de la Peinture. Quoique quelcun ait pu les entendre & les pratiquer toutes, je dis cependant, qu'*il te manque encore une chose;* *Va*, & tâches d'ateindre au Sublime. Car, il ne sufit pas à un Peintre de plaire, il faut qu'il surprenne.

Plus ultra, étoit le Mot de l'Empereur CHARLES-QUINT: ses Actions ont été d'un genre Sublime; ou, comme Monsieur de St. EVREMONT les définit fort-bien, elles ont été plutôt Vastes, que Grandes.

Ce

(*) MILTON, Paradis perdu, Liv. VIII. ỳ. 523.

Ce devroit être auſſi le Mot de tous ceux qui s'apliquent à un Art noble, & ſur-tout du Peintre. Il ne faut pas que, ſemblable à Pyrrhus, il ſe propoſe de faire la Conquête d'une Province, puis d'une autre, enſuite d'une troiſième, & qu'après cela, il ſe repoſe : il faut, qu'à l'imitation du Tems, il avance toujours, ou,

Comme la Mer du Pont, *par ſa courſe rapide,*
Sans avoir de Reflux, ſe mêle au Propontide,
*Et de ſes claires eaux vient groſſir l'*Hellespont.

SHAKESPEAR.

Il faut qu'il gagne continuellement du terein. Quelques Règles qu'on donne, pour des Règles fondamentales de l'Art, il faut que le *Plus ultra* y ſoit entrelacé, comme un fil d'or qui règne ſur toute la Pièce.

Se contenter de la médiocrité dans l'Art, c'eſt faire voir un eſprit bas & incapable même de cette médiocrité. Supoſé qu'on y parvienne, c'eſt un état inſipide, & une eſpèce d'Être imaginaire. Ne ſe point faire remarquer en quelque choſe, c'eſt ne point exiſter du tout ; & il vaudroit encore mieux ſe faire remarquer, comme un lourdaut.

De quelques ſoins que ſoit notre Eſprit agité,
Comme il peut s'élever juſqu'à l'Eternité,

Qui voudroit voir son Ame immobile, éfrayée,
Rentrer dans l'afreux sein de la Nuit in-
 créée. (*).

Celui qui, à l'épreuve, se trouve incapable de quelque Science, doit jetter la vue sur quelque autre chose, jusqu'à ce qu'il en découvre une, où il puisse exceller, puis qu'il n'y a personne qui ne puisse le faire par quelque endroit; mais celui qui, s'aquitant passablement bien de son emploi, s'arrête-là, sans s'éforcer d'atraper un plus haut degré de perfection, est une sorte d'Animal qui facilite la Transition de l'Homme à la Bête.

Lorsqu'on ne se proposera qu'une imitation exacte de la Nature, on se trouvera infailliblement trop court pour y pouvoir ateindre. De-même aussi, quand on n'ambitionne que ce qu'on trouve dans un ou dans plusieurs Maîtres, on se rend incapable d'ateindre jamais à leur perfection. Il faut, que celui qui s'éforce de monter au Sublime, se forme une Idée de quelque chose au-dessus de tout ce qu'on a encore vu, ou de tout ce que l'Art & la Nature ont produit: il doit se former une Idée de la Peinture, telle que toutes les qualités excellentes des diférens Maîtres y soient réunies; & que leurs défauts, de quelque nature qu'ils puissent être, en soient retranchés.

Les

(*) MILTON, Paradis perdu, Liv. II. ℣. 146.

Les plus grands Deſſinateurs Modernes n'ont pas, dans les diférens Caractères, cette Beauté excellente, qu'on remarque dans les Antiques. Les Airs des Têtes, même de RAPHAEL ſont inférieurs à ceux des Antiques, quand leurs Sujets ont été égaux, comme auſſi à quelques-uns DU GUIDE, par raport à la Grace. Le Coloris de RUBENS, & de VAN DYCK n'égale pas celui DU TITIEN, ni du COREGE ; & les meilleurs Maîtres ont rarement penſé comme RAPHAEL, ou compoſé comme REMBRANDT. Imaginonsnous donc, un Tableau deſſiné, comme le LAOCOON, l'HERCULE, l'APOLLON, la VENUS, ou quelqu'autre de ces merveilleux Monumens de l'Antiquité. Repreſentons-nous en les Airs des Têtes, ſemblables à ceux qu'on remarque dans les Statues, dans les Buſtes, dans les Bas-réliefs, & dans les Médailles Antiques, ou ſemblables à quelques-uns du GUIDE; le tout colorié, comme les Coloriſtes les plus habiles ont fait, avec le pinceau le plus leger & le plus convenable au Sujet ; & enfin, que l'Invention & la Compoſition ſoient dans un même degré d'excellence, que les autres parties. Quel Prodige de l'Art ne ſeroit-ce pas ! Ce ſeroit-là un Tableau, & c'en ſeroit un, tel que le Peintre devroit ſe l'imaginer, & mettre devant lui, pour l'imiter.

Il ne faut pas qu'il s'arrête-là : il doit encore se former une Idée originale de Perfection. On ne doit pas suposer, que le plus haut degré où les meilleurs Maîtres soient jamais parvenus, soit le plus haut période où la Nature Humaine puisse ateindre. On auroit pu s'imaginer, que LEONARD DE VINCI, ou que MICHEL-ANGE avoient poussé l'Art aussi loin qu'il pouvoit aller, si RAPHAEL n'avoit pas paru; comme, suivant les aparences, on l'a cru de CIMABUE & de GIOTTO, dans leur tems.

Credette Cimabue *nella Pittura*
Tener lo Campo, & ora hà Giotto *il Grido;*
Si che la fama di colui oscura.
<div align="right">DANTE.</div>

Qui sait ce qui est encore caché dans le Sein du Tems! Il peut naître quelcun, qui obscurcira RAPHAEL : il se peut trouver un nouveau COLOMBE, qui traversera l'Ocean *Atlantique*, & qui ira beaucoup plus loin, que les Colonnes de cet HERCULE. C'est ce que feroient les Contours & les Airs des meilleures Antiques, réunis aux meilleurs Coloris des Modernes. Il n'est pas même impossible de faire encore plus que cela ; & c'est ce *Plus* auquel on devroit s'apliquer.

Pour créer l'Univers, Dieu n'eut point de Modelle ;
Pour le faire, il suivit son Idée Eternelle.

L'Ar-

L'Artiste doit aussi poussé d'un feu Divin
Tenter ce que n'a fait encore aucun Humain.

Voilà la grande Règle, pour parvenir au Sublime : mais il ne faut pas s'en servir, avant que d'avoir bien connu, & bien pratiqué les Règles fondamentales de l'Art. On ne la doit déploïer qu'après avoir fait beaucoup de chemin ; de-même qu'il arrive souvent à la Commission d'un Amiral, ou d'un Général dans quelques Expeditions éclatantes. Le Sublime abhorre la gêne ; il ne reconnoit point de bornes ; c'est l'Entousiasme des grands Genies, & la Perfection de la Nature Humaine. Il est semblable au Paradis de MILTON.

Plaisir, qui ne connoit ni mesure ni règle (*).

Remets-moi, s'il te plait, où me mit la Nature.
De mon vol trop hardi je crains l'enchantement ;
Je crains, que transporté loin de mon Element,
Et de Bellerophon *sur la Monture fière,*
Pour m'y pouvoir tenir, n'aïant que la crinière,
Je ne vienne à tomber dans les Champs Aleïens,
Où je sois séparé du reste des Humains (†).

J'ai fait jusqu'ici tout ce qu'on peut dire, avec justice, qu'il me convenoit de faire, pour montrer l'amour sincére que je porte

(*) MILTON, Paradis perdu Liv. V. ℣. 297.
(†) Ibid. Liv. VII. ℣. 16.

à ma profession. J'ai sacrifié à cet Ouvrage plusieurs momens qui auroient dû servir à mon repos, ou à ma recréation. On y peut encore ajouter beaucoup de choses, le Sujet en étant aussi abondant qu'il est noble; & j'exhorte quelque autre à faire le reste, sans me servir du détour qu'on emploie ordinairement, pour s'excuser sur son peu de capacité, défaut que je ne laisse pas de remarquer aussi en moi. Mais la véritable raison qui me fait finir est, comme je viens de le dire, que je croi en avoir fait ma portion.

Pour ce qui est de l'Ouvrage, si l'on me reproche, qu'il auroit pu être mieux exécuté, je l'avouerai sans peine. Mais, de même qu'en fait de Desseins, ceux-là sont bons, qui répondent à la fin qu'on s'y est proposée: par exemple, dans une Esquisse, où l'on n'avoit en vue, que la Composition, il seroit impertinent de dire, que la Piéce n'est pas correcte. Il faut aussi, que le Lecteur distingue ici l'*Ecrivain* d'avec le *Peintre*. La Peinture est ma Profession. Si j'ai passablement bien réussi, par raport à ce Caractère, le Public n'a pas raison de se plaindre de l'Ouvrage. Je le mets au jour, tel qu'il est, & tel que mes forces, la proportion du tems & l'aplication que j'ai cru devoir y donner, m'ont rendu capable de le faire. Je l'ofre, dis-je, au Public, quoique je ne l'aie pas commencé dans

ce

ce deſſein-là. Je me ſouviens d'avoir entendu raconter une Hiſtoire, dont on ne doit pas trop preſſer l'aplication, non plus que des autres de la même nature; cependant, je laiſſe au Lecteur la liberté de faire en ce cas ce qu'il lui plaira. Le Chevalier LELY avoit un intime Ami, qui lui dit un jour: *De grace, Chevalier, d'où vous vient la grande réputation que vous avez? Car vous n'ignorez pas, que je ſai que vous n'êtes pas Peintre.* Mylord, répondit-il, *je ſai que je ne le ſuis pas; mais je ſuis le meilleur que vous aïez.*

FIN.

IL y a quelques années, que je pris la peine de faire, pour mon uſage particulier, la LISTE ſuivante, qui eſt Hiſtorique & Chronologique en même tems. J'y ai aporté aſſez de ſoin, pour croire, qu'il n'y a pas beaucoup d'erreurs. Lorſque je n'ai pu trouver aucun indice du tems de la naiſſance de quelque Maître, la place qu'il tient, dans cette Liſte, marque, à-peu-près, quand il eſt né. Les doubles Dates ſont les raports diférens des Auteurs, dont celui du CORREGE eſt le plus conſidérable. Ce qui m'a engagé à le placer ſi bas, eſt l'autorité d'un Manuſcrit du Père RESTA, Connoiſſeur moderne, à *Rome*, qui outre le grand ſoin qu'il a emploïé à ces ſortes de choſes, & en particulier, par raport au

Corrège, a eu de belles ocasions de rechercher & de considérer exactement la distance du tems. On trouvera, dans le Discours précedent, les diférens degrés, d'excellence de quelques-uns des plus habiles de ces Maîtres. Mais, si l'on souhaite d'être mieux informé, sur cette matière, on n'a qu'à voir la fin d'un petit Livre de Mr. DE PILES, qui a pour titre : *Cours de Peinture par Principes*, imprimé l'An 1708. Il a fait une *Balance*, dont le plus haut nombre est 18. qui marque le plus plus éminent degré, auquel soit jamais parvenu aucun Maître connu. Il supose, que l'Art consiste dans la *Composition*, dans le *Dessein*, dans le *Coloris*, & dans l'*Expression*. Il en fait des colonnes diférentes, & y met son nombre, selon le Mérite qu'il donne au Maître, dont il raporte le Nom. La chose est curieuse & utile ; mais, comme il a retranché plusieurs Parties considérables de la Peinture, cela ne donne par une Idée juste des Maîtres. Par exemple, suivant cette Balance, il semble, que REMBRANDT soit égal à JULE-ROMAIN, & qu'il surpasse MICHEL-ANGE, & le PARMESAN. Si, au-contraire, il y avoit inséré l'*Invention*, la *Grandeur*, la *Grace*, &c, son compte auroit été plus juste, suposé qu'il leur eût donné les degrés convenables. Mais c'est ce que ni lui, ni personne ne poura jamais faire, d'une manière qui plaise à tout le monde.

LISTE

LISTE HISTORIQUE ET CHRONOLOGIQUE DES PEINTRES.

MAÎTRES.	DISCIPLES de	nés	ont excellé en	ont demeuré à	sont morts en
Giovanni Cimabue, le Père de la Peinture moderne.	Certains Peintres Grecs arrivés à Florence.	1240	Histoire.	Florence.	1300
...to.	Cimabue.	1276	Hist. Sculp. Archit.	Florence.	1336
...n van Eyck, ou Jean de Bruges, il inventa la Peinture en huile, l'An 1410.	son Frère Hubert van Eyck.	1370	Histoire.	Flandre.	1441
...saccio.	Mafolino.	1417	Histoire.	Florence.	1443
...ovanni Bellini.	son Père Jacopo.	1422	Hist. Port. Archit.	Vénise.	1512
...ntile Bellini.	son Père.	1421	Hist. Port. Archit.	Vénise, & alla à Constantinople.	1501
...ca Signorella da Cortona.	Pietro del Borgo.	1439	Histoire.	plusieurs parties d'Italie.	1512
...onard da Vinci.	Andrea Verocchio.	1445	Hist. Port. Sculp. Archit.	Florence.	1520
...etro Perugino.	Andrea Verocchio.	1446	Histoire.	Florence, Sienne.	1524
...ndrea Mantegna. La Gravure fut inventée de son tems, & c'est lui qui l'a pratiquée le premier.	Jacopo Squarcione.	1451	Histoire, Portraits.	Mantoue, Rome.	1517
...ra. Bartolomeo di S. Marco.	Raphaël, pour la perspective.	1469	Histoire.	Florence.	1517
...imoteo Vite da Urbino.	a imité Raphaël.	1470	Histoire.	Urbin, Rome.	1524
...lbert Durer.		1470	Hist. Port. Grav.	Nuremberg.	1528
...ichel-Ange Buonarotti.	Domenico Ghirlandaio.	1474	Hist. Sculp. Archit.	Florence, Rome.	1564
...orgione da Castelfranco.	Gio. Bellino, a imité Leonard de Vinci.	1477	Histoire, Portraits.	Vénise.	1511
...itiano Vicelli da Cadore.	Gio. Bellini, a imité Giorgione.	1477	Hist. Port. Paysage.	Vénise.	1576
...ndrea del Sarto.	Pietro di Cosimo.	1478	Histoire.	Florence.	1530
...ellegrin de Modène.	Raphaël.		Histoire.	Rome, Modène.	
...althazar Peruzzi de Sienne.		1481	Histoire, Archit.	Rome.	1536
Raphaël Sancio d'Urbin.	Giovanni Sancio, son Père & Pierre Perugin; pour le Coloris Fra. Bartolomeo; a imité Leonard de Vinci, & selon quelques-uns, s'est perfectionné en voïant les Ouvrages de Michel-Ange.	1483	Hist. Port. Archit.	Florence, Rome.	1520

LISTE HISTORIQUE ET CHRONOLOGIQUE DES PEINTRES.

MAÎTRES.	DISCIPLES de	nés.	ont excellé en	ont demeuré à	sont morts en
Mecherino de Sienne, autrement Dominique Beccafumi.	a imité d'abord P. Perugin, après cela a étudié Michel-Ange & Raphaël.	1484	Histoire, Sculpture.	Rome, Sienne.	1549
Sebastien del Piombo.	Gio. Bellini, Giorgione.	1485	Histoire, Portraits.	Venise, Rome.	1547
Baccio Bandinelli.	Gio. Fran. Rustici.	1487	Histoire, Sculpture.	Florence.	1559
Gio. Antonio Regillo, dit Licinio da Pordenone.	a étudié le Giorgion.	1484	Histoire.	Vénise, Friuli.	1540
Biaggio Puppini Bolognese.			Histoire.		
Francesco Primaticcio Bolognese, Abbé de S. Martin.	Jule-Romain.	1490	Histoire, Archit.	Bolog. Mant. France.	1550
Jule-Romain.	Raphaël.	1492	Histoire, Archit.	Rome, Mantoue.	1546
Mathurino.	Raphaël.		Histoire.	Rome.	1527
Antoine Allegri de Corrège.	Frari de Modene, Mantegna.	1457	Histoire.	Lombardie.	1512
Lucas de Leyde.		1494	Histoire, Gravure.	Pays-bas.	1533
Jacopo da Pontormo.	Leonard de Vinci, Mariotto Albertinelli, P. Cosimo, Andr. del Sarto.	1494	Histoire, Portraits.	Florence.	1559
Polidore de Caravage.	Raphaël.	1495	Histoire.	Rome, Nap. Messine.	1543
Le Roux de Florence.	a étudié Michel-Ange.	1496	Histoire.	Flor. Rome, France.	1541
Martin Heemskerk.	Jean Lucas & Schoorel.	1498	Histoire.	Hollande.	1574
Baptiste Franco, Venitien dit il Semolto.	a étudié Michel-Ange.		Histoire.	Rome, Florence, Urbin, Vénise.	1561
Jean Holbein.	son Père.	1498	Histoire, Portraits.	Suisse, Londres.	1554
Perrin del Vague.	a étudié d'après Michel-Ange, & sous Raphaël.	1500	Histoire.	Florence, Rome.	1547
Girolamo da Carpi.	Benvenuto Gorofalo, a étudié le Correggo.	1501	Histoire, Archit.	Bologne, Modene, Ferare, Rome, &c.	1556
Ugo da Carpi. Il inventa le premier l'Impression avec deux planches de bois, ensuite avec trois, à l'imitation des Desseins.					
François Mazzuoli, dit le Parmesan.	ses deux Oncles.	1504	Histoire, Portraits.	Rome, Parme.	1540
Giacomo Palma, le vieux.	a étudié à Rome & après cela a pris des leçons du Titien.	1508	Histoire, Portraits.	Rome, Venise.	1556
Daniel Ricciarelli de Volterre.	Il Sodoma, Balthaz. Peruzzi.	1509	Histoire, Sculpture.	Rome, Florence.	1566
François Salviati, autrement François de Rossi.	son Père, Baccio Bandinelli, Andr. del Sarto.	1510	Histoire, Portraits.	Florence, Rome, Vénise.	1563

LISTE HISTORIQUE ET CHRONOLOGIQUE DES PEINTRES,

MAÎTRES.	DISCIPLES de	nés.	ont excellé en	ont demeuré a	sont morts en
acopo Ponte da Bassano, Le Père.	a étudié Gio. Bellino.	1510	Hist. Animaux, Paysages.	Bassano, Venise.	1592
n Giulio Clovio.	Jule-Romain.	1498	Histoire en Mignature.	Rome.	1578
rro Ligorio.	Jule-Romain.		Histoire, Archit.	Naples, Rome, de côté & d'autre.	1573
orge Vasari.	Guillaume da Marsiglia, Andr. del Sarto, & Michel-Ange.	1511	Histoire, Portraits.	Pise, Bologne, Florence, Venise, Naples, Rome, &c.	1574
ris Bordon.	Titien, il a imité Giorgion.	1513	Histoire, Portraits.	Venise, France.	
acomo Robusti, il Tintoretto.	le Titien, a étudié Michel-Ange pour la Dessein.	1512	Histoire, Portraits.	Venise.	1594
ov. Porta, après nommé Giuseppe Salviati.	François Salviati.	1514	Histoire.	Venise.	1585
e Chevalier Ant. More d'Utrecht.	Schoorel.	1519	Histoire, Portraits.	Italie, Espagne, Flandres, Angleterre.	1575
rançois Floris.	Lambert Lombard, a étudié Michel-Ange.	1520	Histoire.	Anvers.	1570
aolo Farinato.	Ant. Badille. Nicolo Golfino.	1522	Hist. Sculp. Archit.	Verone, Mantoue.	1606
ellegrin Tibaldi.	Dan. de Volterre.	1522	Hist. Architecture.	Bologne, Rome, Milan, Modene.	1592
ndré Schiavone.	a imité le Parmesan.	1522	Histoire.	Venise.	1582
uca Cangiasi, ou Cambiaso.	son Père.	1527	Histoire.	Gènes, Espagne.	1583
rederic Barocci.	Baptiste Venitien, a étudié Raphaël & le Correge.	1528	Histoire, sur-tout des Sujets religieux.	Urbin, Rome.	1612
irolamo Mutiano, da Brescia.	Romanino, a étudié Michel-Ange & le Titien.	1528	Hist. Port. Paysage.	Rome.	1590
addée Zuccharo.	Ottaviano, son Père Pompée de Fano.	1529	Histoire.	Rome.	1566
artolomeo Passerotto.	Jacopo Vignuola & Tad. Zuccharo.		Histoire, Portraits.	Rome.	
aolo Calliari, Veronese.	son Père & Ant. Badille.	1533	Histoire, Portraits.	Venise.	1588
rederic Zuccharo.	Taddée Zuccharo.	1543	Histoire, Portraits.	Rome, France, Espagne, Angleterre.	1609
Martin de Vos.	a étudié en Italie.	1540	Histoire.	Anvers.	1604
iacomo Palma, le Jeune.	son Père Ant. Neveu de Palma le vieux, a étudié le Titien & Tintoret.	1544	Histoire.	Venise.	1628
Paul Bril.		1550	Paysage.	Anvers, Rome.	1622
Raphaëlino da Reggio, di Modena.	Fred. Zuccharo.	1552	Histoire.	Rome.	1580

Lude-

LISTE HISTORIQUE et CHRONOLOGIQUE des PEINTRES.

MAÎTRES.	DISCIPES de	nés.	ont excellé en	ont demeuré à	sont morts en
Ludovico Caracci.	Prosp. Fontana, Camillo Procaccino.	1555	Histoire.	Bologne Rome.	1619
Antonio Tempesta.	Jean Strada Flamand.	1555	Batailles, Chasses.	Rome.	1630
Augustin Carracci.	Prosp. Fontana, Ludovico & Annib. Carracci.	1557	Histoire, Gravure.	Bologne, Rome, Parme.	1602
Ludov. Cigoli, ou Civoli.	a étudié And. del Sarto & le Correge.	1559	Histoire.	Florence, Rome.	1613
Annibal Caracci.	Lud. Carracci, a étudié le Correge, le Titien, Raphaël & l'Antique.	1560	Histoire.	Bologne, Rome.	1609
Joseph Cesari d'Arpino, dit Cau. Gioseppino.	Raphaël da Reggio, Lelio de Novellara, selon le Père Resta.	1560	Histoire.	Rome, Naples.	1640
Jean Rothamar, dit Rottenhamer.	son Père, Tintoret.	1564	Histoire.	Venise, Baviere.	1604
Cau. Francesco Vanni.	son Père, a imité Barocci.	1568	Hist. Sujets religieux.	Sienne.	1615
Michel-Ange Amerigi, dit Caravaggio.	Cau. Gioseppino.	1569	Histoire, demi-Fig.	Rome, Naples. Malte.	1609
Jean Breughel, dit le Breugle de velours.	Pierre Goe-kindt, a étudié en Italie.	1569	Vie champêtre, Foires, Paysages, en petit.		1625
Ventura Salinbene.	son Père Arcange.		Histoire.	Rome, &c.	
Adam Elsheimer.	Philipe Uffenbach, a étudié à Rome.	1574	Histoire Paysages, & pièces de Nuit.	Rome, de côté & d'autre.	1610
Guido Reni.	Dion. Calvert, les Carracches	1575	Histoire.	Bologne, Rome.	1642
Le Chevalier Pierre Paul Rubens.	Adam van Noort, Otho Venius, a étudié en Italie.	1577	Histoire, Portraits.	Anvers.	1640
Francesco Albani.	Dion. Calvert, Guide, les Carracches.	1578	Histoire.	Bologne, Rome.	1660
Joseph Ribera, Spagnoletto.	Michel-Ange Caravaggio.		Histoire.	Naples.	
Dominico Zampieri, dit le Dominichin.	D. Calvert, les Carraches.	1581	Histoire.	Bologne, Rome, Naples.	1641
Cau. Giov. Lanfranc.	August. An. Carracci, a étudié Raph. & Correge.	1581	Histoire.	Rome, Parme, Naples.	1647
Simon Vouet.	son Père.	1582	Histoire, Portraits.	Rome, Paris.	1641
Ant. Caracci, dit il Gobbo.	Annibal Carrache.	1583	Histoire.	Rome.	1618
Giov. Franc. Barbieri, dit il Guercino da Cento.	Benedetto Gennari.	1590	Histoire.	Rome, Bologne.	1666
Nicolas Poussin.	étudia l'Antique & Raph.	1594	Hist. petites Fig.	Rome.	1672
Pierre Berettini da Cortona.	un Maître Florentin à Rome.	1596	Histoire.	Rome, Florence.	1669
Mario Nuzzi di Fiori.	Tomaso Salini.	1599	Fleurs.	Rome.	1672
Le Chev. Ant. van Dyck,	Rubens.	1599	Histoire Portraits.	Anvers, Italie, Lond.	1641
Caspar Dughet, qui s'apella ensuite Poussin.	son Beau-frère Nicolas Poussin.	1600	Paysages.	Rome.	1660

LISTE HISTORIQUE ET CHRONOLOGIQUE DES PEINTRES.

MAÎTRES.	DISCIPLES de	nés.	ont excellé en	ont demeuré à	sont morts en
Michel-Ange Cerquozzi, delle Bataglie.	Ant. Salvatti, Bolonoi	1600	Batailles, Fruits.	Rome.	1660
Benedetto Castiglione, Génois.	Batt. Paggi, instruit par van Dyck, & a étudié le Poussin.		Histoire, Paysages, Animaux.	a parcouru l'Italie.	
Claude Gille de Lorraine.	Augustin Tasso.	1600	Paysages.	Rome.	1682
And. Ouche, autrement Sacchi.	Albani.		Histoire.	Rome.	1668
Rembrandt van Rheyn.	Lastman d'Amsterdam.	1606	Histoire, Portraits.	Hollande.	1638
Adrien Brouwer	François Hals.	1608	Paysans, & Drôleries.	Anvers.	1640
Giacomo Cortese, Jésuite, dit le Bourguignon.			Batailles		
Samuel Cooper.	Hoskins, a étudié van Dyck.	1609	Portraits en Mignature.	Londres.	1672
Guill. Dobson.		1610	Portraits.	Londres, Oxford.	1647
Michel-Ange Pace, dit Campadoglio.	Fioravanti.	1610	Fruit & Sujets inanimés.	Rome.	1670
Abr. Diepenbeek.	Rubens.		Histoire.		
Pierre Testa.		1611	Histoire.	Rome.	1648
Salvator Rosa.	Daniel Falcone.	1614	Histoire, Paysages.	Rome.	1673
Philipe Laura.			Histoire en petit.		
Carlo Dolce.		1616	Histoire.		1694
Eustache le Sueur.	Vouet.	1617	Histoire.	Paris.	1655
Le Chevalier Pierre Lely.	De Grebber de Haerlem.	1617	Portraits.	Londres.	1680
Sebastien Bourdon.	a étudié à Rome.	1619	Histoire, Paysages.	Rome, Suede, Paris.	1673
Charles le Brun.	son Père, & Vouet.	1620	Histoire.	Paris.	1690
Carlo Maratti.	Andr. Sacchi.	1624	Histoire, Portraits.	Rome.	1713
Luca Giordano, dit Luca fà Presto.	P. da Cortona.	1626	Histoire.	Rome, Florence, Naples, Madrid.	1694
Ciro Ferri.	P. da Cortona.		Histoire.		
Jean Riley.	Zoust, Fuller.	1646	Portraits.	Londres.	1691
Joseph Passari.	Carlo Maratti.	1654	Histoire.	Rome.	1714

F I N.

Contraste insuffisant

NF Z 43-120-14

www.ingramcontent.com/pod-product-compliance
Lightning Source LLC
Chambersburg PA
CBHW071635220526
45469CB00002B/625

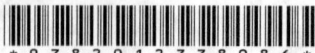